RETURN, AFGHANISTAN بازگشت-افغانستان RETOUR, AFGHANISTAN

PHOTOGRAPHS BY ZALMAÏ

With a foreword by Ruud Lubbers, United Nations High Commissioner for Refugees

And an essay by Ron Moreau

APERTURE FOUNDATION

UNHCR
The UN Refugee Agency

AVANT-PROPOS

Zalmaï, l'auteur des images contenues dans cet ouvrage, est aujourd'hui un photographe suisse d'un talent tout aussi exceptionnel que rare. Zalmaï a aussi été un réfugié afghan qui sait ce que signifie être un exilé.

Contraint de fuir Kaboul, sa ville natale, en 1980 à l'âge de 15 ans, il fait partie du million d'afghans qui ont cherché refuge au Pakistan la même année. Beaucoup y sont restés pendant 20 ans. Certains ont vécu dans des camps de réfugiés de la Province frontière du Nord-Ouest ; d'autres sont allés vivre dans des villes comme Peshawar, Quetta, Karachi et Islamabad.

Zalmaï et les siens sont arrivés en Suisse où ils ont été accueillis en tant que réfugiés puis ont obtenu la citoyenneté suisse. Aujourd'hui, exemple d'une intégration réussie, Zalmaï est un photographe reconnu non seulement dans son pays d'adoption mais dans le monde entier et son œuvre a été récompensée par plusieurs prix nationaux et internationaux. Il n'en a pas pour autant oublié ses racines, son parcours de réfugié.

Pendant plus de deux décennies, le Haut Commissariat des Nations Unies pour les réfugiés — dont la mission première est d'assurer et coordonner, à l'échelle internationale, la protection des réfugiés tout en tentant de trouver des solutions à leurs problèmes — a consacré une grande partie de ses ressources en faveur des réfugiés afghans. A un moment donné, chiffre record, le nombre de réfugiés afghans a dépassé les six millions de personnes, dont la grande majorité avaient fui vers le Pakistan et l'Iran, les autres s'étant dispersés dans plus de 70 pays, de l'Europe à l'Australie en passant par les Etats-Unis.

A la suite de l'accord de paix signé à Bonn en décembre 2001, le HCR a donné le coup d'envoi à ce qui très vite est devenu l'une des plus importantes et des plus complexes opérations de rapatriement de son histoire.

Des centres de rapatriement ont été ouverts en Iran et au Pakistan pour informer ceux qui désiraient rentrer chez eux des démarches à suivre et des conditions dans lesquelles se trouvaient les régions dont ils étaient originaires et qu'ils allaient bientôt retrouver. Des centres de distribution ont été mis en place à travers l'Afghanistan pour fournir aux réfugiés des allocations de voyage, de la nourriture, des biens de première nécessité, ainsi qu'un programme de sensibilisation vis-à-vis des mines antipersonnel. Les enfants ont été vaccinés contre diverses maladies, dont la rougeole qui continue chaque année à tuer des milliers de petits afghans et afghanes.

Le HCR a mis en place un programme d'aménagement rural pour la distribution d'eau potable ainsi que diverses formes d'assistance en faveur de milliers de familles sur le chemin du retour. Parallèlement, le HCR a apporté son soutien aux ministères chargés des plans de développement à l'échelle nationale.

A la fin 2003, des milliers d'afghans étaient rentrés chez eux et les opérations de rapatriement se poursuivent.

Ce livre est le témoignage en images d'un fascinant voyage au cœur du courage et de la détermination de tout un peuple et de son pays : c'est aussi un hommage au dévouement et à l'engagement sans faille des équipes du HCR, afghanes et internationales, qui ont aidé les afghans à revenir chez eux dans la sécurité et la dignité et qui poursuivent sans relâche leur mission afin de leur garantir une réintégration durable dans leurs communautés d'origine.

Remettre sur pied et reconstruire l'Afghanistan, pays déchiré par plus de deux décennies de conflit, est un défi de taille. Nous sommes fiers d'y avoir participé. Fiers, également d'avoir pu aider Zalmaï à capter et à partager ces étapes cruciales de la naissance d'un nouvel Afghanistan.

L'année dernière, Zalmaï a rejoint la « famille afghane du HCR ». Comme lui, nous espérons que ces photos vous permettront de découvrir la lumière et les couleurs des réalités de l'Afghanistan du XXIème siècle ainsi que le potentiel impressionnant de ce pays exceptionnel.

Ruud Lubbers
Haut Commissaire des Nations Unies pour les réfugiés

FOREWORD

Zalmaï, the creator of the images contained in this book, is a supremely gifted Swiss photographer. He is also an Afghan refugee who understands the meaning of exile.

Forced to leave his native Kabul in 1980, the fifteen-year-old Zalmaï was one of a million Afghans who fled to Pakistan that year. Many were to remain in Pakistan for the next twenty years, some living in the refugee camps in the North West Frontier Province and Baluchistan, others eking out a living in towns such as Peshawar, Quetta, Karachi and Islamabad.

Zalmaï and his siblings made their way to Switzerland, where they were accorded refugee status and eventually Swiss citizenship. Yet Zalmaï has not forgotten his Afghan roots and what it feels like to be a refugee.

For over two decades, UNHCR—which has a mandate to lead and coordinate international action for the protection of refugees and for the resolution of refugee problems—has devoted a large proportion of its resources to assisting Afghan refugees. At its height, the Afghan refugee population amounted to over six million people, the vast majority of these being in Pakistan and Iran, with others spread out in some 70 countries from Europe to Australia and the United States.

Following the Bonn Peace Agreement of December 2001, UNHCR started organizing what rapidly became one of the largest and most complex repatriation operations in recent history.

Repatriation centres were set up in Iran and Pakistan so that people who wanted to return could find out how to do so and learn what conditions were like in their home areas. Distribution centers were set up throughout Afghanistan to provide returnees with travel grants, food, and basic household items, along with mine awareness training. Children were vaccinated against diseases such as measles, that continue to kill thousands of Afghan children each year.

UNHCR set up a rural housing programme for returnee families, helping to provide clean water and other assistance in villages to which large numbers of people were repatriating. At the same time, it provided support to government ministries responsible for putting together national development plans.

By the end of 2003, more than two-and-a-half million Afghans had safely returned home and the repatriation operation is still ongoing.

This book is about this fascinating human endeavour and the courage and commitment of Afghan and international staff who have helped Afghans return to their country in safety and dignity, and who continue to work to ensure their sustainable reintegration into their home communitites.

The challenge of helping Afghanistan recover from more than two decades of conflict is an enormous one. My office is proud to be playing a small part in this. And we are pleased to have been able to help Zalmaï record these important moments in the creation of the new Afghanistan.

Over the past year, Zalmaï has become part of the UNHCR family in Afghanistan. Like him, we hope these pictures will help communicate the realities of early twenty-first-century Afghanistan and the amazing potential of this country.

Ruud Lubbers
United Nations High Commissioner for Refugees

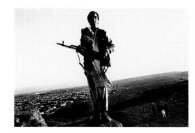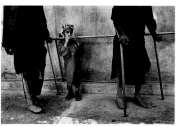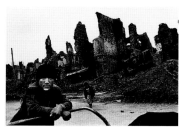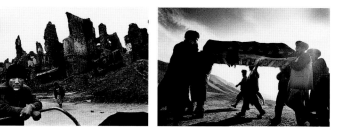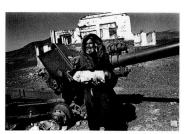

PREFACE

The Soviets invaded my country in 1980, when I had just turned fifteen. After a few months of Soviet occupation in Afghanistan, my parents sent my brother and me out of the country, out of harm's way.

We were young, and the shock of exile was brutal. We left our home in Kabul, and after days and days of trekking through the mountains, we crossed the Pakistani border. My brother and I were in tears—would we ever see our country again? There I had known a happy childhood with my family and at school. There I had found my vocation—photography—very early in life. Even then, as we left Afghanistan, I told my brother that one day I would be a photographer, and I would return.

Sixteen years later, I was living in Europe, and had become a Swiss citizen. In February 1996, a French-language newspaper sent me to Kabul on a two-week assignment. This was my first trip back to my country, my city.

On the day I arrived, the sky was icy and gray, as if bleached, as if all the colors had disappeared from the world. Reality here seemed to exist in black and white. I thought: either war has no color, or war drains the color out of life. My memories, though, were still in color. The Kabul of my childhood was a multicolored city in which life was simple and peaceful—an ordinary city on the whole, but cosmopolitan and filled with flowers and trees. There was music everywhere, and most women went about with their faces uncovered. In my childhood, I had been Afghan—not Tajik or Pashtun or Hazara. I was simply Afghan.

Now, Kabul had been razed. All that remained of the city were ruins and ashes. Each day during my stay there, rockets fell in every direction, in an apocalyptic uproar. The city was surrounded by the Taliban and a half-dozen factions were still fighting for power. The inhabitants were exhausted and desperate. Their faces, especially, were terrible to see: the suffering of a whole people could be read in their dazed eyes.

Although my assignment was with a Swiss newspaper, I was also doing work for the International Committee of the Red Cross on victims of antipersonnel mines. At one point, I found myself sitting beside a boy of twelve, who was stretched out on a hospital bed. He had lost an arm and a leg. He asked me why I wanted to photograph him. I told him that I wanted to show the world his suffering. He undid his bandages and said: "Look, I never did anything to anyone. Why did I deserve this?" That child's question would haunt me day and night for months.

In September of the same year, the Taliban overtook Kabul, and their regime began: a regime of poverty, cold, and hunger; of "purity," "order," and "virtue"—a regime of ethnic cleansing.

PRÉFACE

Je venais tout juste d'avoir 15 ans quand les Soviétiques ont envahi mon pays en 1980. Au bout de quelques mois, mes parents ont décidé de nous mettre à l'abri, mon frère et moi. Nous étions jeunes, et le traumatisme de l'exil nous a frappé, avec une extrême brutalité. Après des jours et des jours de marche, nous avons franchi en pleurant la frontière pakistanaise : allions-nous un jour revoir notre patrie? Ce pays dans lequel j'avais vécu une enfance heureuse, dans ma famille et à l'école, et dans lequel j'avais trouvé très tôt ma vocation : la photographie. J'ai ravalé mes larmes et j'ai dit à mon frère : un jour je serai photographe et je reviendrai.

Seize ans plus tard, devenu Suisse, je vivais en Europe. Un quotidien francophone m'a envoyé pour deux semaines à Kaboul. C'était mon premier retour dans ma ville natale. Le jour de mon arrivé était gris et glacial, comme décoloré. Comme si la couleur avait disparu du monde : on aurait dit que la réalité était en noir et blanc. J'ai pensé : ou bien la guerre n'a pas de couleurs, ou alors la guerre vole les couleurs de la vie. Seule ma mémoire était en couleur.

Le Kaboul de mon enfance était une ville multicolore, où la vie était simple et tranquille ; une ville ordinaire, en somme, mais cosmopolite, pleine de fleurs et d'arbres. La musique était partout, et la plupart des femmes sortaient à visage découvert. Durant mon enfance, j'étais Afghan. Je n'étais ni Tadjik, ni Pachtoun, ni Hazara. J'étais simplement Afghan.

Maintenant, ma ville n'était plus que ruines et cendres, des centaines de roquettes s'abattaient dans tous les sens, chaque jour, dans vacarme de fin du monde. Alors qu'elle était totalement encerclée par les taliban, une demi-douzaine de factions se disputait le pouvoir. Les gens étaient épuisés, désespérés. Leurs visages, surtout, étaient terribles à voir. Dans leurs yeux hagards se lisait la souffrance de tout un peuple. J'avais été envoyé par un journal suisse, mais j'effectuais aussi un travail pour le CICR sur les victimes des mines antipersonnel.

Un jour je me suis retrouvé aux côtés d'un jeune garçon de 12 ans, étendu sur son lit d'hôpital. Il était amputé d'un bras et d'une jambe et m'a demandé pourquoi je voulais le photographier. Je lui ai répondu que je voulais montrer au monde son calvaire. Alors il a défait ses pansements et m'a dit : regarde, moi je n'ai rien fait à personne. Pourquoi ai-je mérité cela ? De retour en Suisse, sa question m'a poursuivi jour et nuit pendant des mois.

En septembre de la même année, les taliban ont pris Kaboul et leur règne a commencé Leur règne de misère, de froid et de faim: un règne de « pureté », d' « ordre » et de « vertu », leur règne d'épuration ethnique. A Bamian, par exemple, où vivaient plus d'un demi-million d'Hazaras, à l'endroit même où j'ai vu plus tard les immenses crevasses, avec

In Bamian, where more than half a million Hazaras had lived, I saw the huge empty holes and mutilated Buddhas without faces or bodies, which had been left behind. The Taliban had displaced the Hazara. They deported people by the hundreds of thousands. They burned down houses, uprooted vineyards, cut down trees, and mined the land—all to prevent the inhabitants from returning. One man told me the situation was so dire that people had been compelled to open tombs in the cemetery, in order to sell the remains. Merchants delivered them to Pakistan to be made into soap and medicine.

And then nature itself struck, in the form of a terrible drought. It truly seemed that the Heavens, too, were determined to beset these people with hardship.

Taliban rule gave rise to a third wave of refugees, following the first provoked by the Russians, and the second provoked by the civil war. Of twenty million Afghan inhabitants, more than seven million left for crowded and inhumane camps along the country's border.

I visited the refugee camps in Pakistan again a few years later. I saw children wandering aimlessly all day long, without schooling or toys; families crowded into plastic tents, trying in vain to protect themselves from the cold; young people disabled by landmines; and the universal obsession with finding something to eat, day after day. I also saw that after the Russians left, the international community lost interest in Afghanistan—even after the West had used the Afghan people as pawns to dismantle communism. The refugees' ordeal now went on, faced with widespread indifference. At that time, the fundamentalists occupied the deserted area, and millions of people trapped in the camps were subjected to their increasingly totalitarian rule.

It was the upheaval of 9/11 that changed the order of things. The world once again turned toward Afghanistan and recognized the suffering of its people. I was in Switzerland when a major U.S. magazine called me and said: "Zalmaï, get ready to cover the fall of the Taliban."

And so at last I returned—to a country that had been completely destroyed. With the further assistance of the United Nations High Commissioner for Refugees, I traveled all over the country, from north to south, through the center. Daily life had been reduced to the extreme limits of sheer survival. And yet, throughout my journeys and encounters, I sensed an incredible life force that had survived despite everything. I felt that now, after such a long time, there was hope again for Afghanistan. It seemed to me that the colors were returning and that they would be those of a peaceful country. And so I set out to find

leurs Bouddhas mutilés, sans visage et sans corps. Les taliban les ont « déplacés ». Ils ont déporté ces gens par centaines de milliers, un véritable nettoyage ethnique. Ils ont brûlé les maisons, déraciné toutes les vignes, coupé les arbres, miné le territoire : tout cela pour empêcher les habitants de revenir. La misère était telle qu'un homme m'a raconté : nous étions obligés d'ouvrir les tombes dans les cimetières pour vendre les ossements. Des marchands les livraient au Pakistan pour en faire du savon et des médicaments

Puis la nature elle-même s'y est mise : une terrible sécheresse s'est abattue sur le pays. Comme si le ciel aussi voulait accroître le du malheur de ce peuple.

Le règne des taliban a déclenché une troisième vague de réfugiés, qui a succédé à celle provoquée par les Russes, puis à celle que la guerre civile avait suscitée. Sur 20 millions d'habitants, plus de 7 millions d'Afghans se sont installé s'entasser dans des camps, tout au long de la frontière afghane. J'ai visité les camps de réfugiés au Pakistan. J'ai vu les enfants errant sans but, à longueur de journée, sans écoles ni jouets ; les familles entassées dans des tentes plastique, cherchant en vain à se protéger du froid; les jeunes gens blessés par les mines; et l'obsession de chacun : trouver de quoi manger, jour après jour. J'ai vu aussi qu'après le départ des Russes, la communauté internationale s'est désintéressée de l'Afghanistan, même après que le peuple afghan ait servi de pion à l'Occident pour contrer le communisme. Le calvaire des réfugiés s'est poursuivi dans l'indifférence générale. A ce moment-là ce sont les intégristes qui ont occupé le terrain déserté, et des millions de pauvres gens prisonniers des camps ont dû subir leur influence de plus en plus totalitaire.

C'est le séisme du septembre 11 qui a changé la donne. D'un jour à l'autre toute la planète s'est à nouveau tournée vers l'Afghanistan et a réalisé la souffrance du peuple afghan. J'étais en Suisse et un grand magazine m'a appelé : « Zalmaï, prépare-toi à partir couvrir la chute des taliban... »

Alors je suis retourné chez moi. Enfin ! Avec l'aide du Haut Commissariat des Nations Unies pour les refugiés, j'ai parcouru tout le pays, du sud au nord en passant par le centre. Le pays était totalement détruit, et la vie quotidienne des gens réduite aux limites extrêmes de la survie. Pourtant, au fil des voyages et des rencontres, je sentais une force de vie incroyable, qui avait résisté à tout et qui résistait encore J'ai senti que pour la première fois depuis si longtemps, il y avait de l'espoir. J'ai senti que les couleurs revenaient et qu'elles

this hope, with—for the first time—color film in my camera.

I met an old man living in ruins, surrounded by children. He said to me: "I work hard to send my children to school, because the unhappiness of our country is the result of ignorance and lack of education. For me, it's over, but look at my children. They must become doctors, professors, engineers, computer scientists. We must learn to live in peace, and our future will be built in the schools."

It is the beginning of a new chapter in the history of Afghanistan, and I want to be its chronicler and witness. I feel now that I have regained my home. But the country's condition is still fragile; reconstruction has really yet to begin. Everyone works with their bare hands, brick by brick.

If we do not help Afghanistan recover now, it could well still return to the nightmarish condition it is trying to escape. At the moment, the little money that has reached the area has been sunk into emergency humanitarian aid. Right now, we are dealing with the triage of healing wounds and fighting against hunger and cold.

Despite Afghanistan's devastation, millions of refugees have quickly returned. Having just arrived in Kabul, one of them told me: "I know that there is still poverty, and that there are landmines everywhere, but I am home. This is my sky, my sun. This land is mine, my lungs breathe the air of the country and are happy."

I view Afghanistan as a country of two experiences: that of the exile, and that of the nomad. My own status as an exile, which began twenty-four years ago, irrevocably shaped my destiny and offered me the world. I have become a blend of two civilizations and the world has nourished and strengthened me. From Dehra Dun to Bamian, through the forests of Africa, the Philippines, and Switzerland, I have found people, knowledge, and images. I feel lucky to have these many affiliations, and I must reinvent this luck every day, perpetually building and rebuilding it for myself.

This is how the misfortune of my exile has been turned into strength. I feel that this can happen—must happen—for Afghanistan as well: the misfortune of the country must be turned to strength.

زلمی

Zalmaï

seraient celles de l'Afghanistan en paix. Alors j'ai voulu aller à la rencontre de cet espoir, avec, pour la première fois, de la couleur dans mon appareil photo.

Je me souviens d'un vieillard qui vivait dans des ruines, entouré d'enfants. Il a insisté pour me parler : je travaille dur pour envoyer mes enfants à l'école, parce que tout le malheur qui est arrivé dans ce pays est le résultat de l'ignorance et du manque d'éducation. Pour moi c'est fini, mais regarde mes enfants : il faut qu'ils deviennent médecins, professeurs, ingénieurs, informaticiens. Il faut qu'on apprenne à vivre en paix, et notre avenir se construira dans les écoles.

Une page se tourne dans l'histoire de l'Afghanistan et je veux en être le chroniqueur et l'imagier, le témoin. Mais cette lumière que je voyais dans les yeux des gens est encore vacillante. Comme est fragile la situation du pays. La reconstruction n'a pas encore vraiment commencé. Tout le monde travaille à mains nues, pierre après pierre. Si nous n'aidons pas maintenant l'Afghanistan à se relever, il peut encore replonger dans le cauchemar. Pour l'instant le peu d'argent réellement arrivé sur le terrain a été utilisé par l'aide humanitaire d'urgence. Pour l'instant on panse les plaies, on lutte contre la faim et le froid. Malgré ce dénuement, des millions de réfugiés sont déjà revenus, le plus vite possible, presque comme un seul homme. A peine arrivé à Kaboul, l'un d'entre eux m'a dit : je sais que la misère est toujours là et que les mines sont partout, mais c'est chez moi. Ici c'est mon ciel, c'est mon soleil. Cette terre m'appartient, mes poumons respirent l'air du pays et ils sont contents.

Je vois l'Afghanistan comme une double expérience : celle de l'exilé, et celle du nomade. Mon exil, qui a commencé il y a vingt-quatre ans, a irrévocablement changé mon destin et m'a offert le monde. Je suis devenu le produit de deux civilisations, et la planète elle même m'a donné une grande force et a enrichi ma vie. De Dera Dun à Bamyan, en passant par les forêts d'Afrique, les Philippines, la Suisse, j'ai découvert des gens et des images, j'ai beaucoup appris. J'ai la chance d'avoir ces multiples appartenances en moi, et cette chance je dois l'inventer chaque jour, la construire et la reconstruire en permanence. Ainsi mon malheur de l'exil a pu se transformer en force. D'une certaine manière je voudrais qu'il se passe la même chose pour mon pays : transformer le malheur en force.

Zalmaï

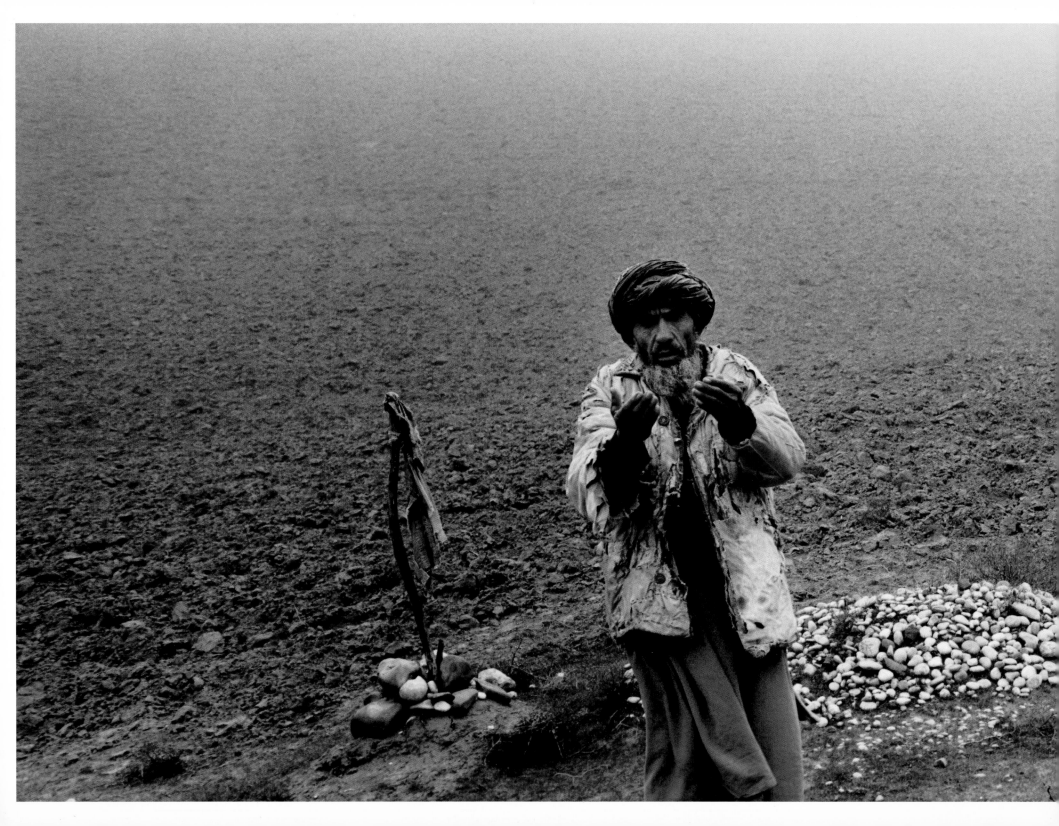

In the midst of
his prayers over
the grave of a
family member,
a man pauses
to wish me a
safe journey.
Dasht-e-Laylie,
Jowzjan

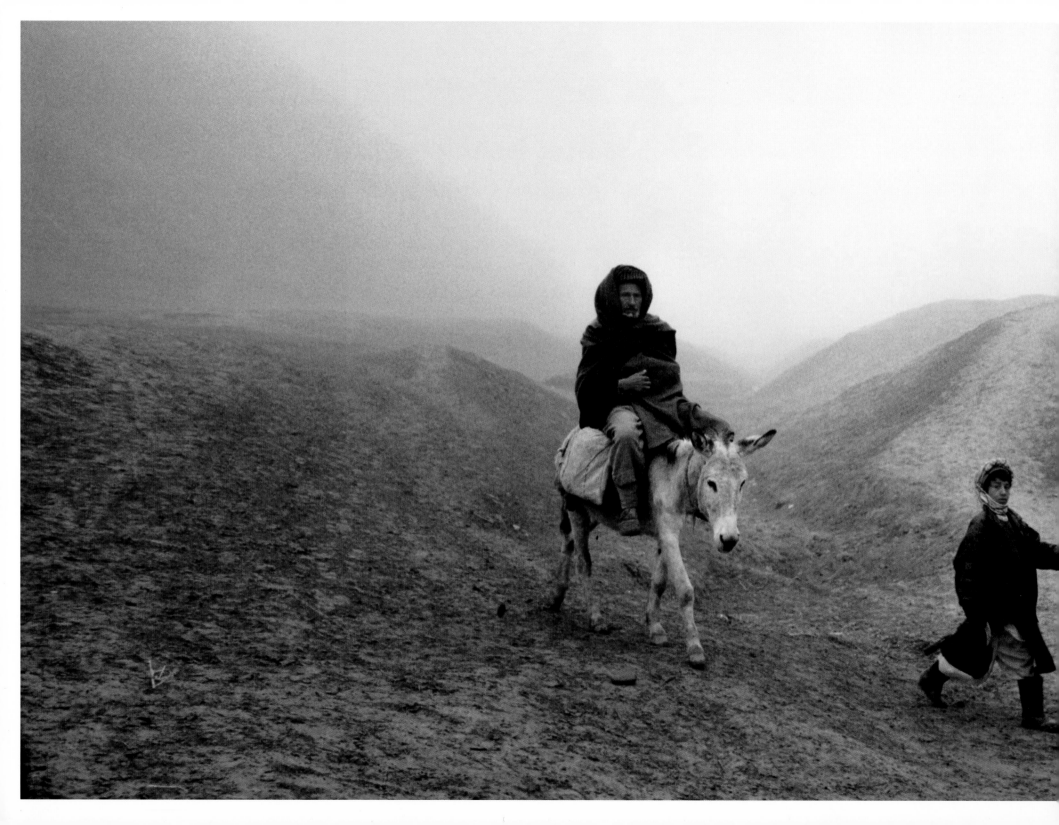

Recently
returned
refugees.
Shirin Tabab,
Jowzjan

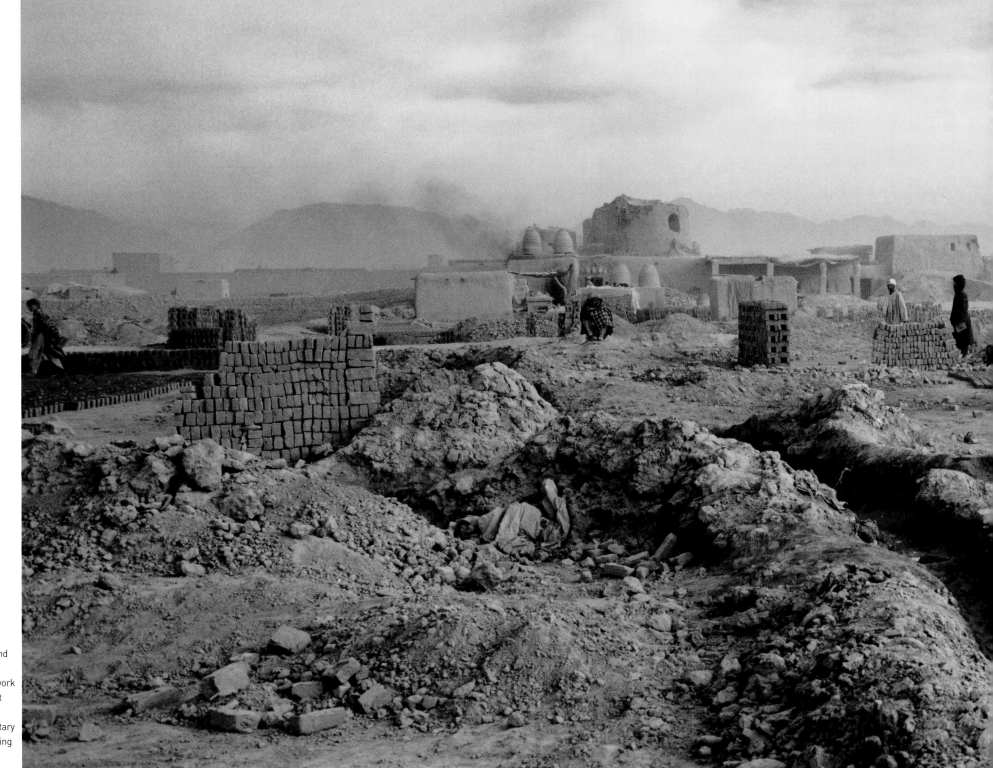

Internally displaced Afghans and returning refugees work together at the site of a rudimentary brick-making factory. Kandahar

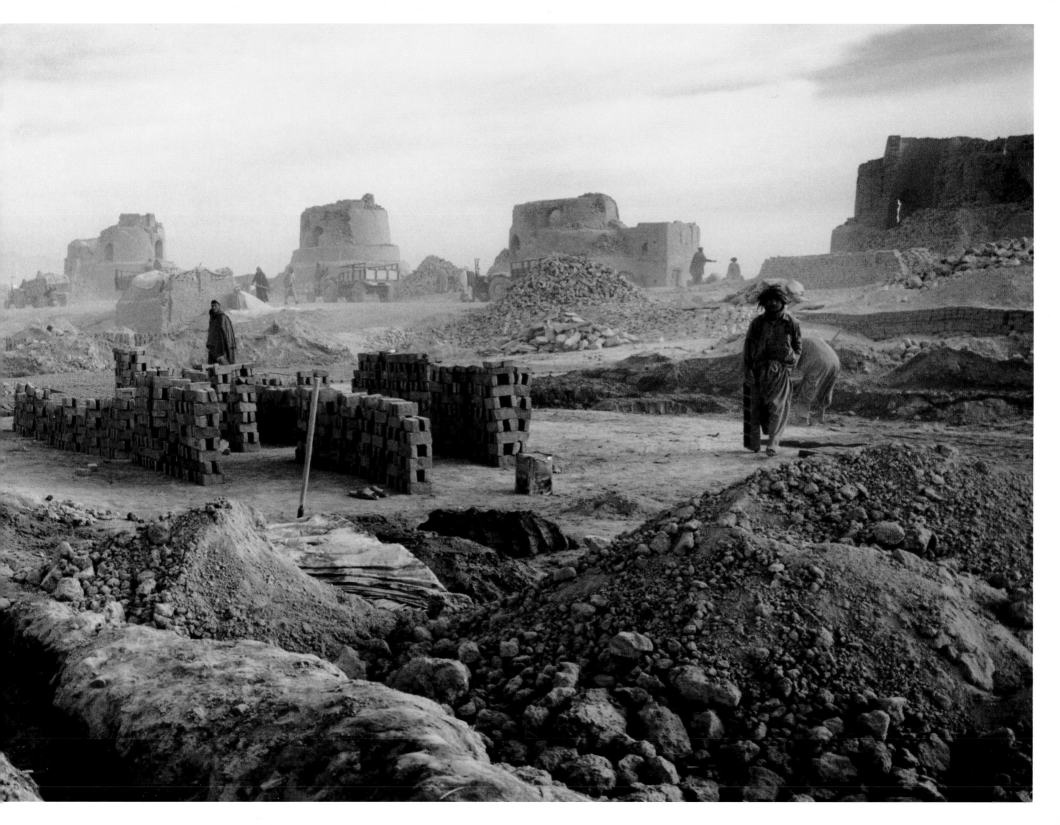

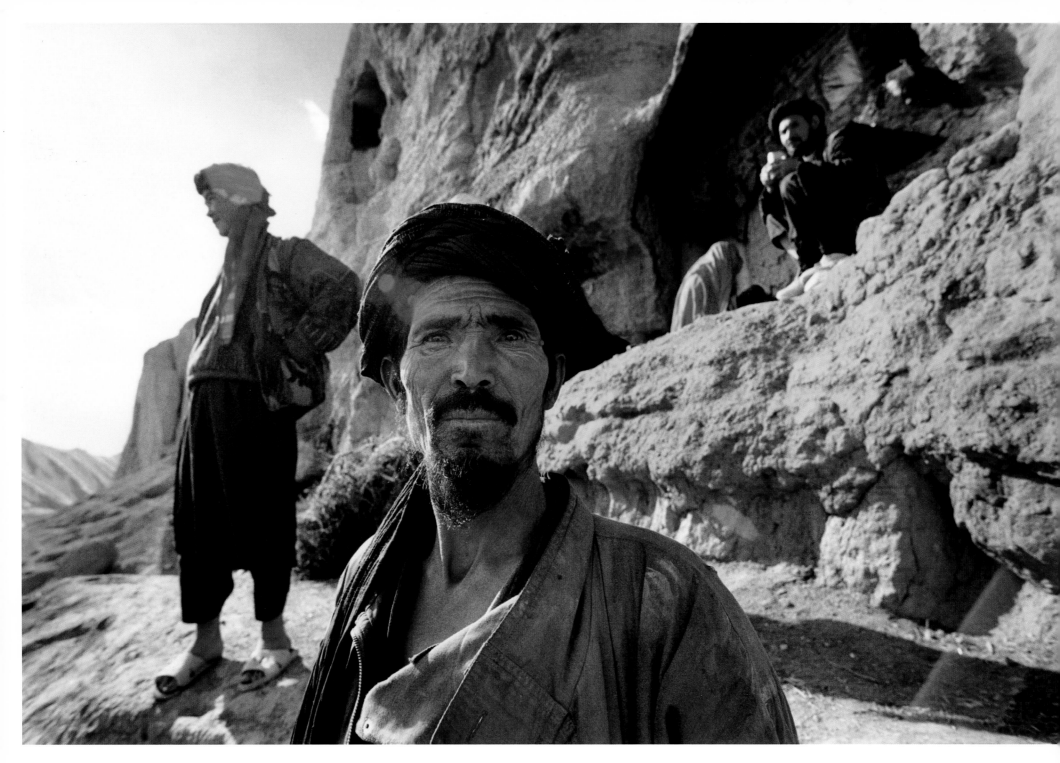

Returning families find temporary
shelter in the empty caves surrounding
the Bamian Buddhas. Bamian

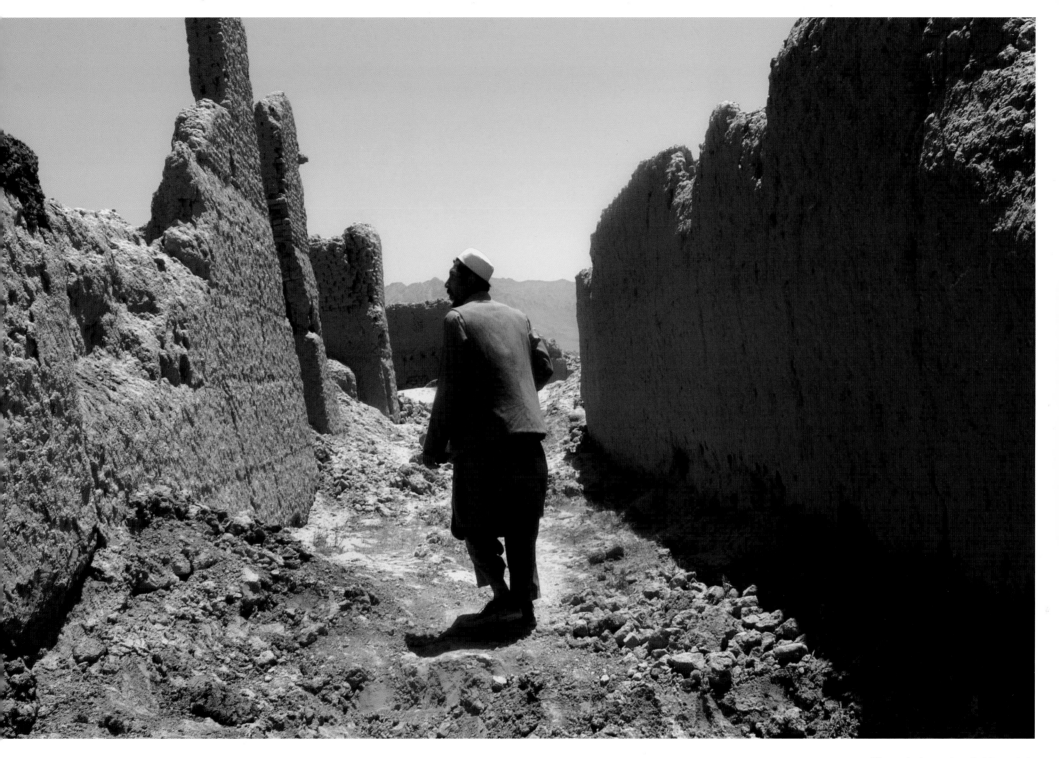

Men make "go-and-see" visits to their villages, to find out if they still have a home to go back to. Deh Sabz, Kabul

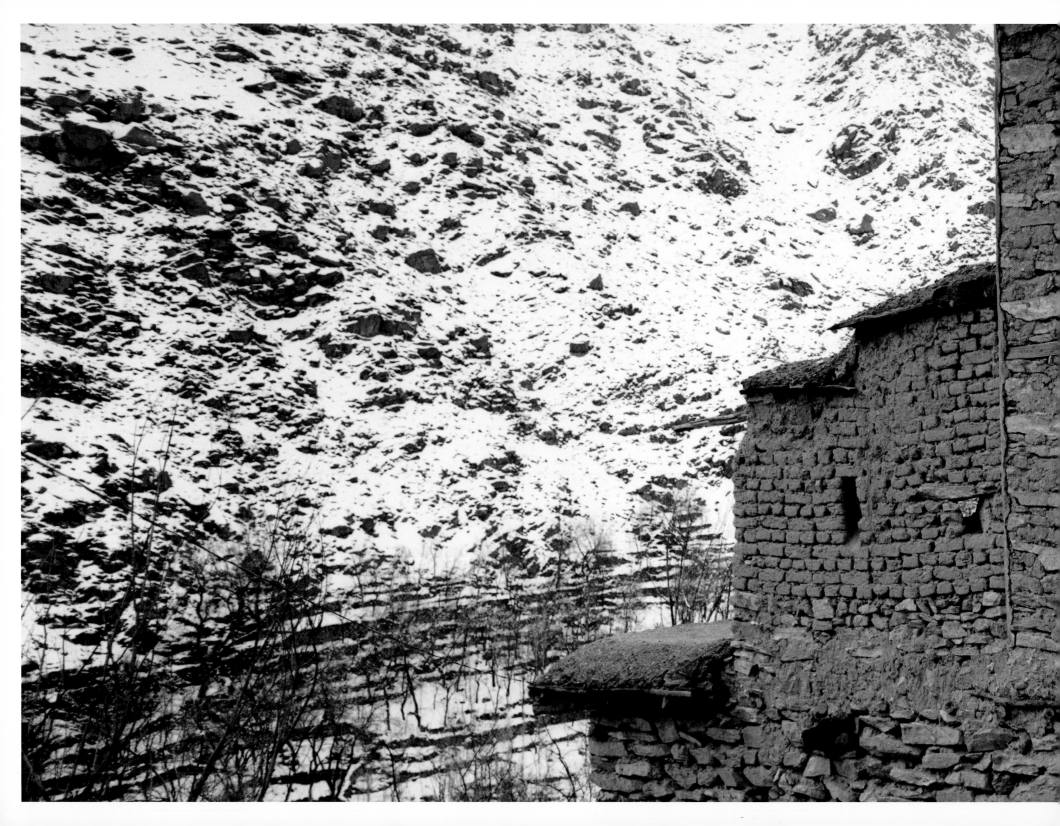

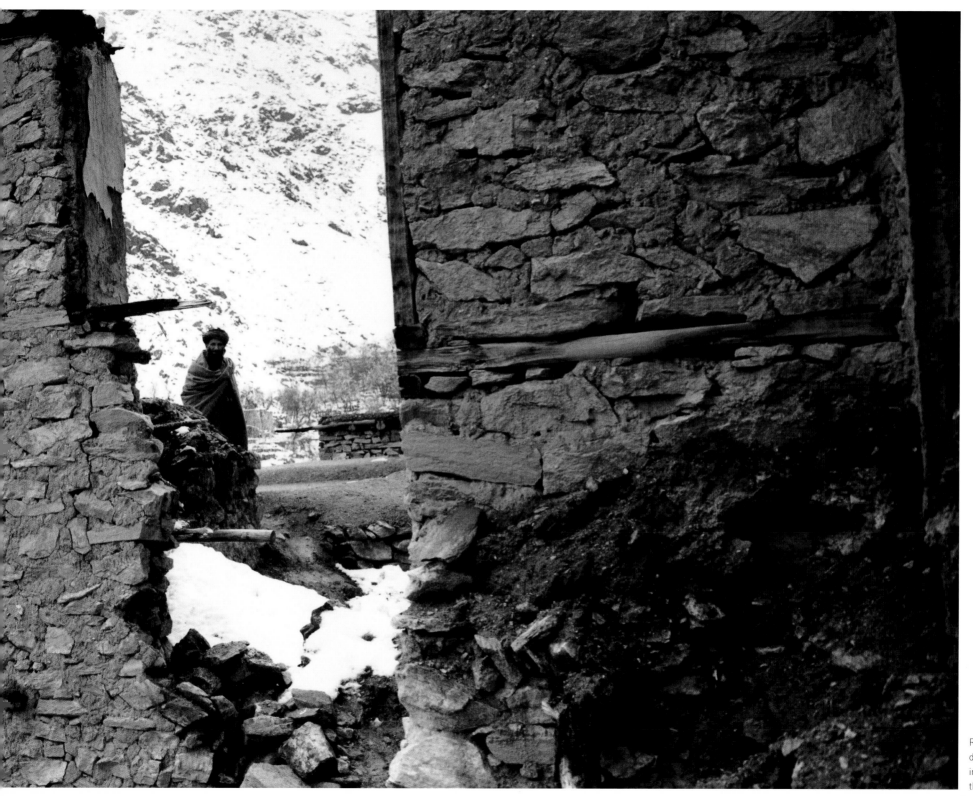

Return to a
destroyed home
in the middle of
the winter. Istalif

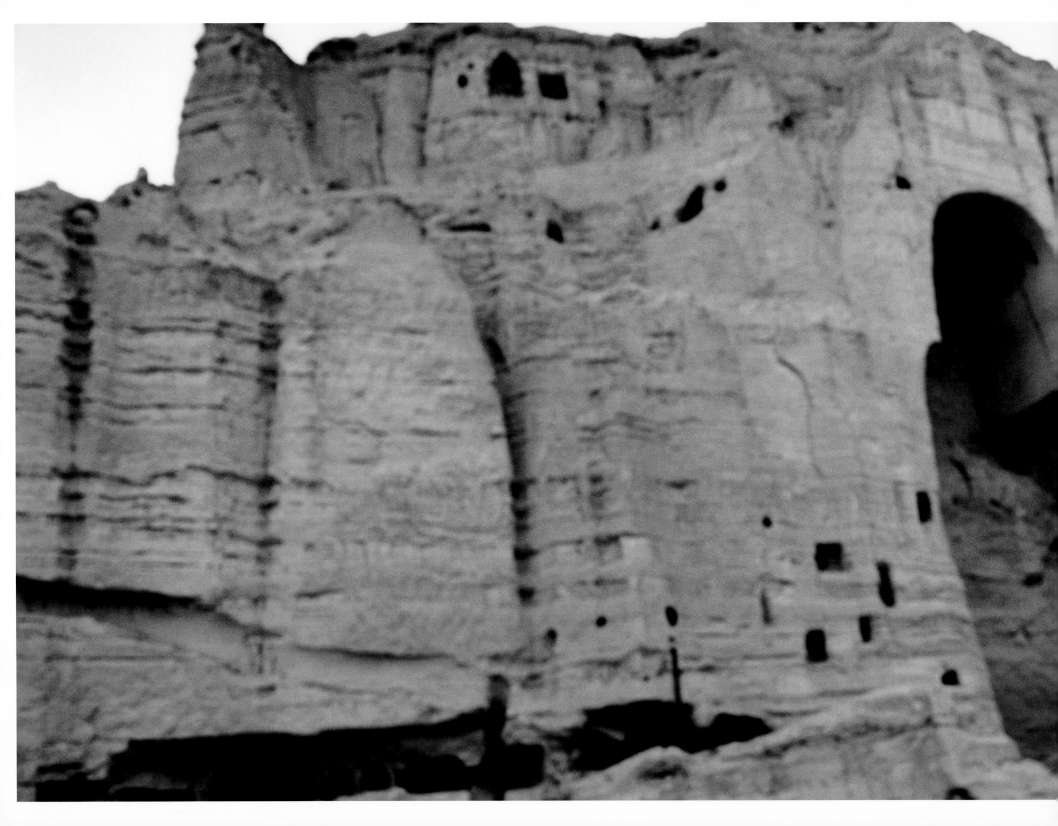

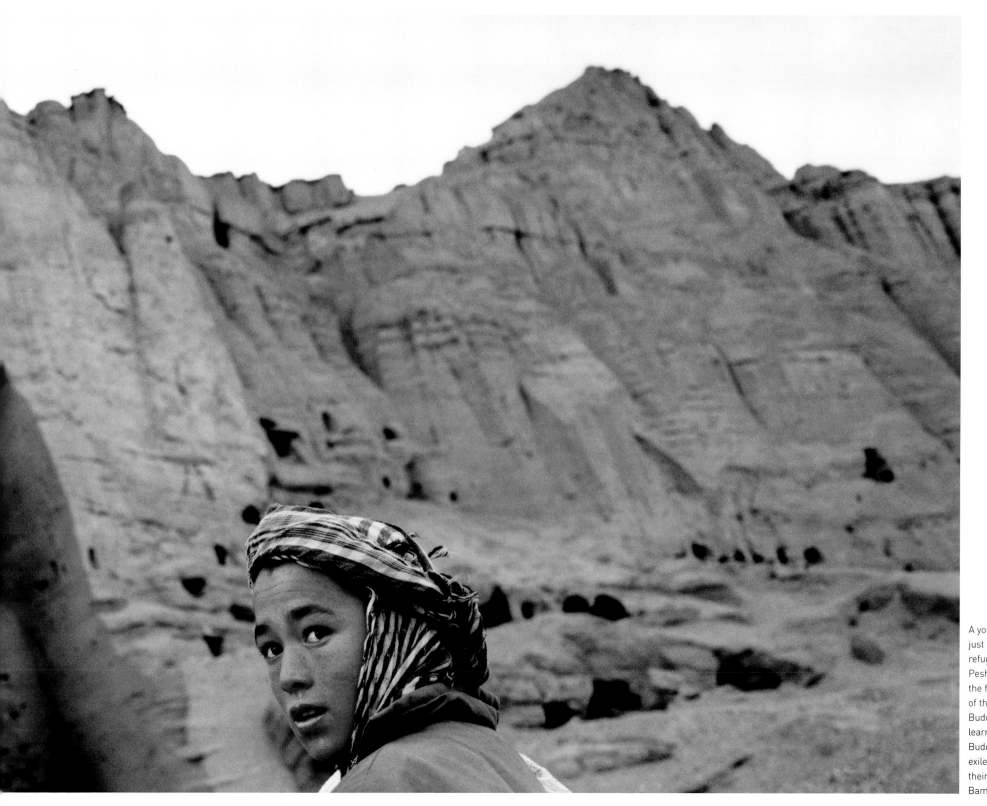

A young man, just back from the refugee camps in Peshawar, studies the former site of the Bamian Buddhas. He learned of the Buddhas while in exile, and laments their destruction. Bamian

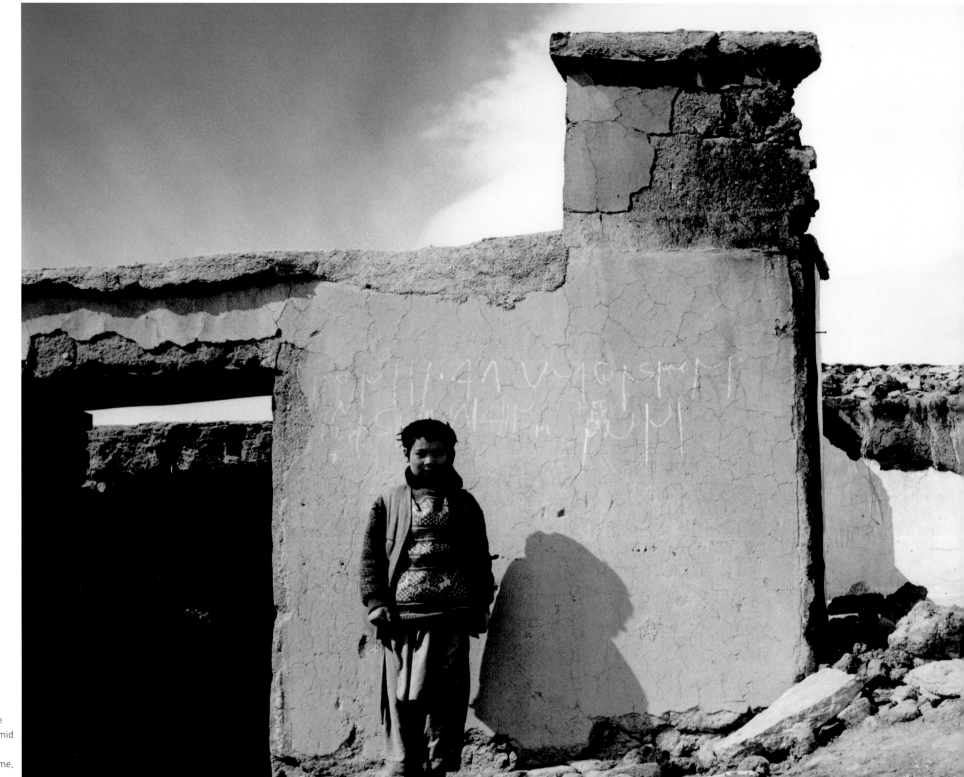

Born in exile, these youngsters pose amid the ruins of their family's former home, Sabzak, Bamian

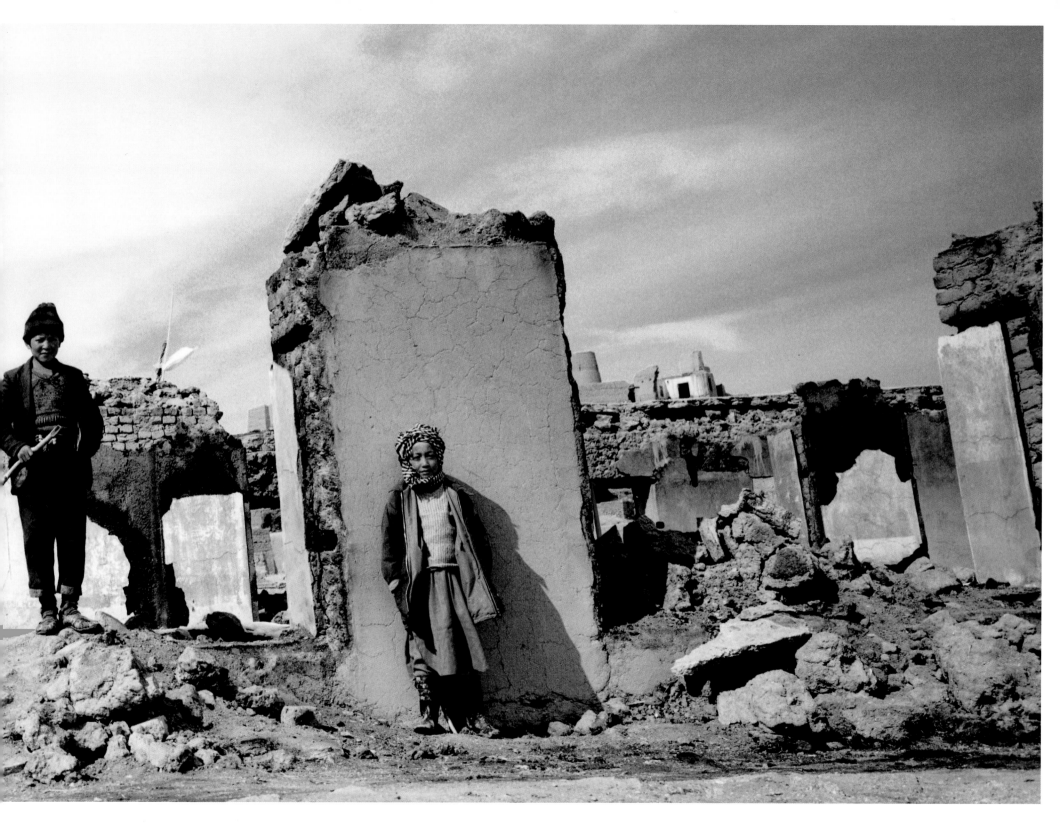

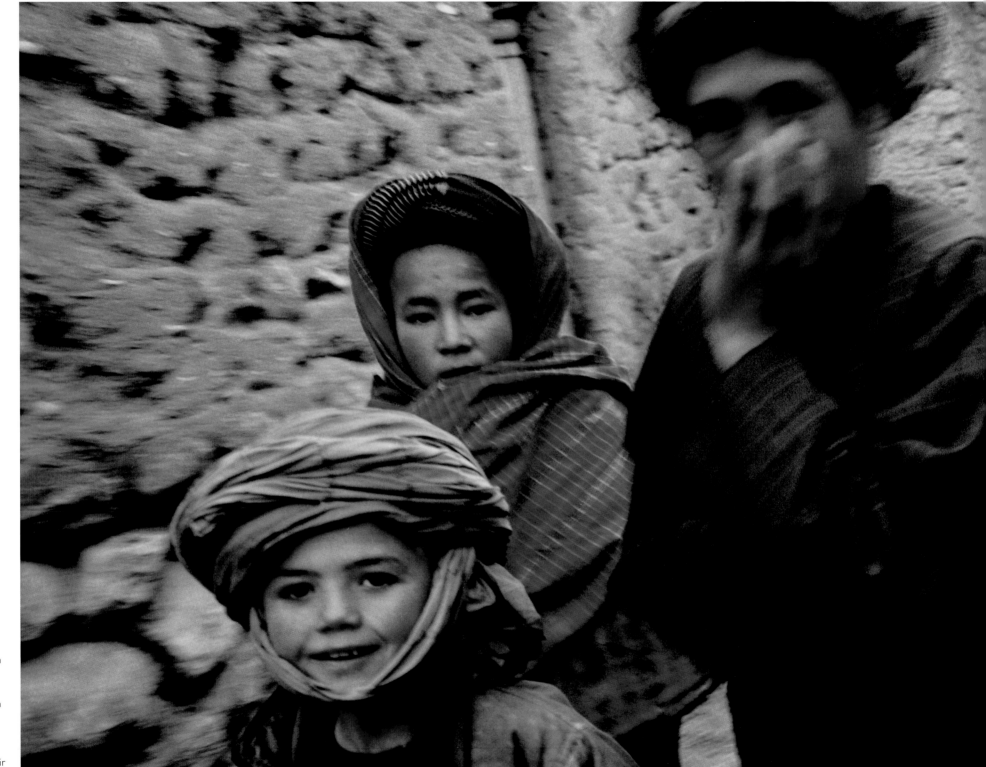

Recently returned from exile in Iran, these young Afghans roam the streets of their village. The Taliban destroyed their school. Faryab

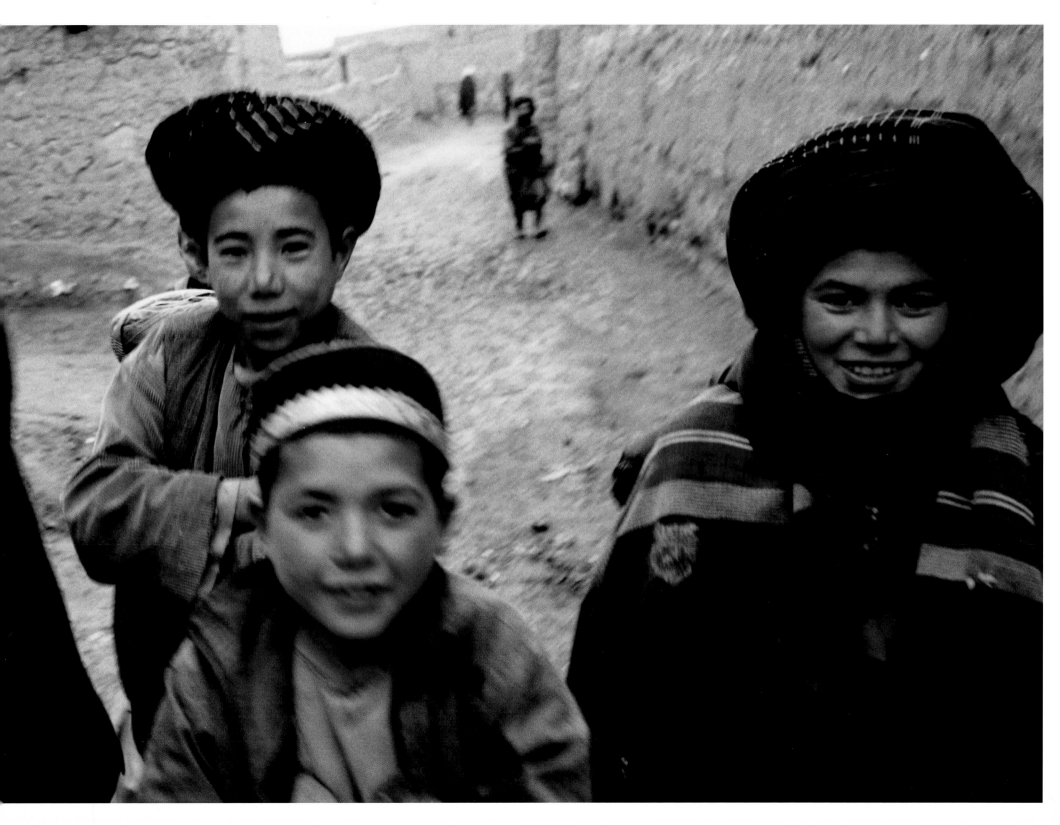

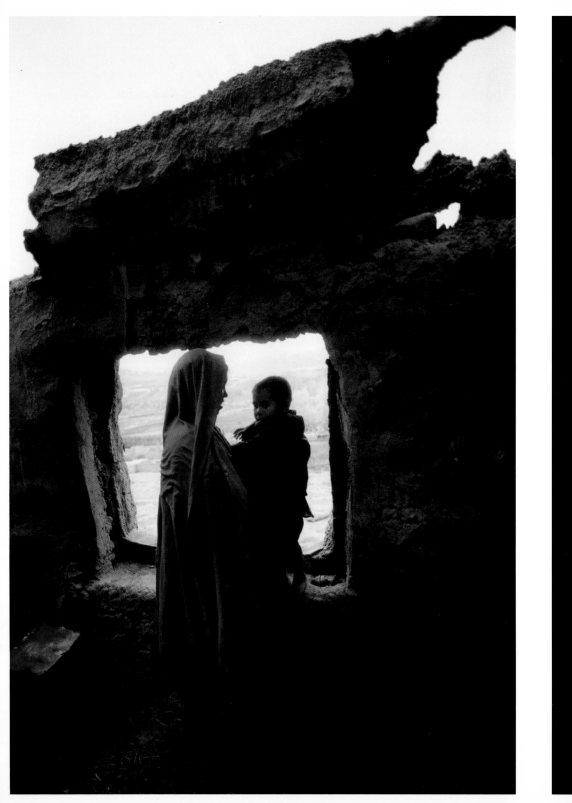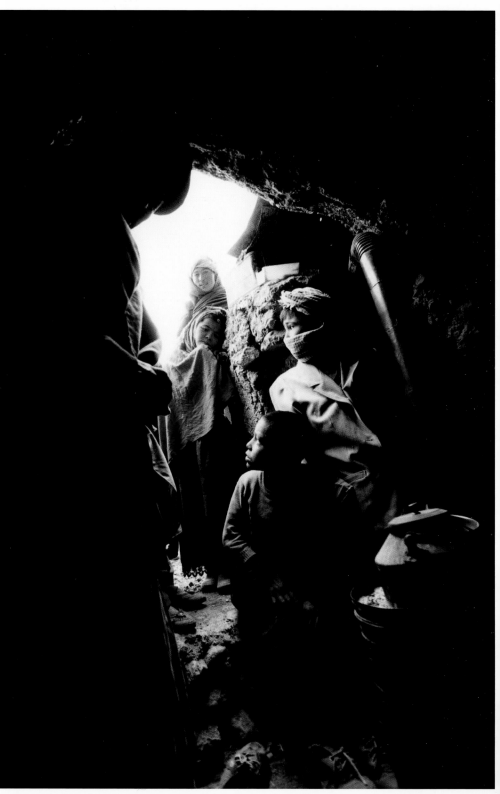

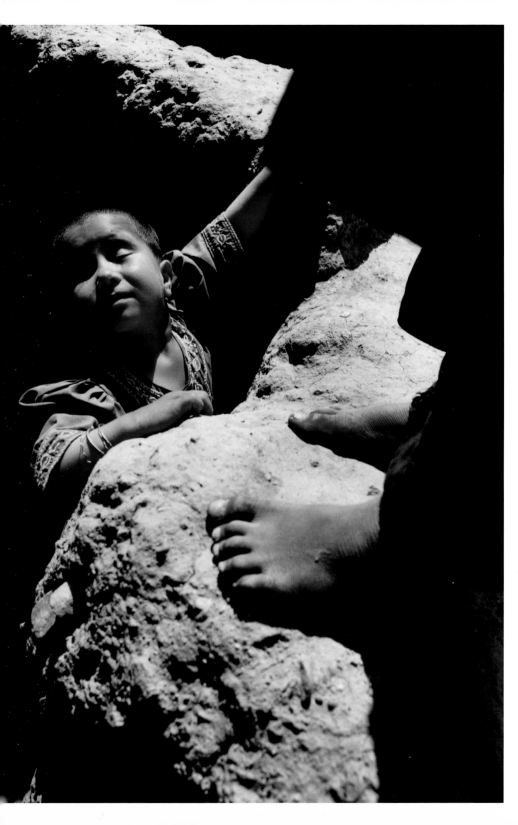

From far left:

"I found my old house but
it no longer has a roof.
I still feel I'm finally home,"
this woman says, adding
that to have a house here—
even a destroyed one—is
better than being a refugee
in another country. Bamian

Refugees have now set
up camp inside the caves
that formerly housed the
Bamian Buddhas.

Newly arrived from Iran,
a refugee girl takes a break
at the Maslakh camp. Herat

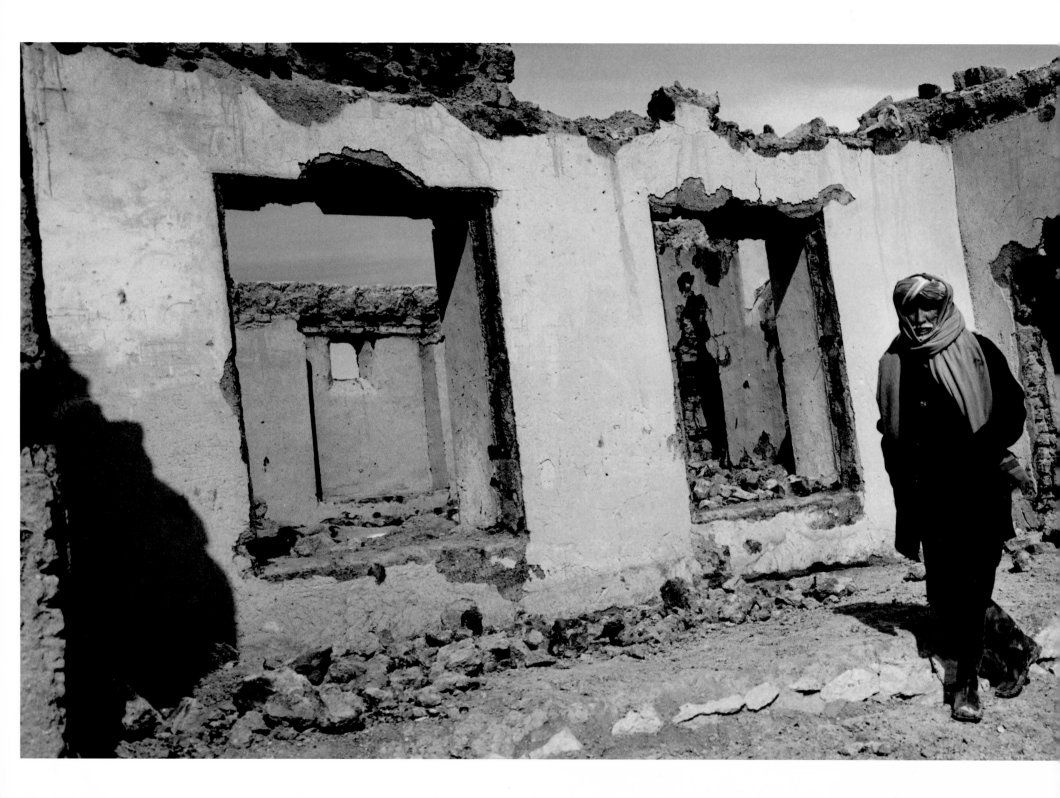

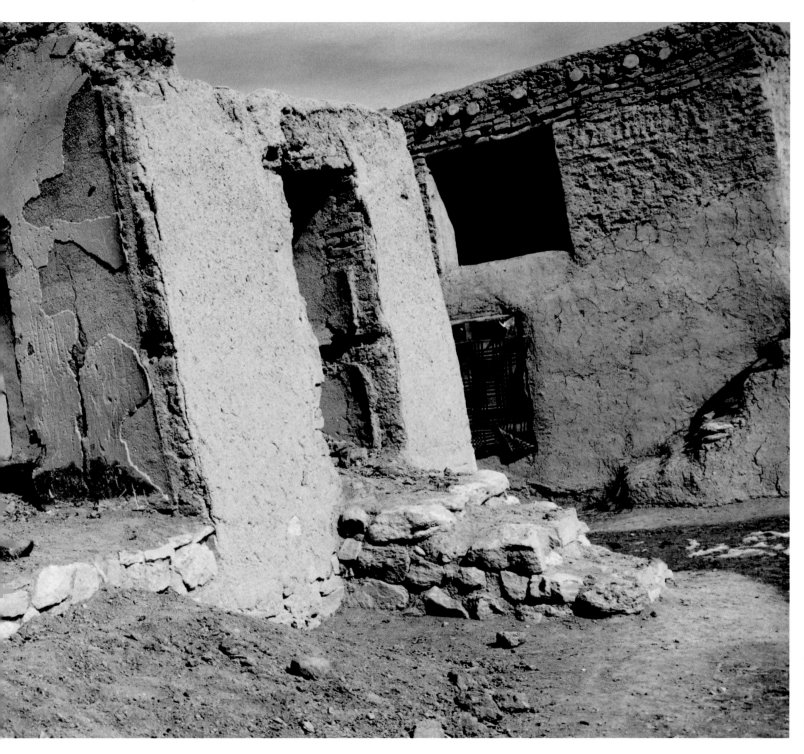

This man has recently returned from exile; he is currently displaced but regularly visits the ruins of his old home, pondering where and how to start rebuilding it. Mushi, Bamian

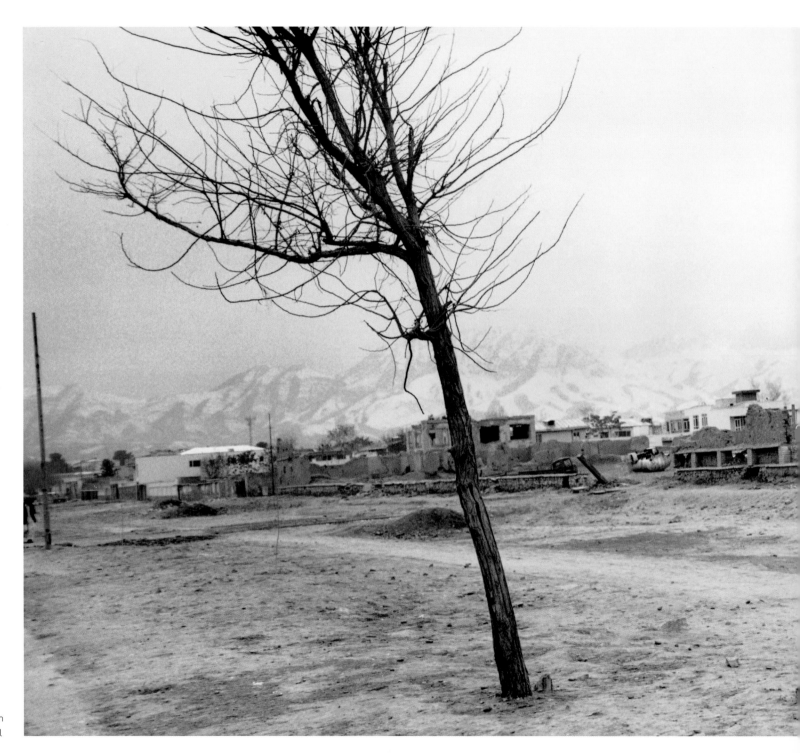

An advertisement for a
weight room and gym in
Kabul. Karte Seh, Kabul

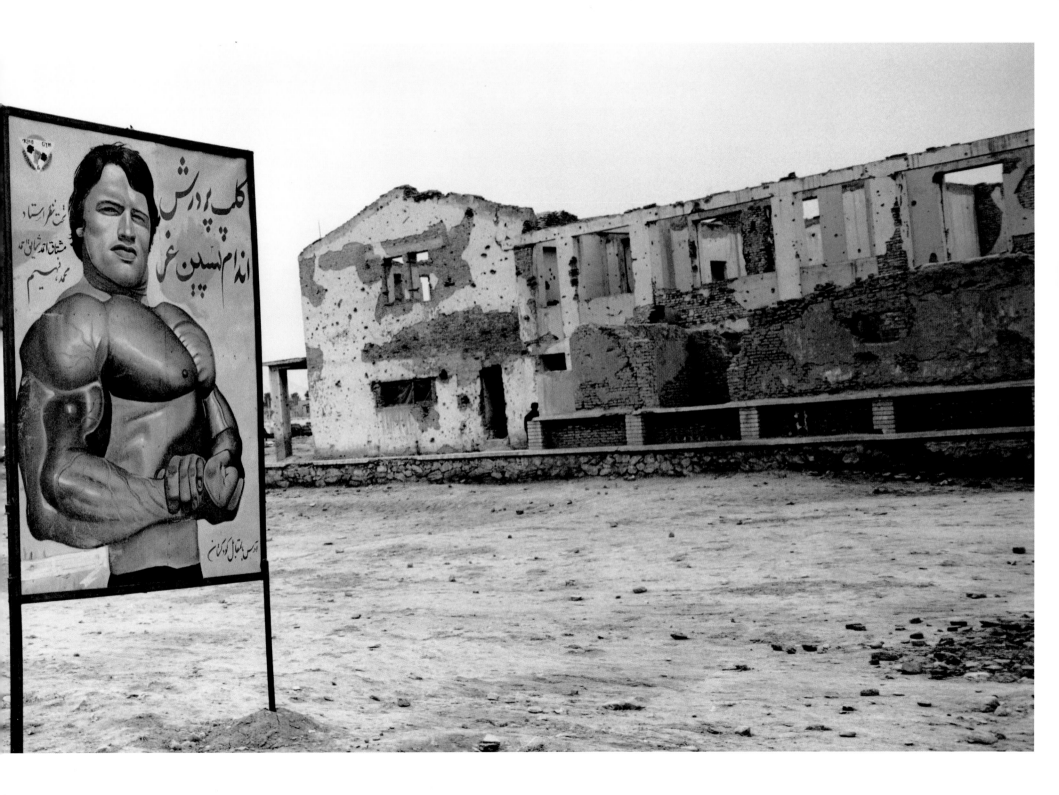

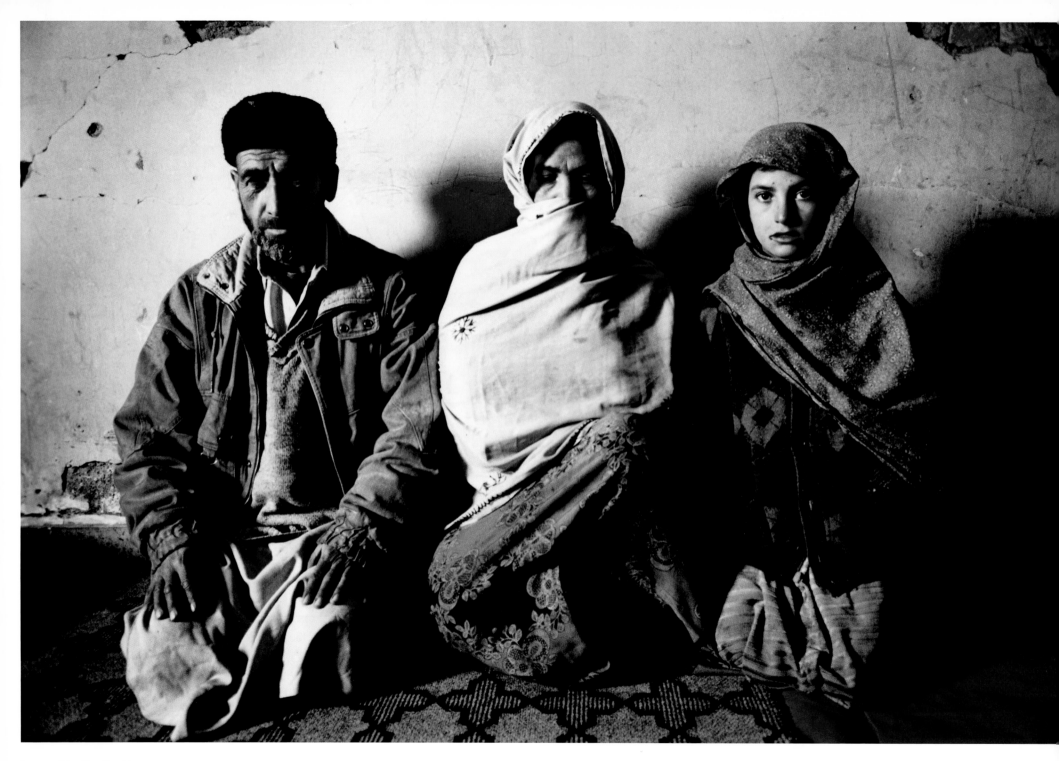

Dozens of families like this one
have taken over the former
Russian cultural center. Kabul

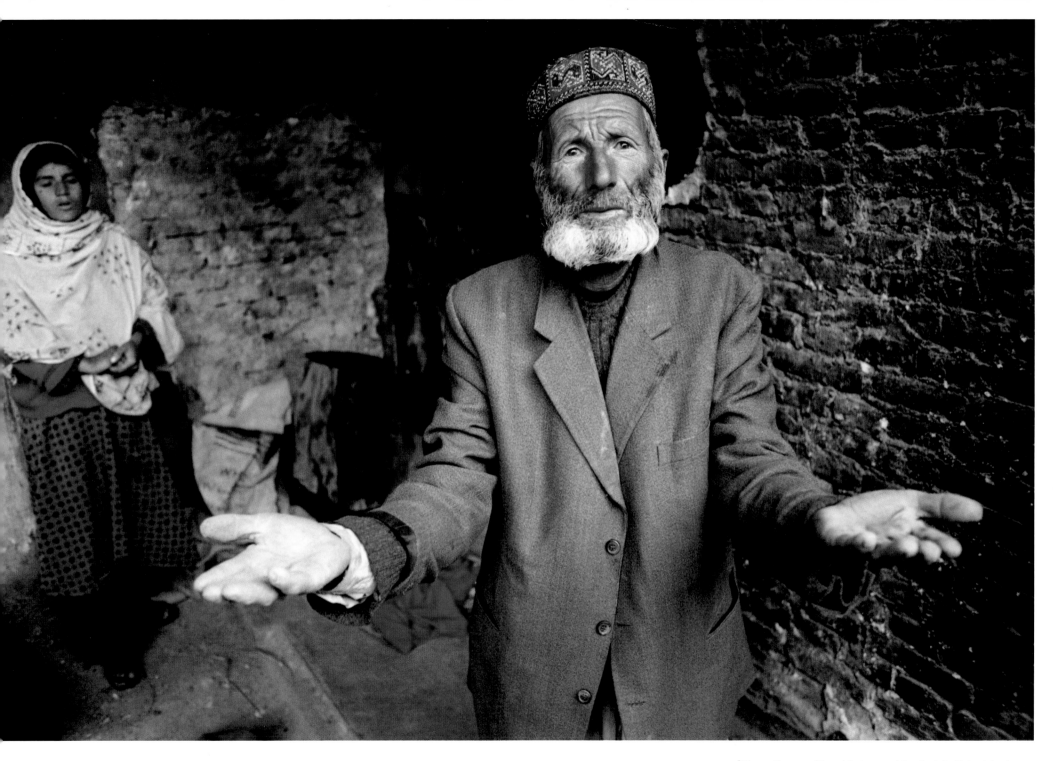

"All over the news I heard that we could go back to Afghanistan to rebuild the country, but now that I'm back, how can I participate in the reconstruction with an empty stomach?" Shomali Plain, Parvan

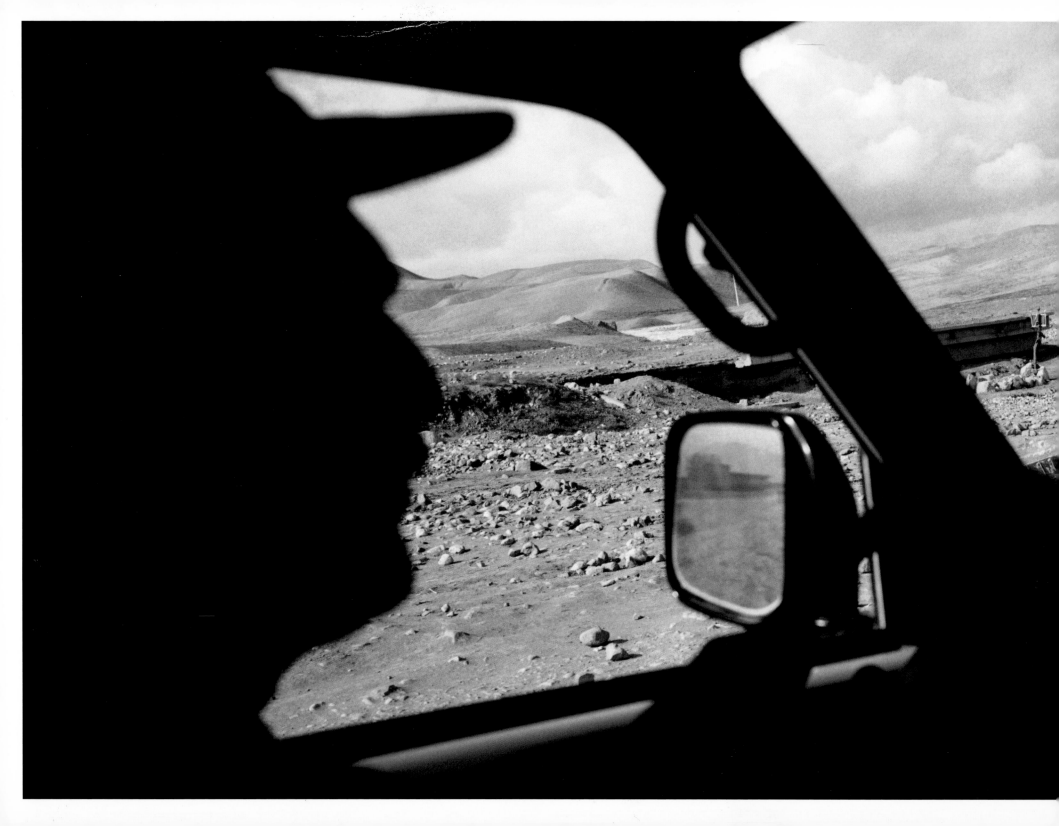

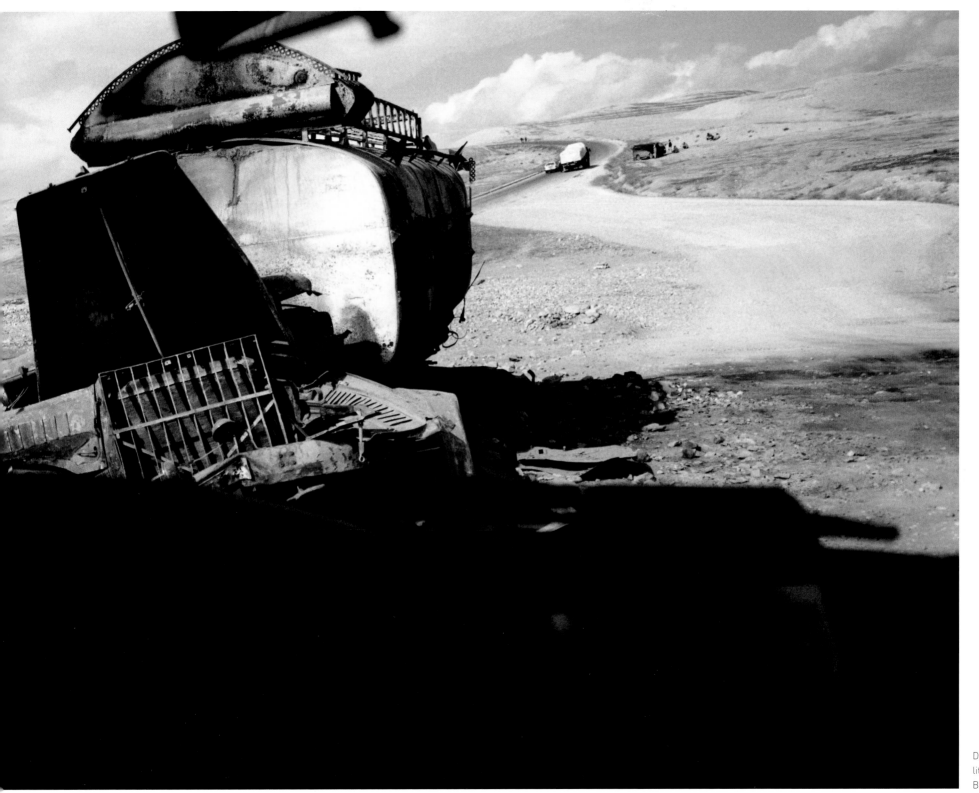

Debris of war
litters the road.
Baghlan

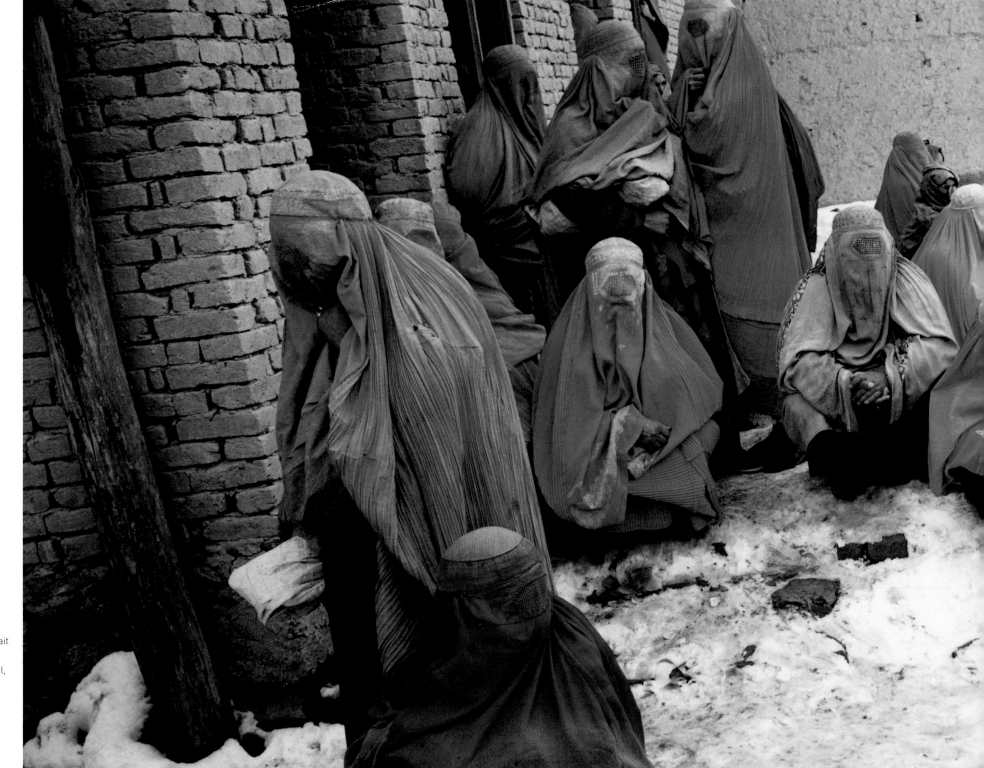

Returnees wait patiently for blankets, coal, and stoves provided by UNHCR and humanitarian agencies. Qal'eh-ye Shadah, Kabul

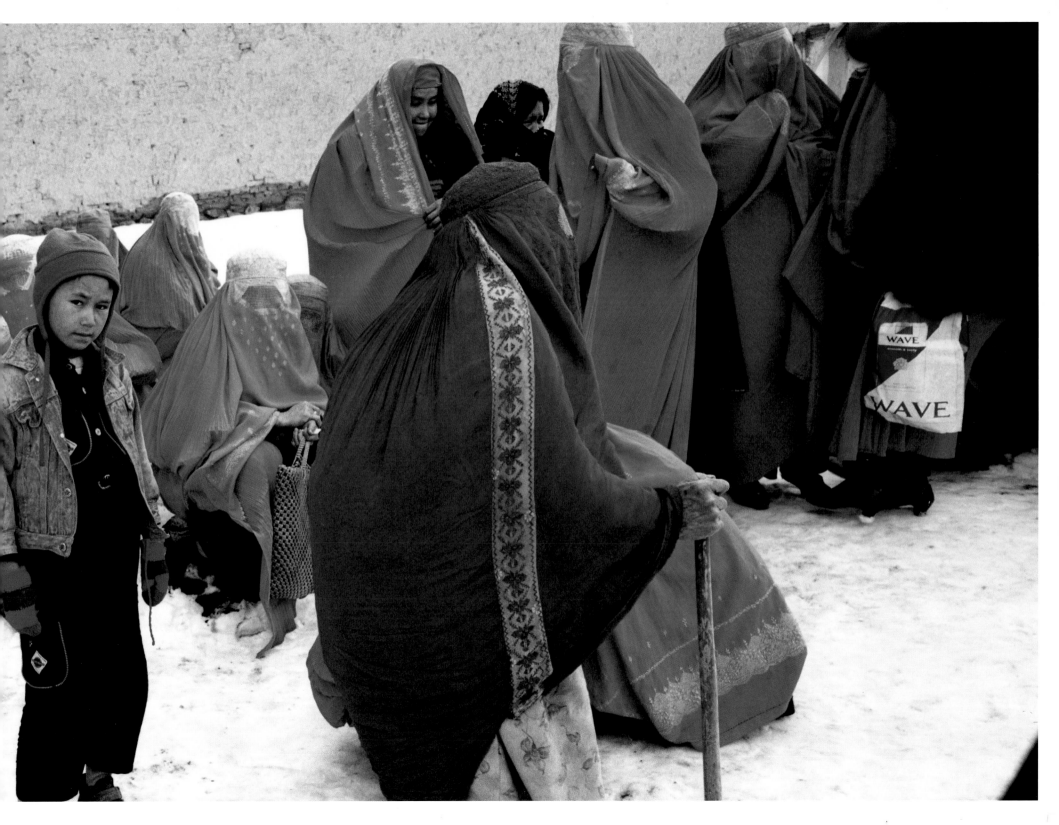

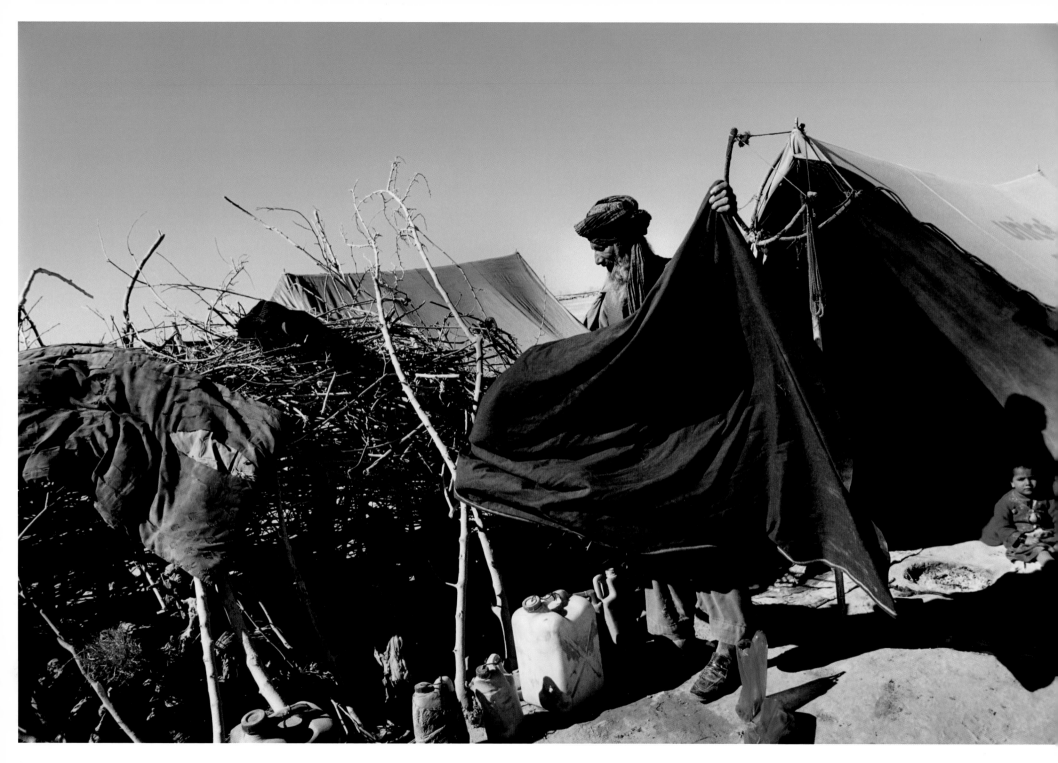

Above and right: In the middle of a huge desert, the Zare Dasht camps offer basic shelter and water for nearly sixty thousand people displaced by war or drought. Kandahar

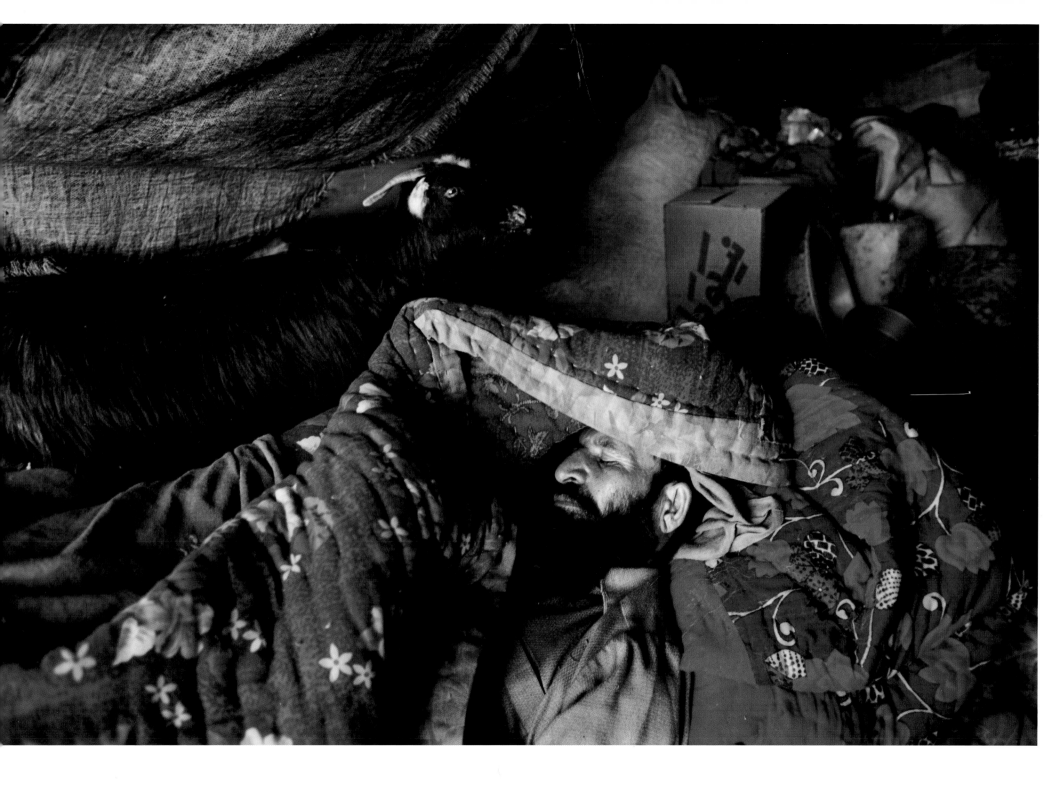

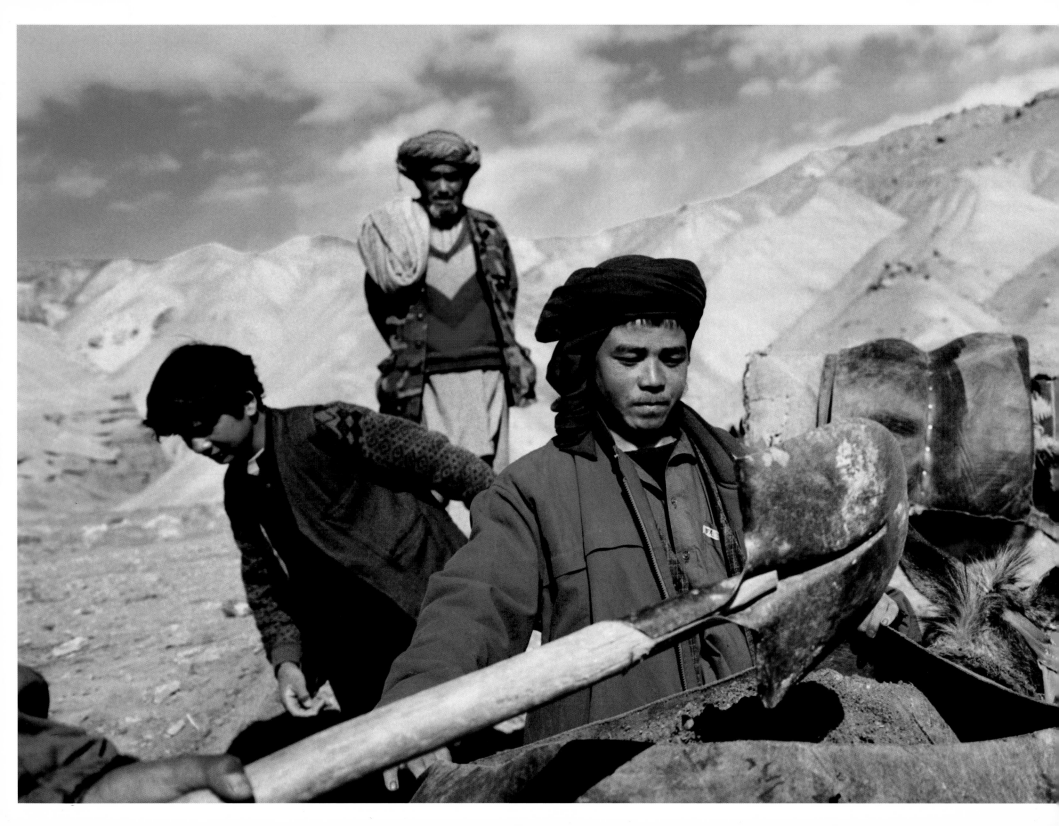

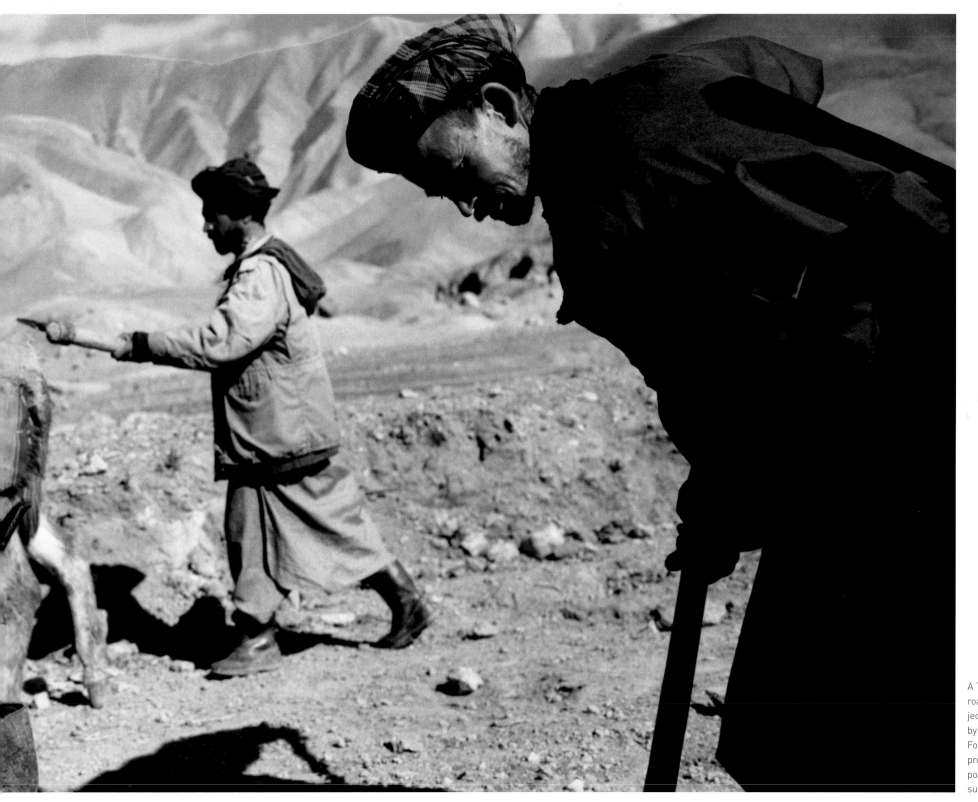

A "food-for-work" road-repair project, sponsored by the World Food Program, provides a temporary means of survival. Bamian

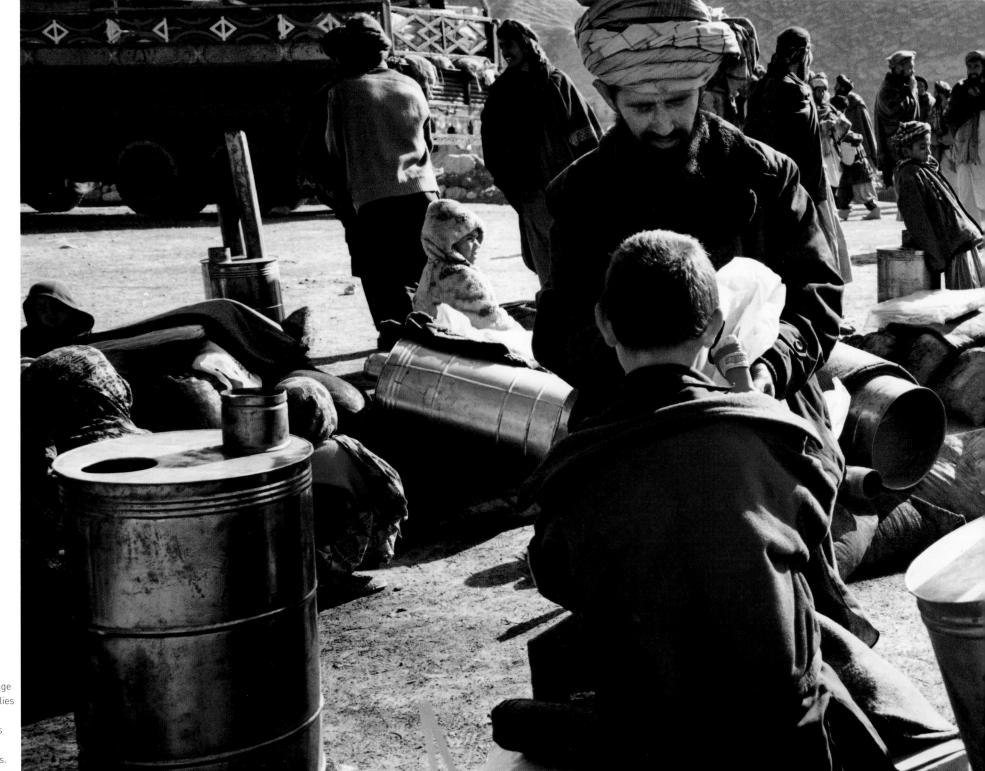

A remote village receives supplies that will help its inhabitants survive the winter months. Aybak, Samangan

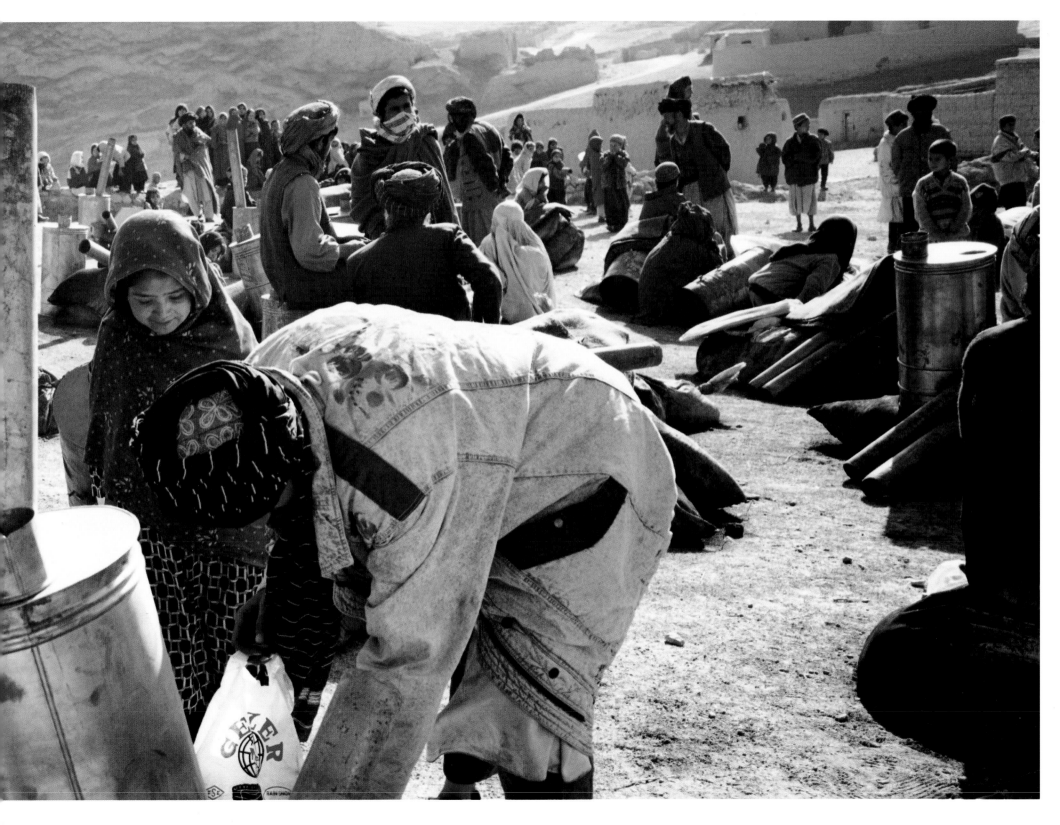

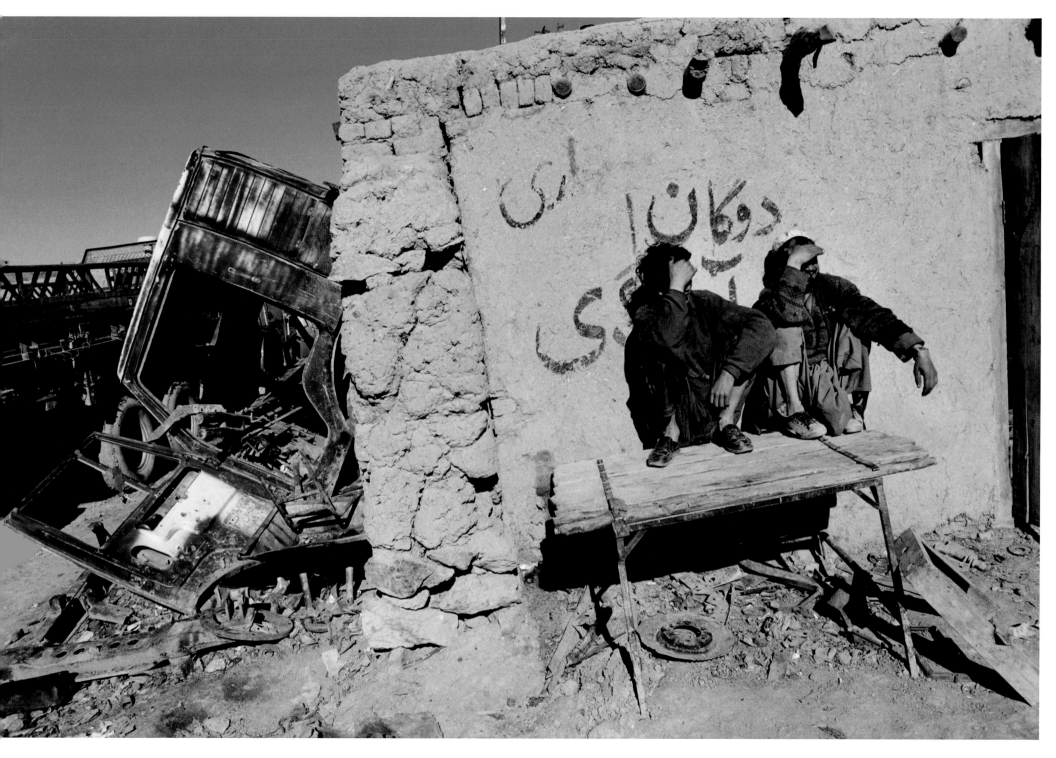

The car I was traveling in broke down, and in the middle of nowhere we found this empty truck repair shop. "We are not ashamed, this is our life, our country, take our photo so that the world can see how poor we are," one of the men told me. Bamian

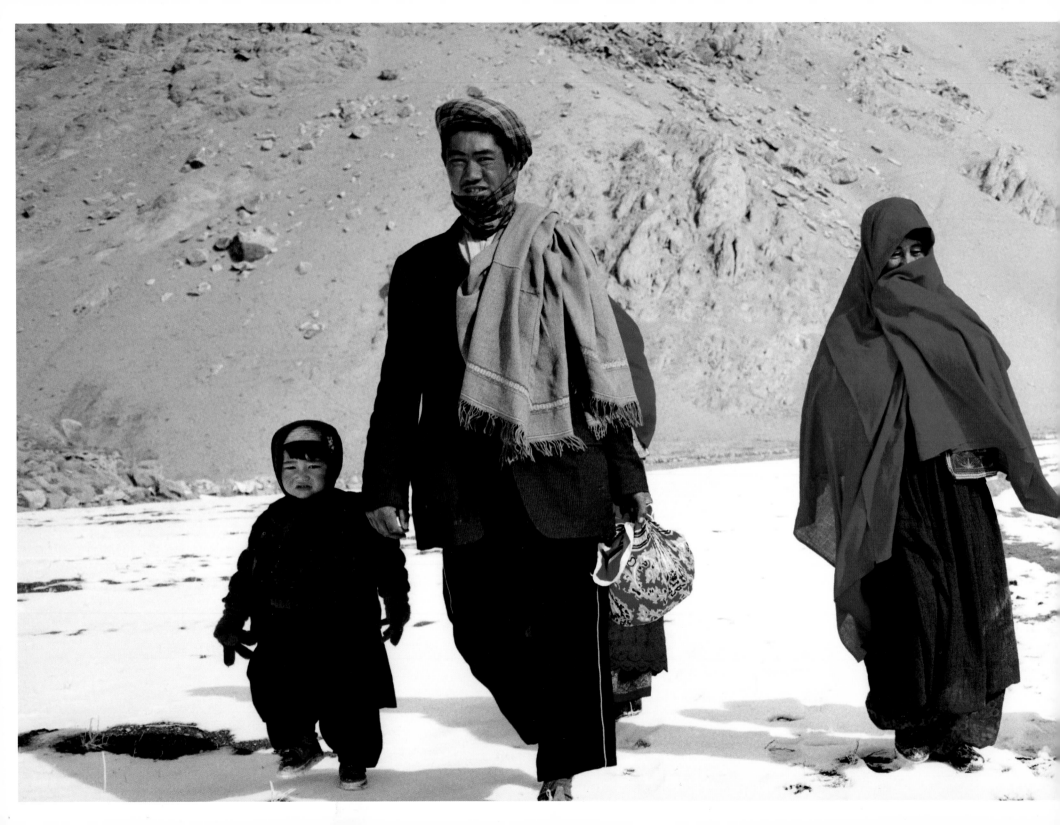

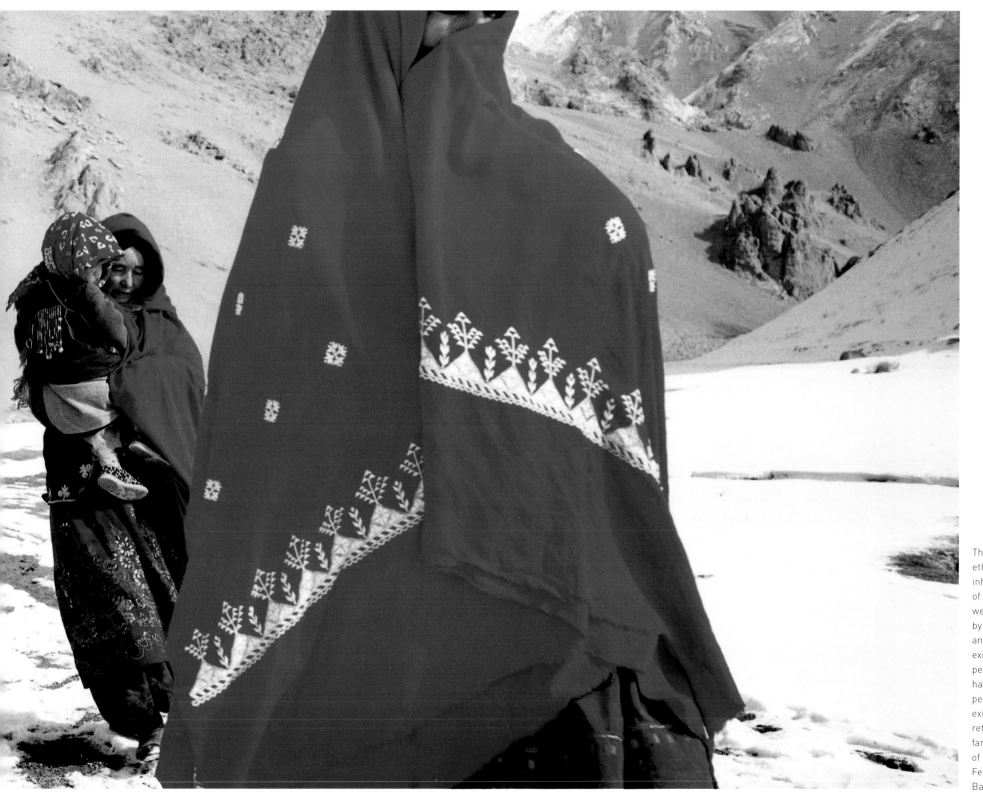

The Hazara
ethnic group,
inhabitants
of Bamian,
were targeted
by the Taliban
and forced into
exile. Today, 60
percent of the
half-million
people forcibly
exiled have
returned. This
family is part
of that number.
Feroz Bahar,
Bamian

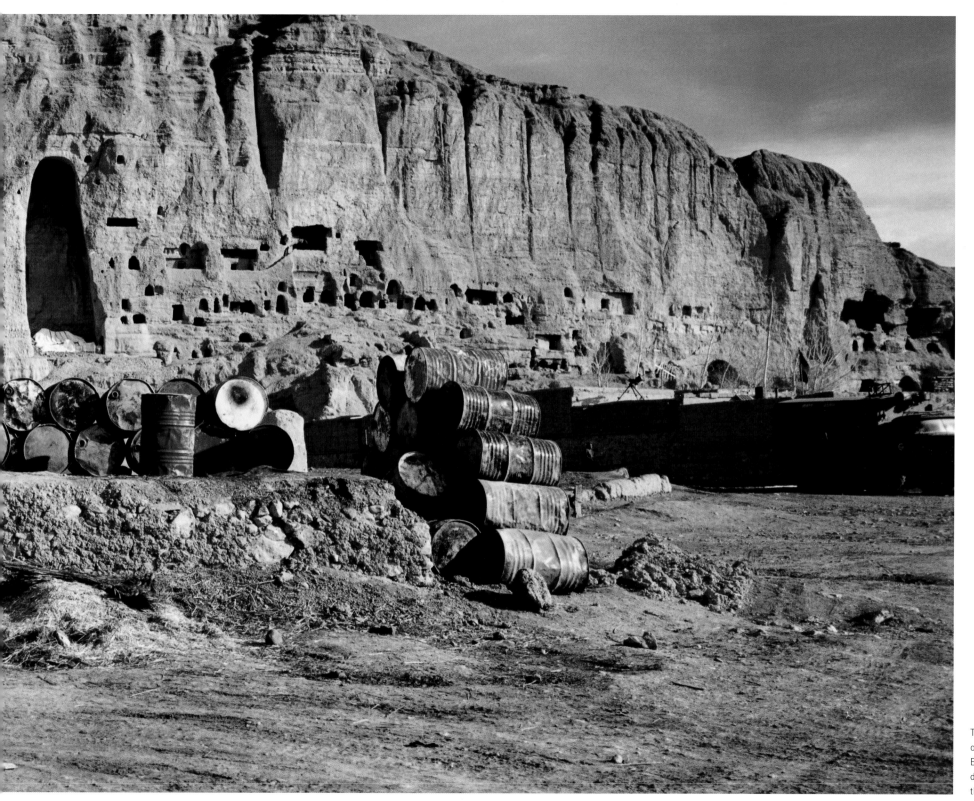

The former site
of the Bamian
Buddhas,
destroyed by
the Taliban.

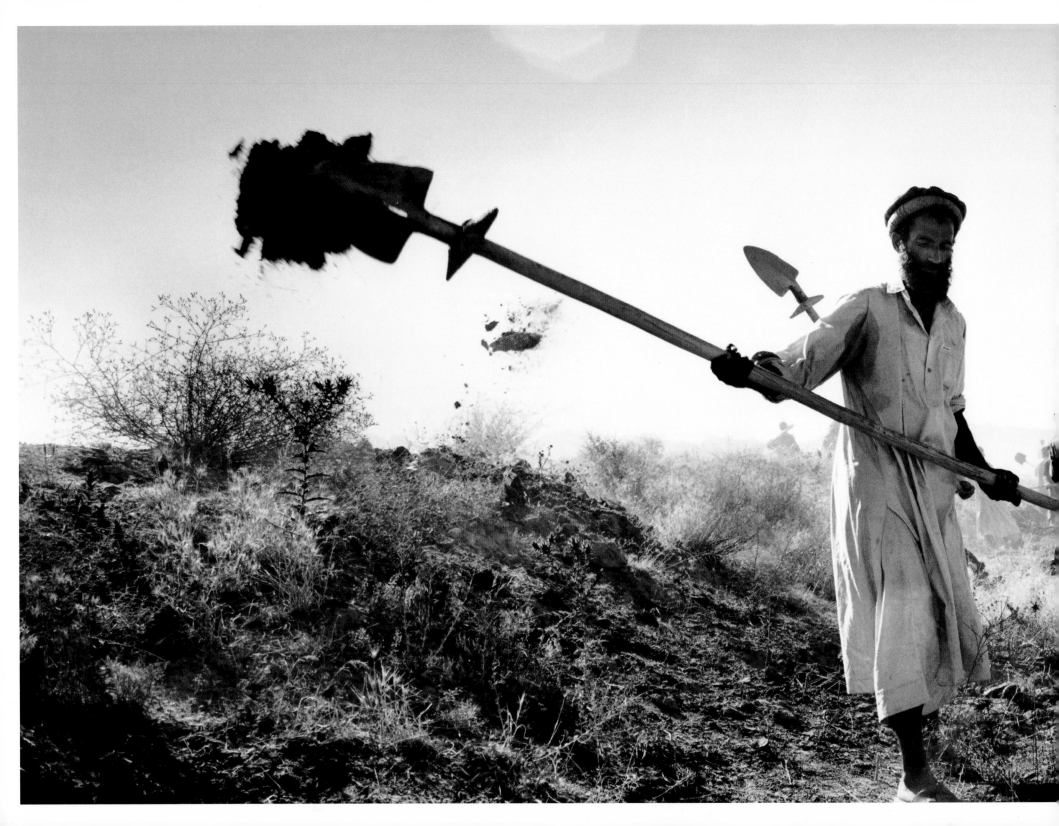

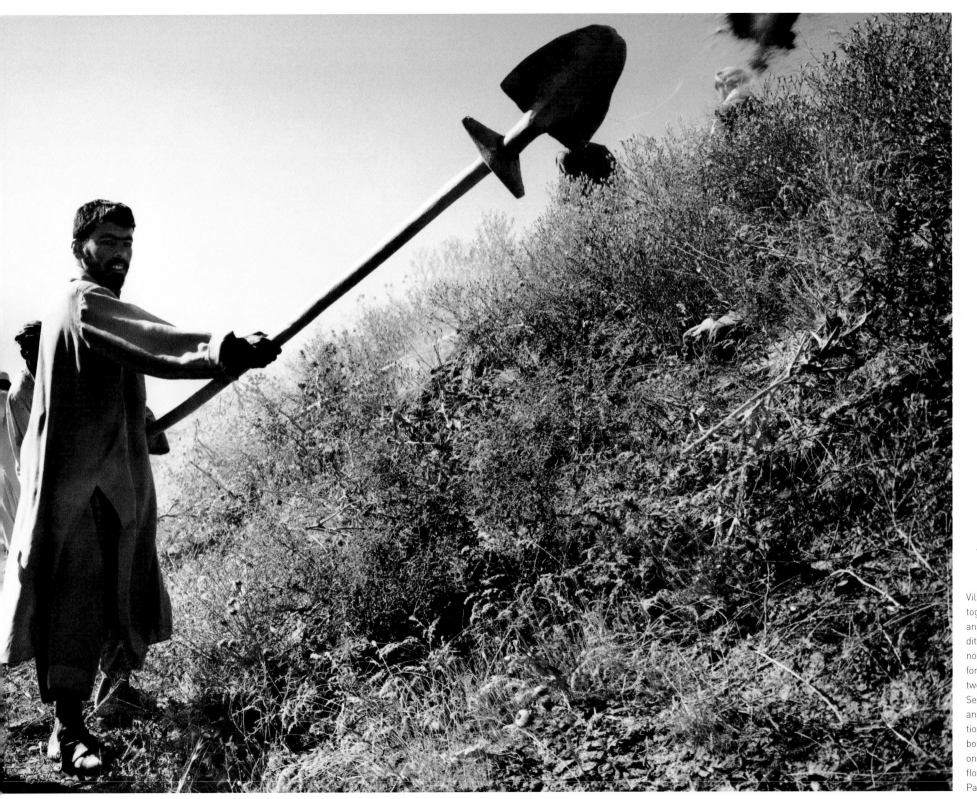

Villagers work together to clear an irrigation ditch that has not been used for more than twenty years. Self-dependence and the cultivation of food are both contingent on a renewed flow of water. Parvan

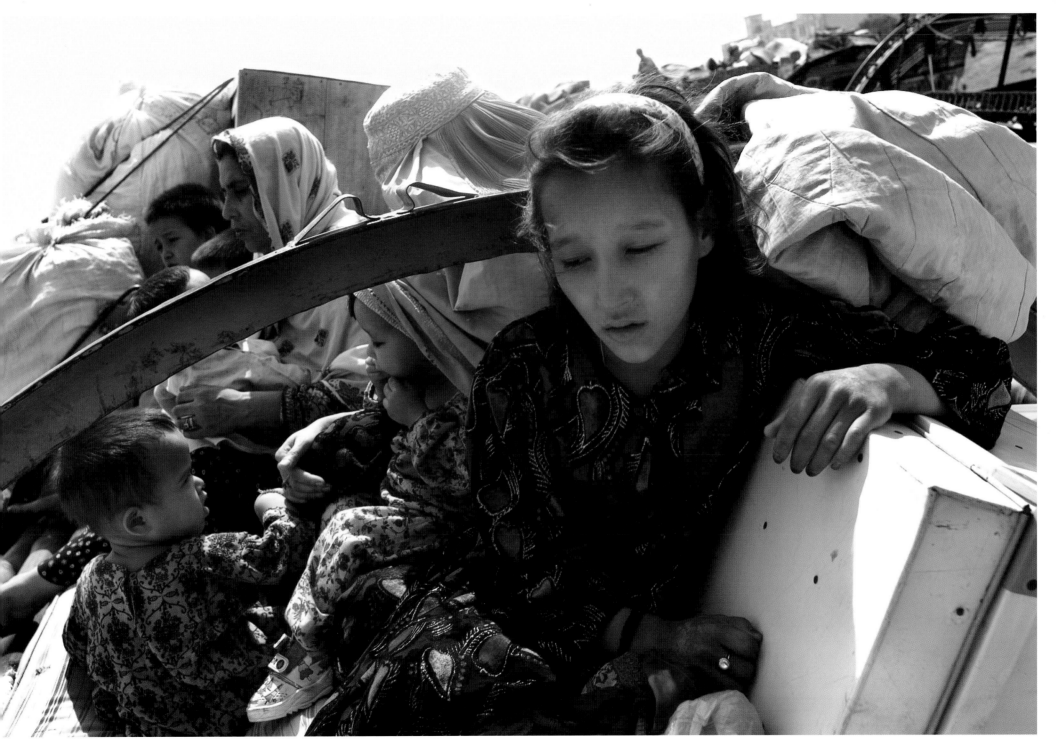

Since the installation of a new interim government, an average of up to twenty thousand people per day cross back into Afghanistan. At a UNHCR transit center, this family awaits clearance to go home. Peshawar, Pakistan

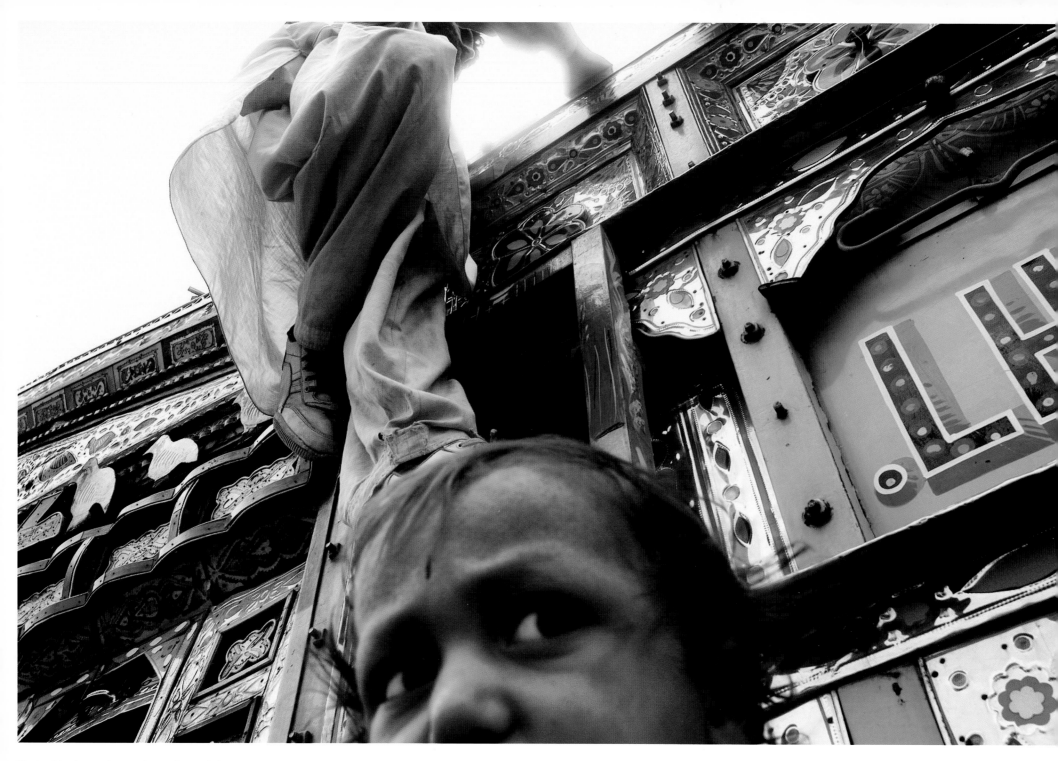

The local trucks are decorated according to their region of origin; this one is bringing a family back to Afghanistan from their exile in Pakistan.

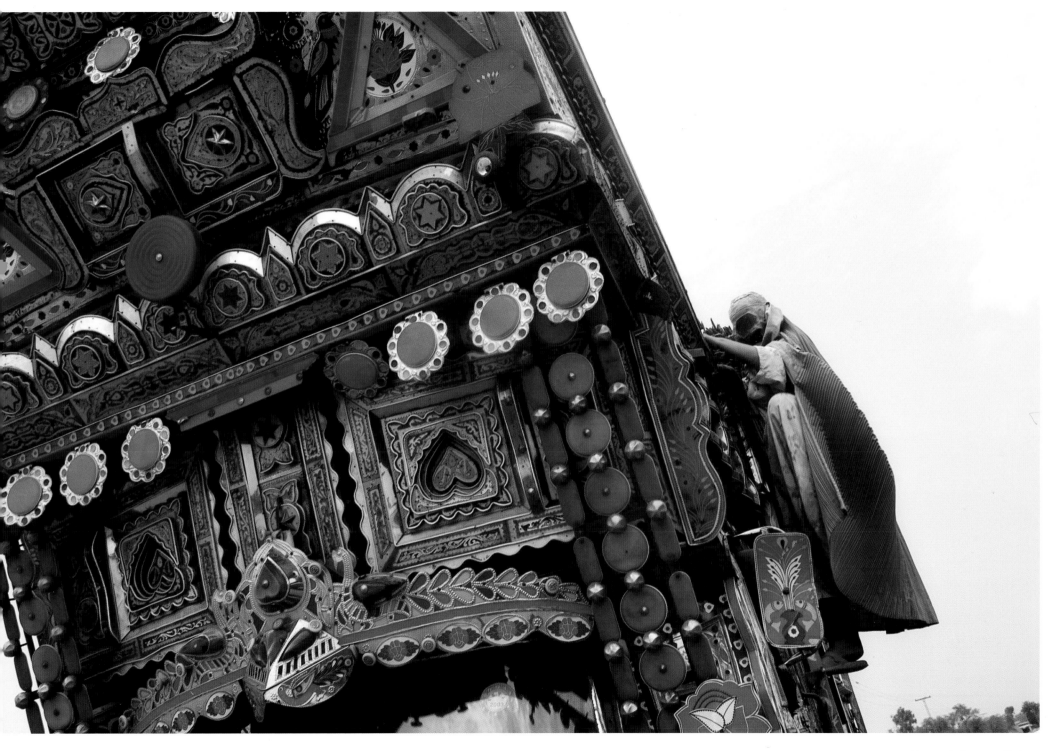

A burqa-clad woman climbs
aboard a truck heading home.
Peshawar, Pakistan

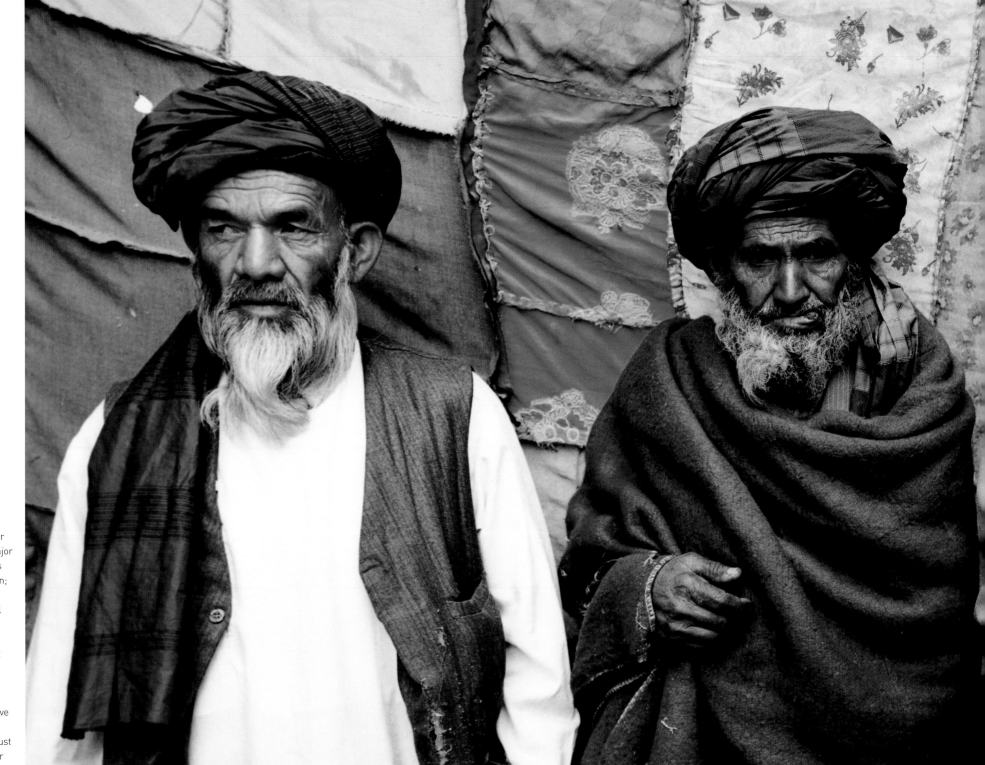

These men represent four of the five major ethnic groups in Afghanistan; during the country's civil war, these groups were continually at war. Tension persists, but people from each tribe have converged in Kabul and must work together to survive.

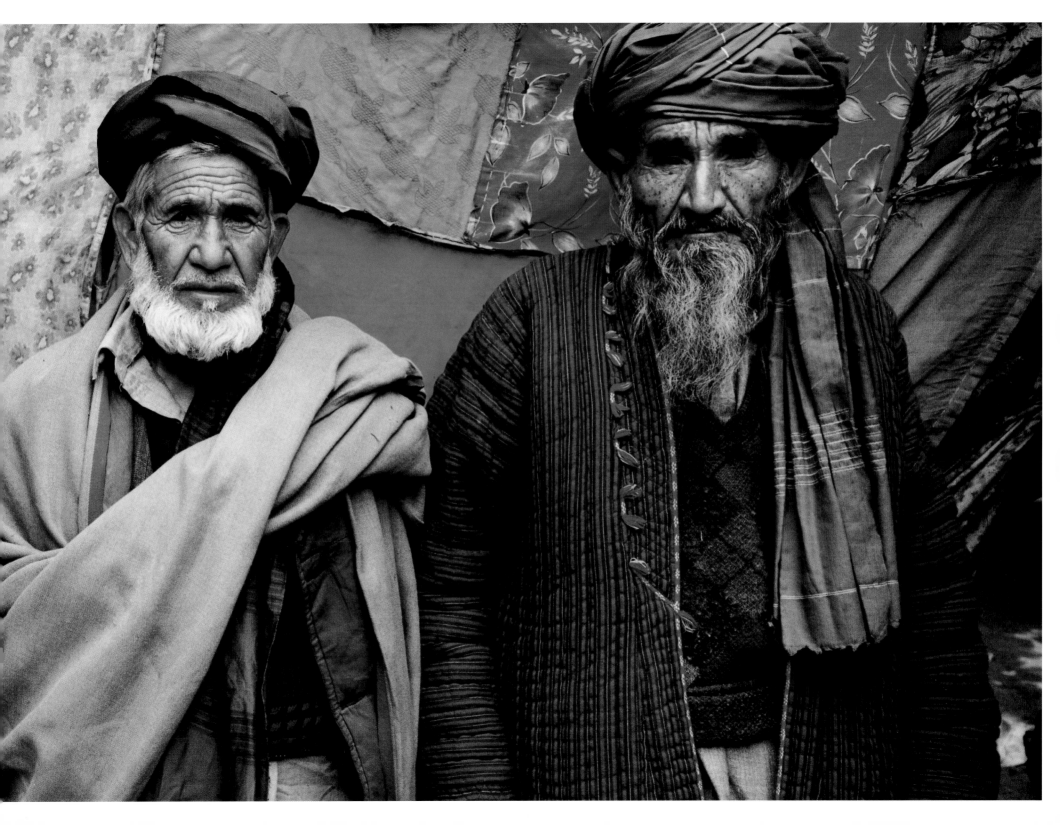

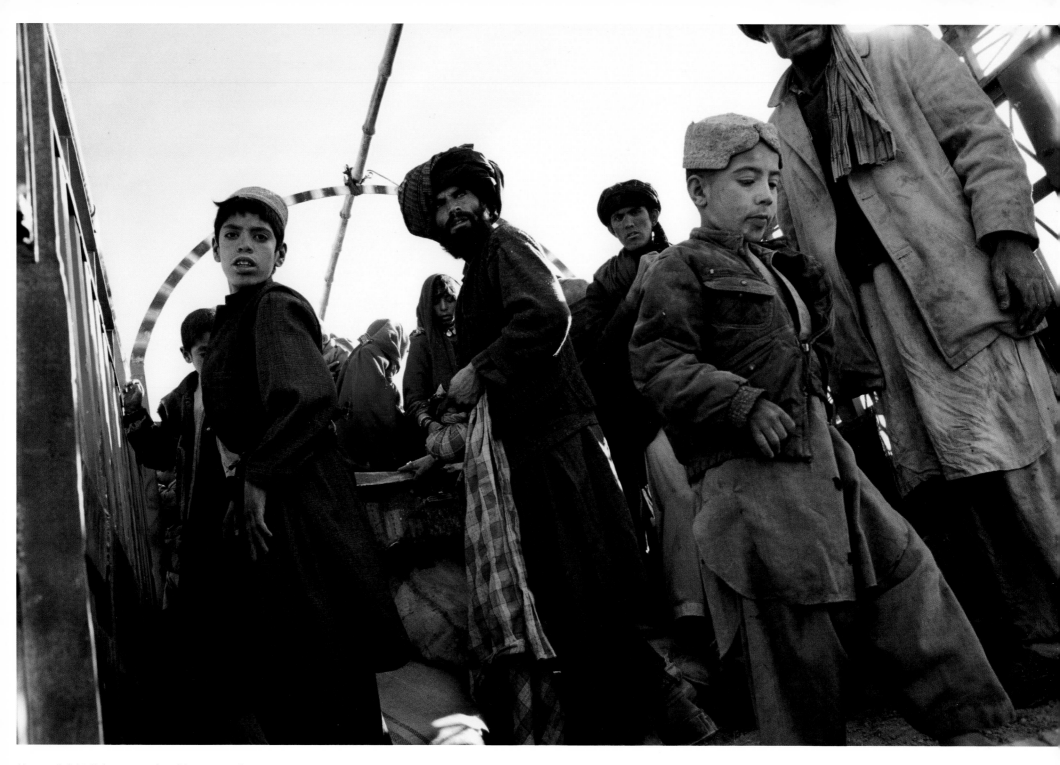

Above and right: Refugees transferred from a camp in
Pakistan return to a camp for the internally displaced.
Zare Dasht, Kandahar

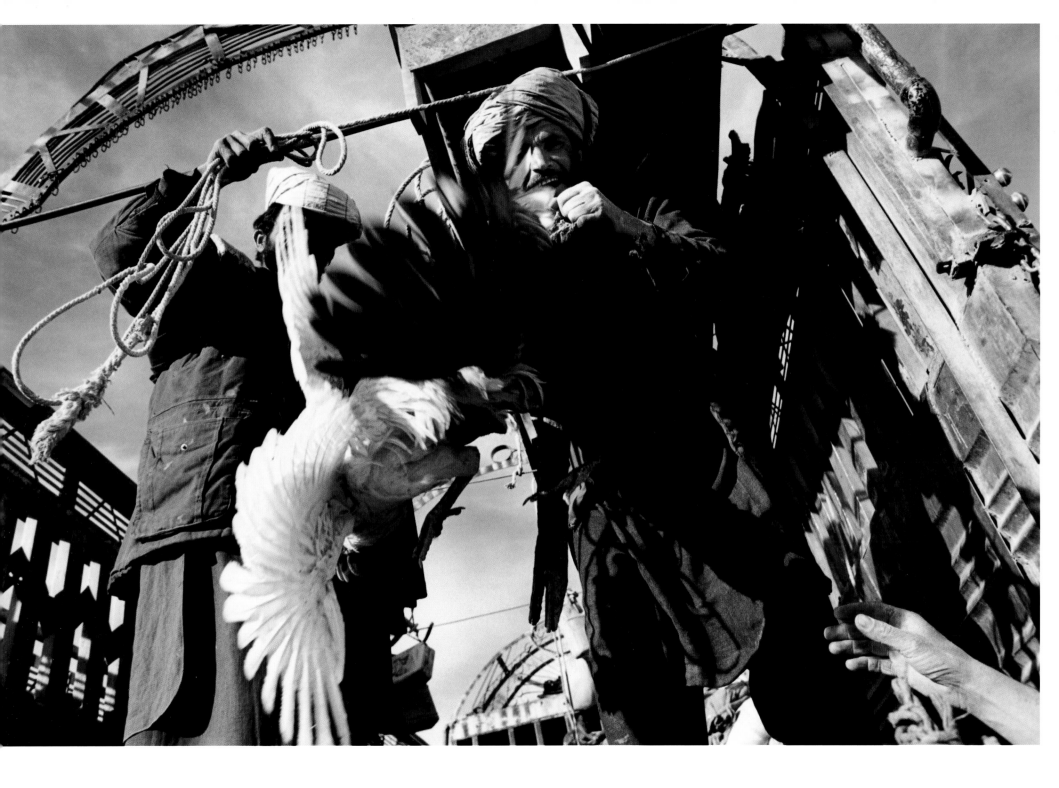

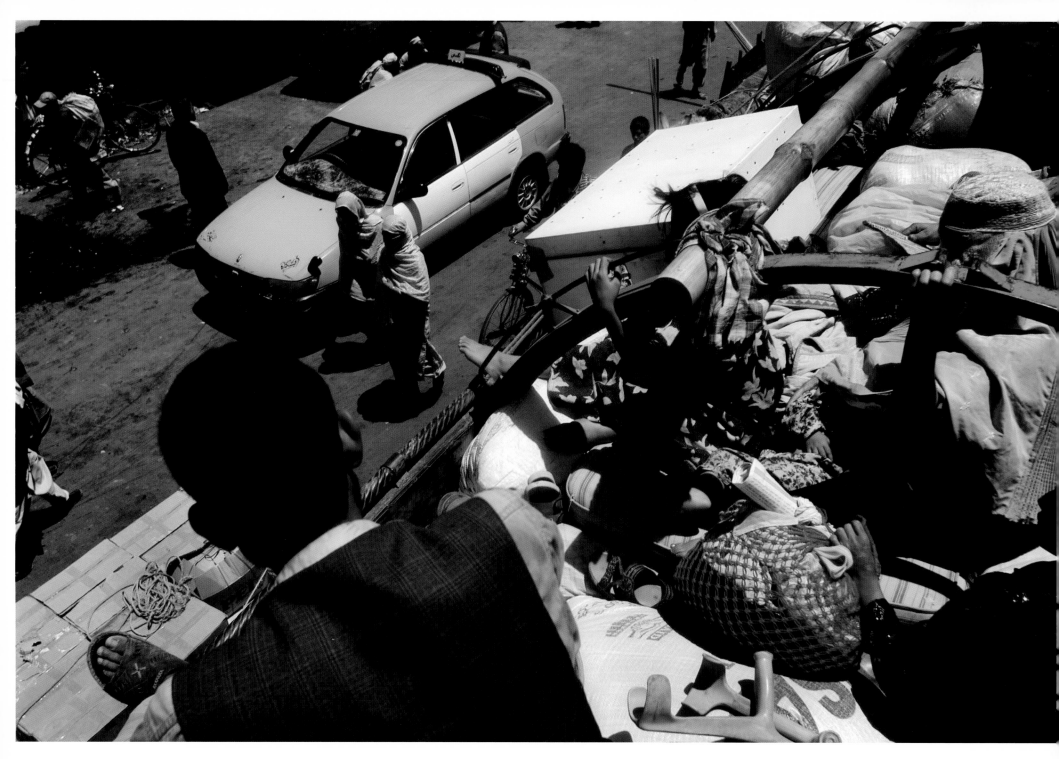

Having arrived at their final
destination, this family explores
the "new" Kabul. Central Kabul

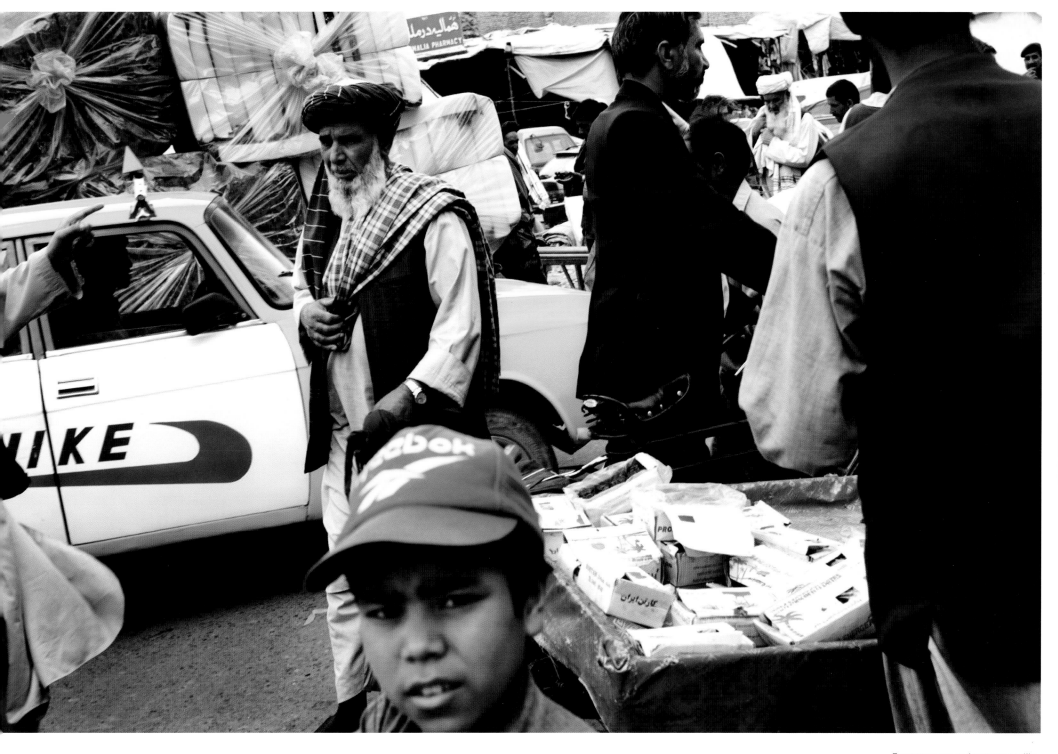

Entrepreneurs and returnees alike
have reinvigorated the capital since
the fall of the Taliban. Kabul

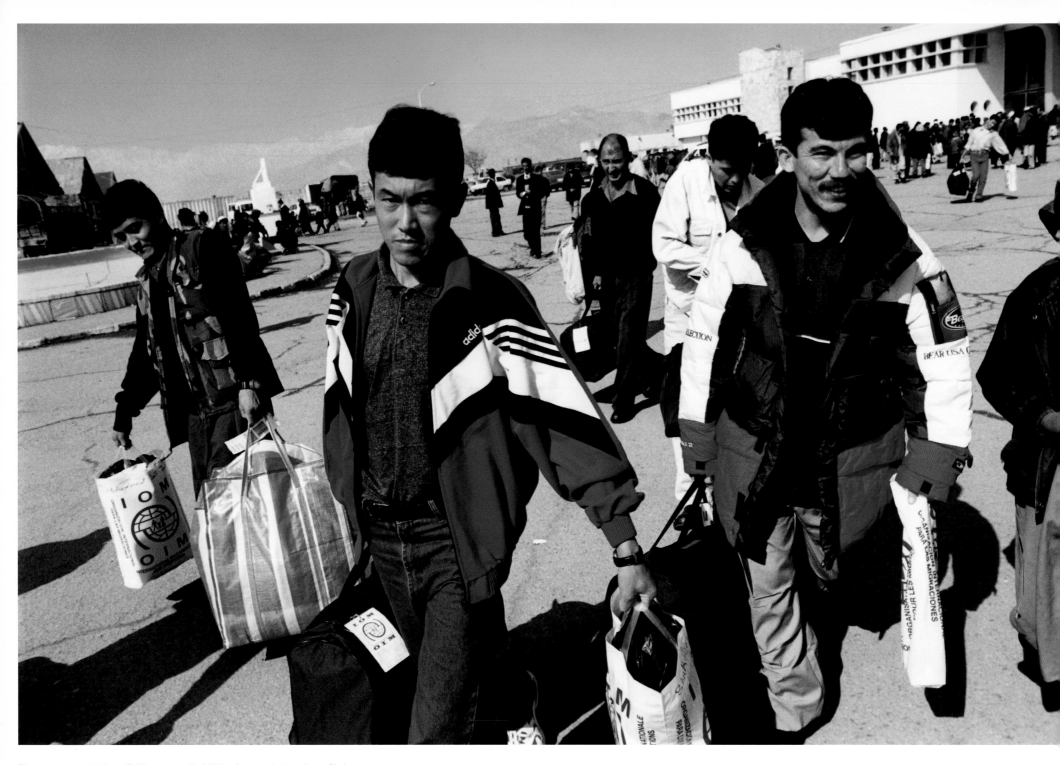

These men traveled from Taliban-controlled Afghanistan to Indonesia, to Christmas Island and then on to the tiny South Pacific island of Nauru, before their plea for asylum was rejected. Here they return to Afghanistan. Kabul International Airport

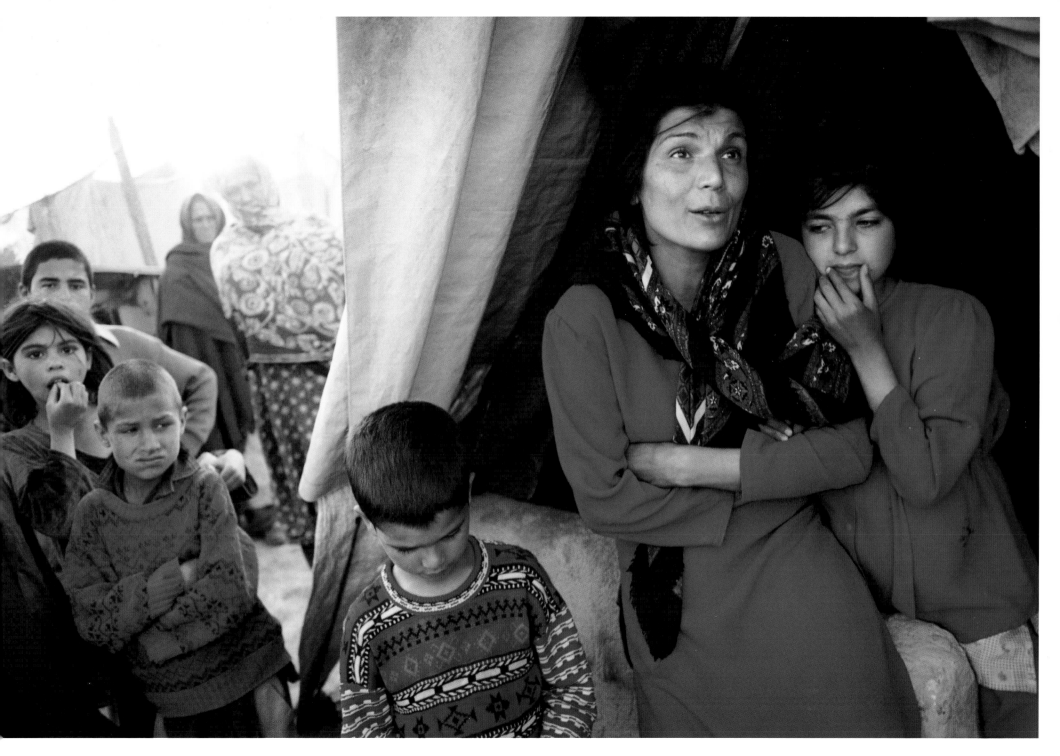

"I am a school teacher, I came back to teach children how to read and write. Little did I know that I would have to teach my own daughter how to survive in this devastated country." Kabul

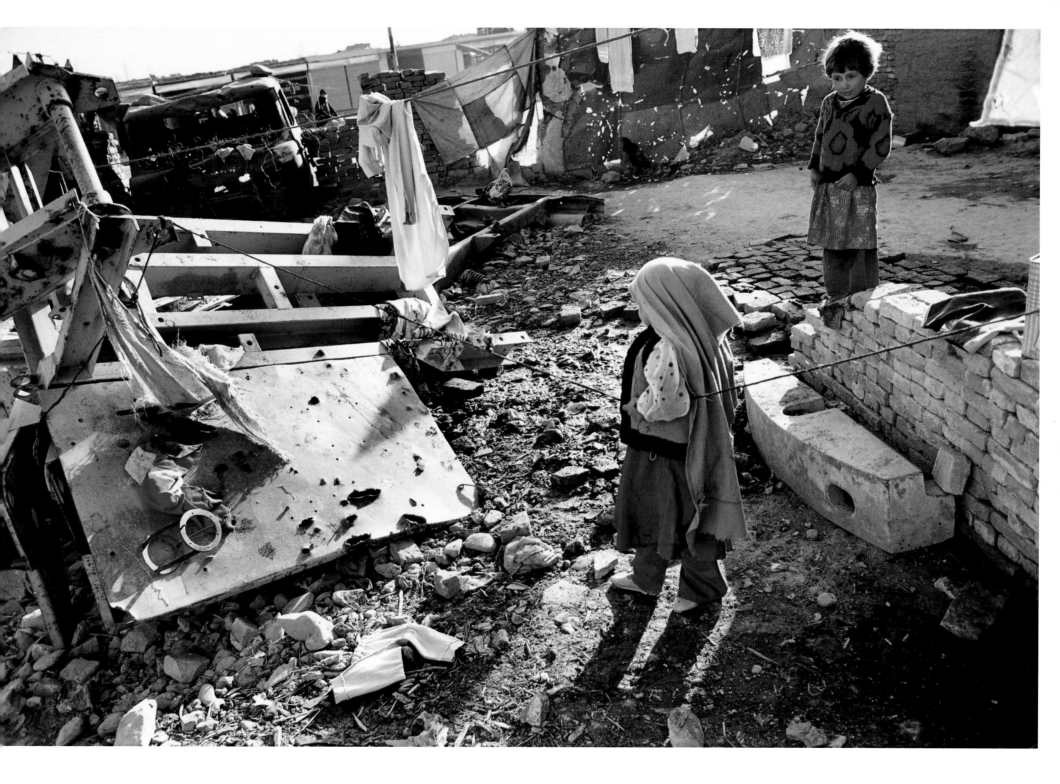

The ruins of an old factory, once the source of livelihood for hundreds of families, have become a playground. Deh Mazing, Kabul

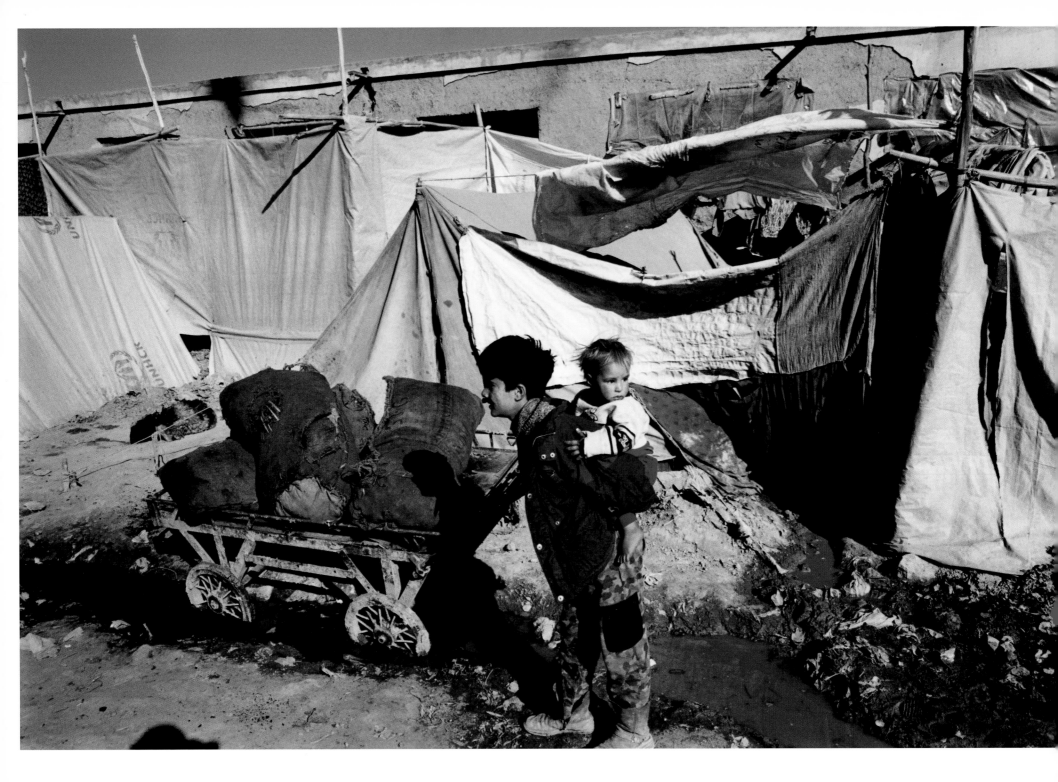

Homeless returnees try to make a living
amid the ruins of the capital. Kabul

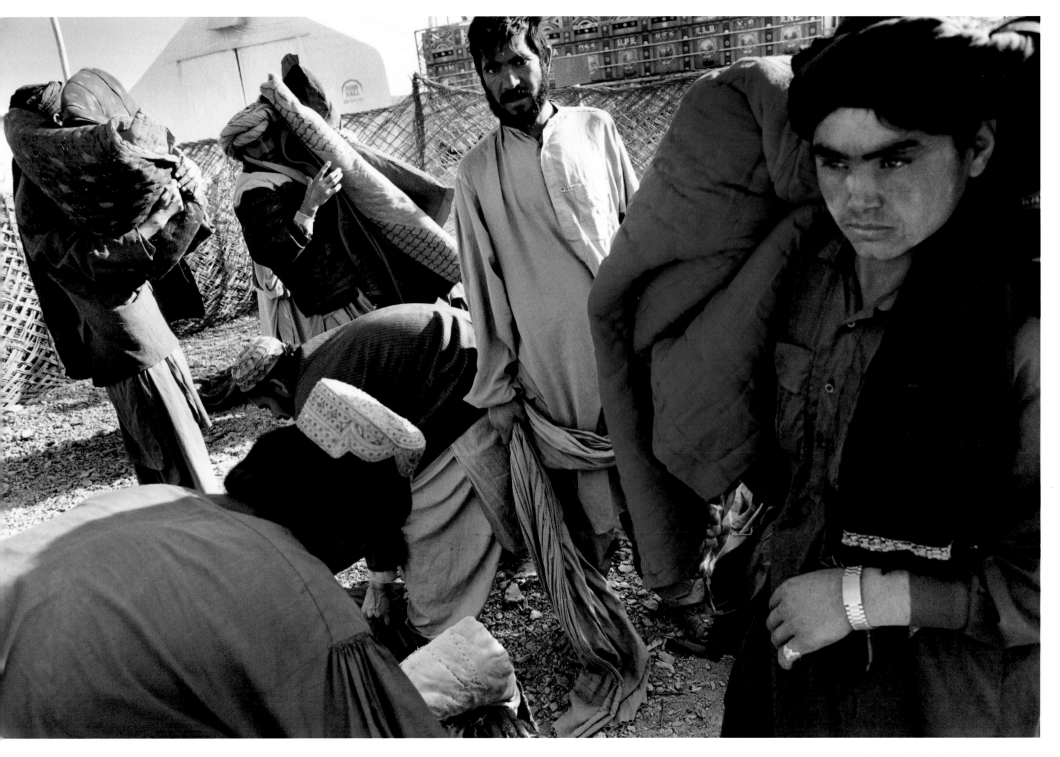

After life in exile, these former refugees carry few possessions in returning to their homeland. Zare Dasht, Kandahar

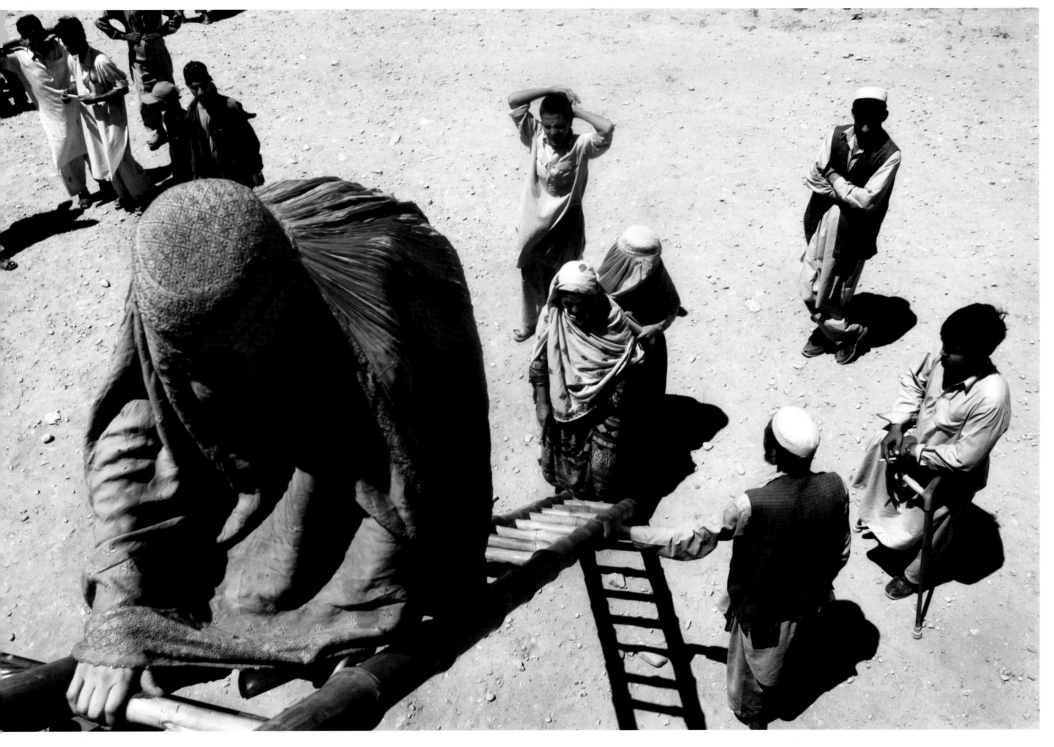

Each returning family is given a return package by the UNHCR and the World Food Program: fifty kilos of wheat, plastic sheeting, tools, and a travel grant for each adult family member. Pul-i-Charkhi Transit Center, Kabul

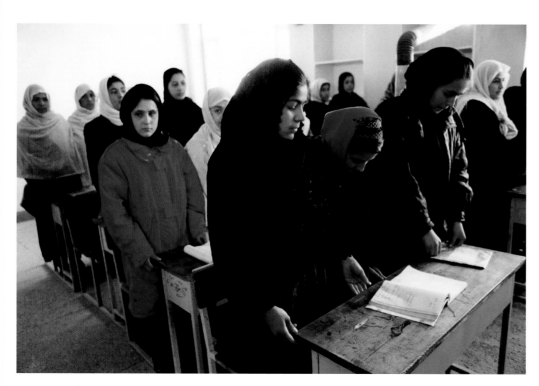 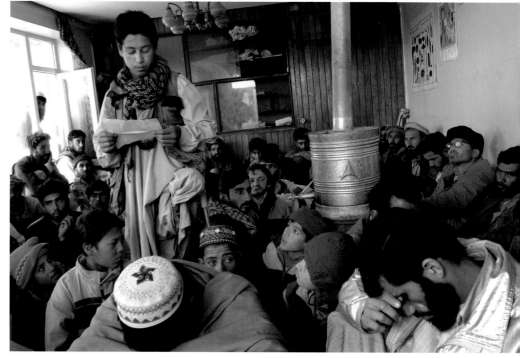

Above left and far right:

Making up for time lost under
the Taliban, these women attend
school even during the harsh
winter months, when schools
are traditionally closed. Kabul

Above right:

A local non-governmental
organization (NGO) supports the
disabled community. Kabul

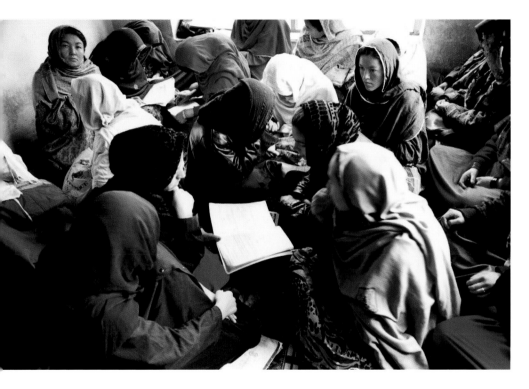

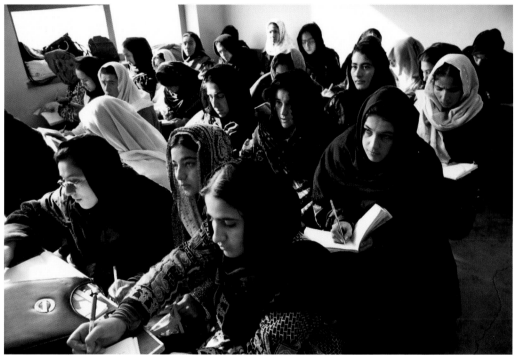

Above left:

In the Taymani sector of the capital, these women have opened a bakery with the help of a non-governmental agency. Every day, after the baking is finished, they attend literacy classes in order to better manage their small enterprise. Kabul

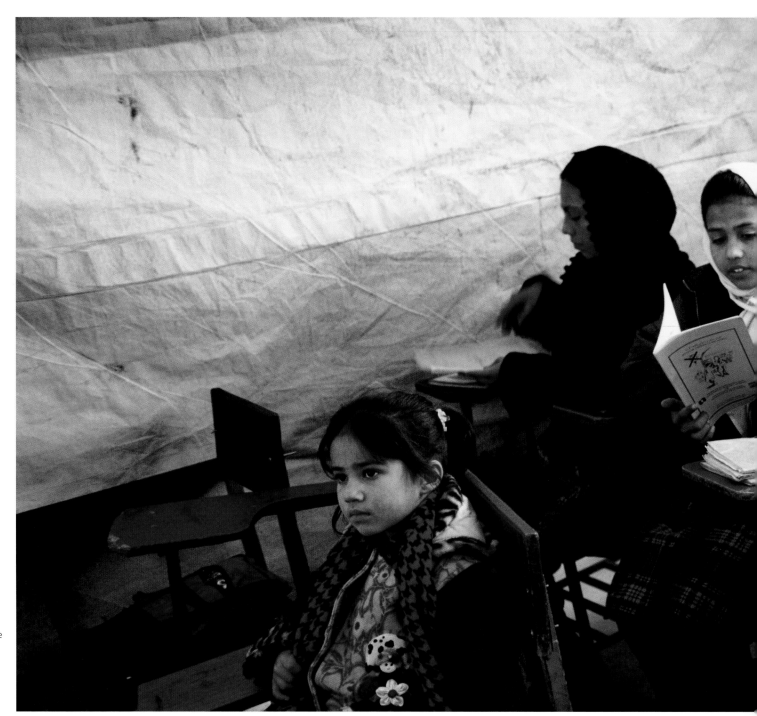

In many classrooms the age difference among students may be ten years or more, a legacy of the six years of education lost during the Taliban regime. Kabul

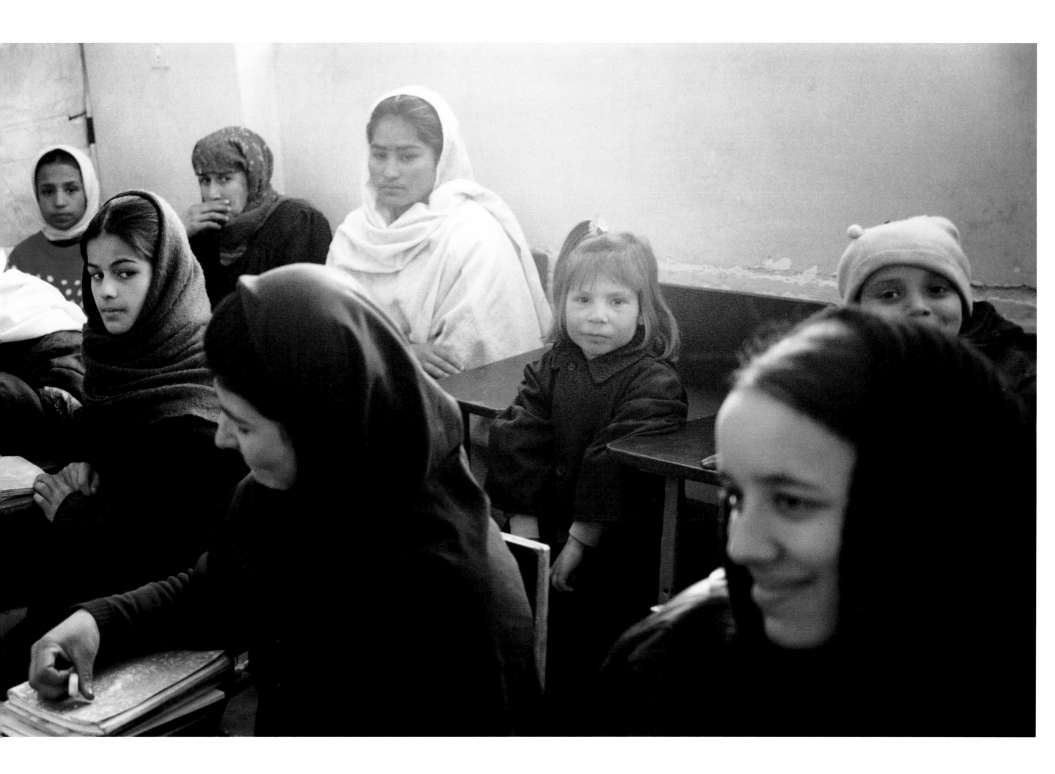

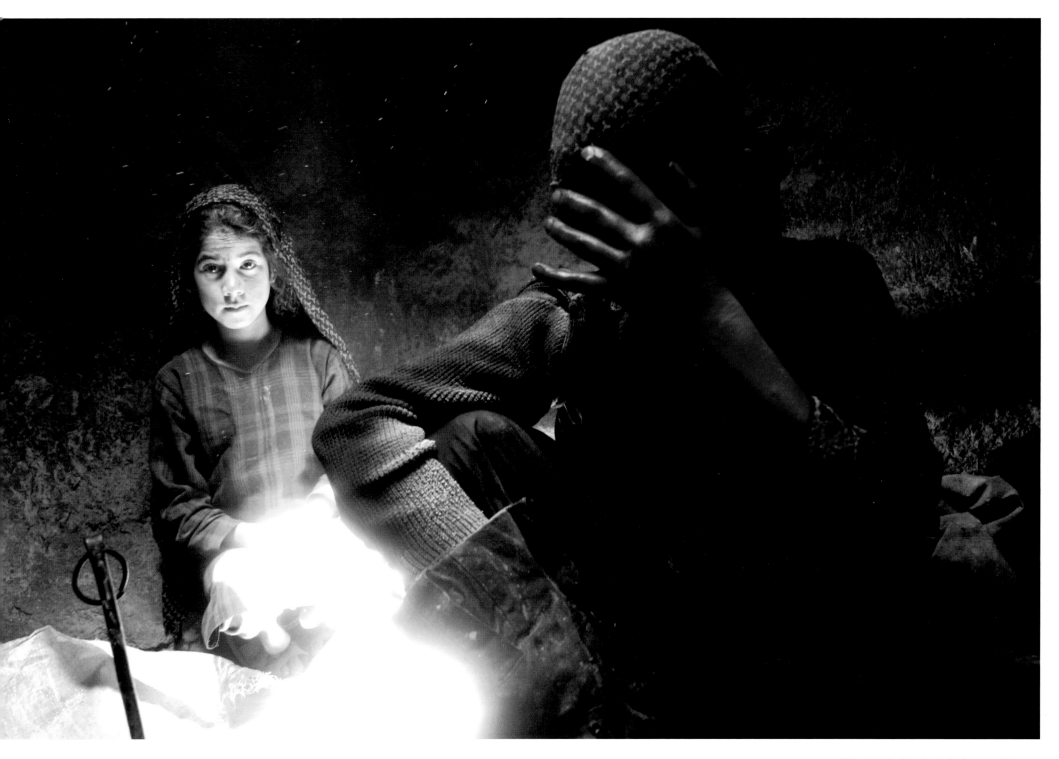

This widow's objective in life is to send her
two young daughters to school so that they can
improve their lives. Jadh-e-Maiwand, Kabul

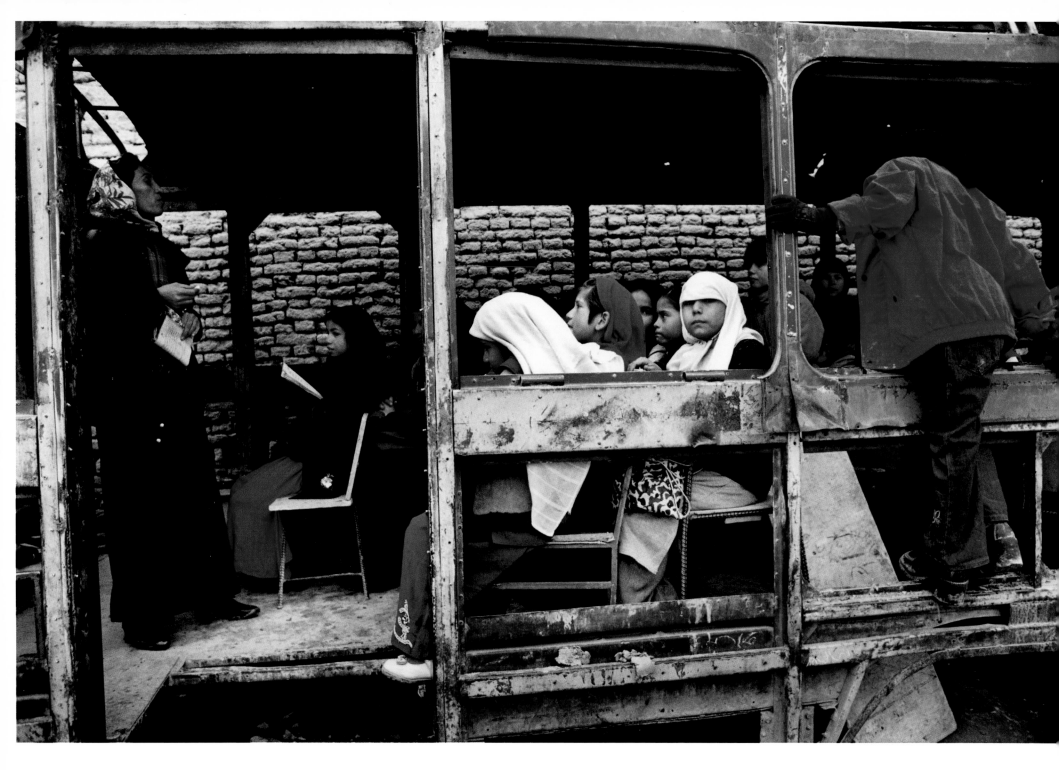

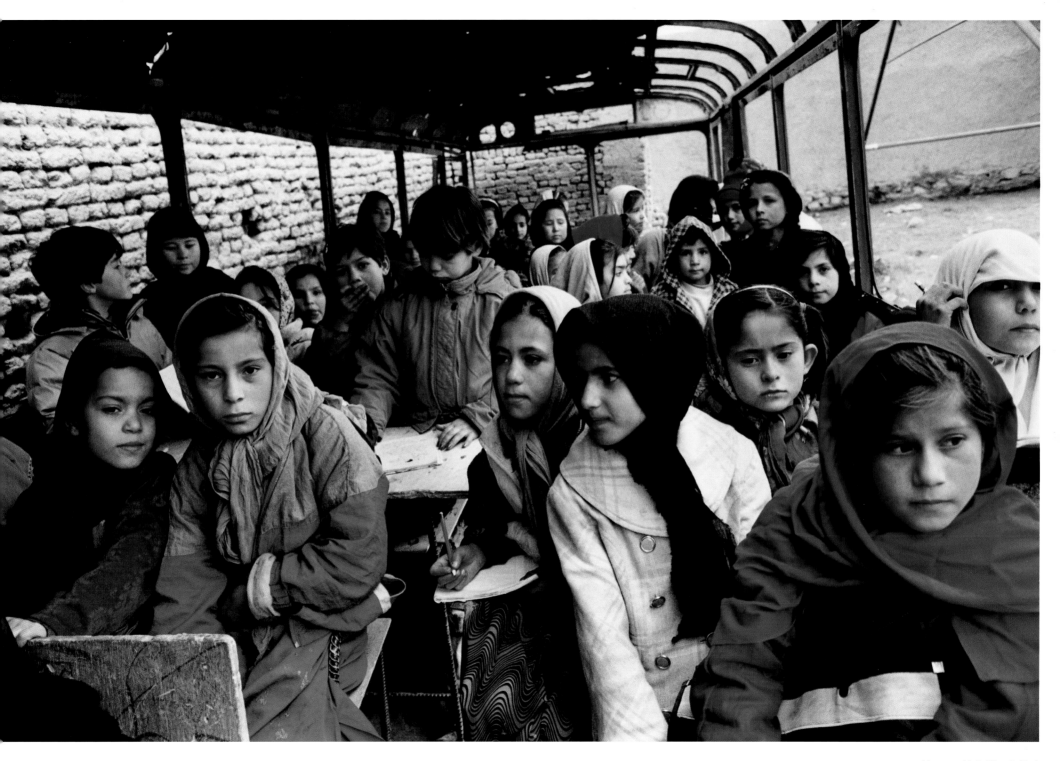

Above and left: The shell of a bus serves as a makeshift school. Taymani, Kabul

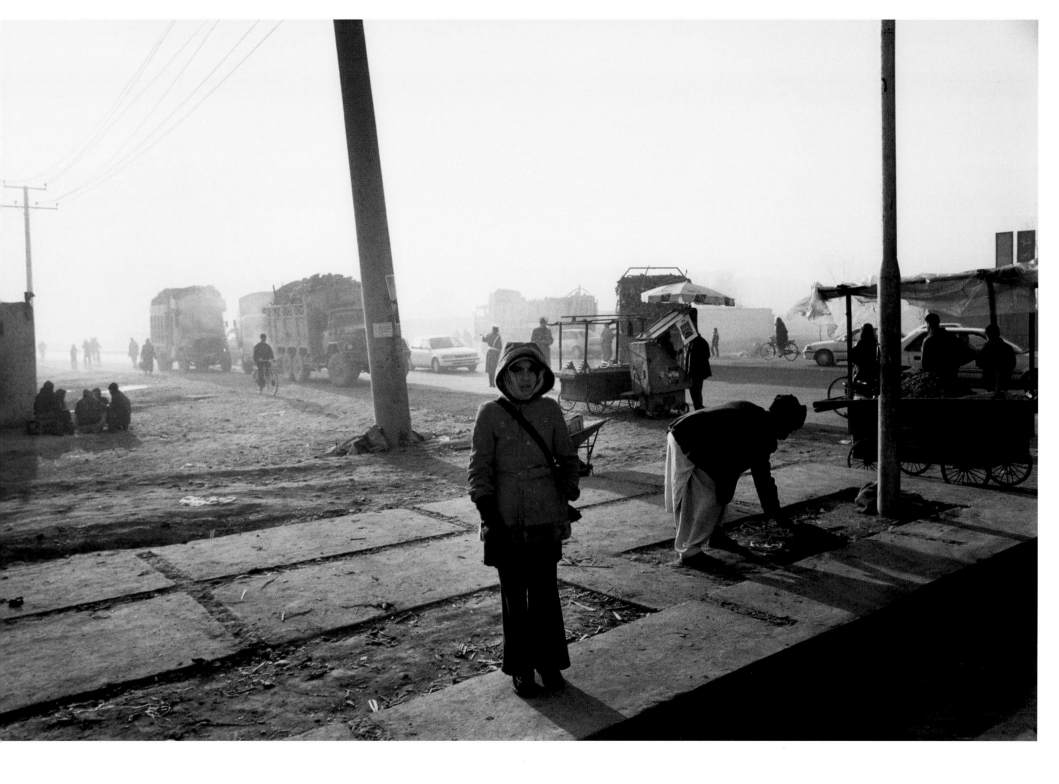

A girl on her way to school. Kabul

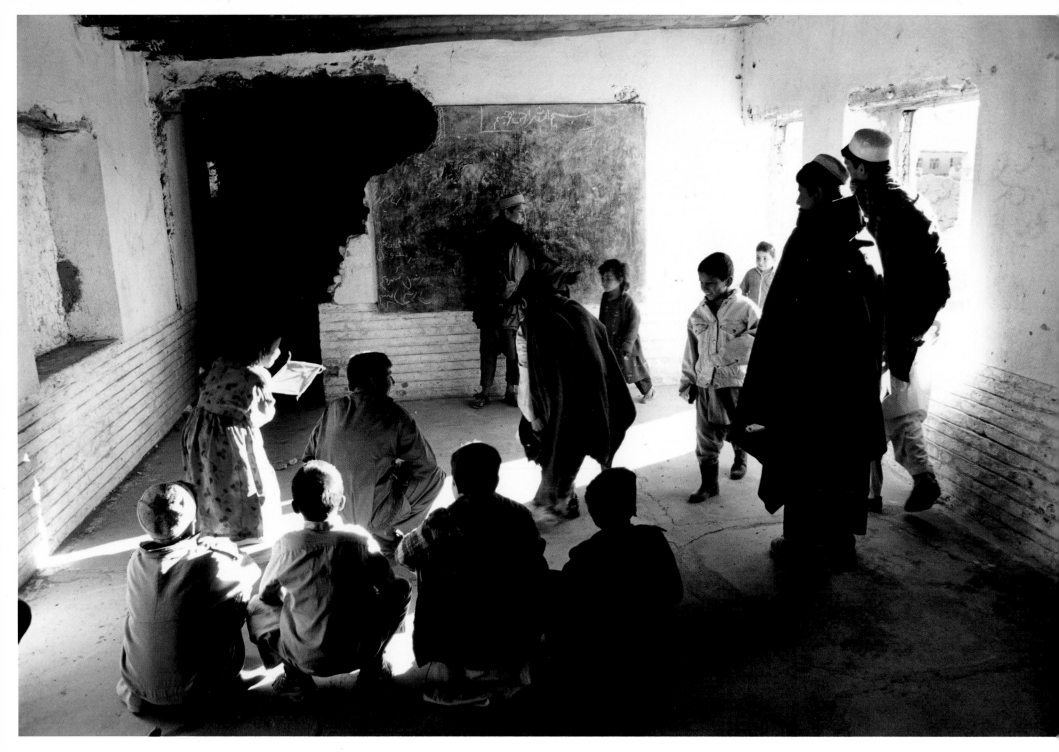

Classes are held as local aid agencies
work to repair the damage to the school.
Didawan, Jalalabad

Opposite, from left: A poster of
Commander Ahmad Shah Massoud
hangs in a classroom. Kabul

At a temporary school at the Maslakh camp west
of Herat, young boys attend classes hoping one day
to go to a proper school in their home villages.

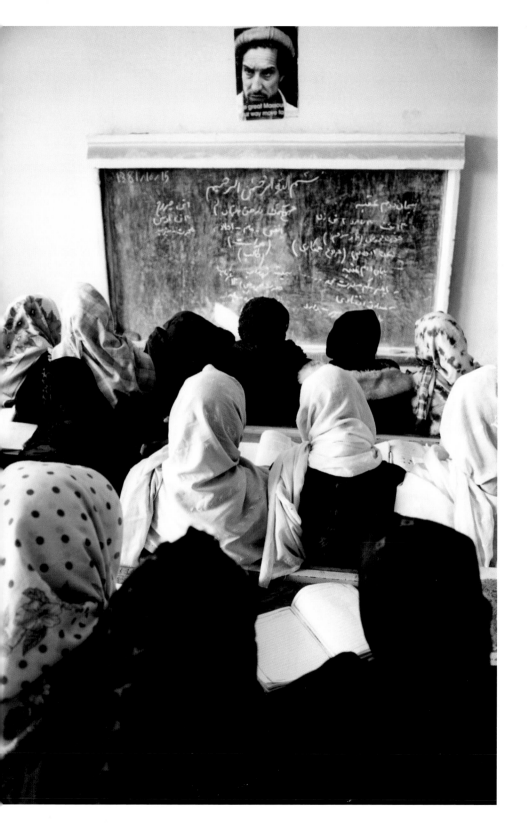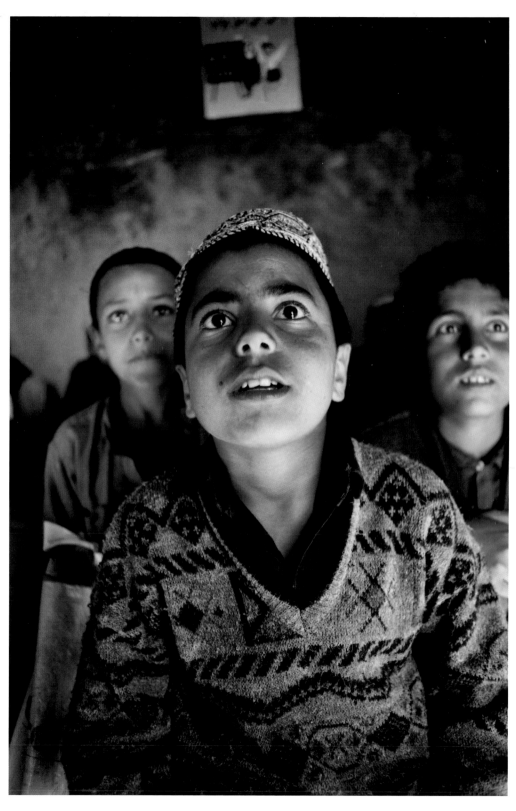

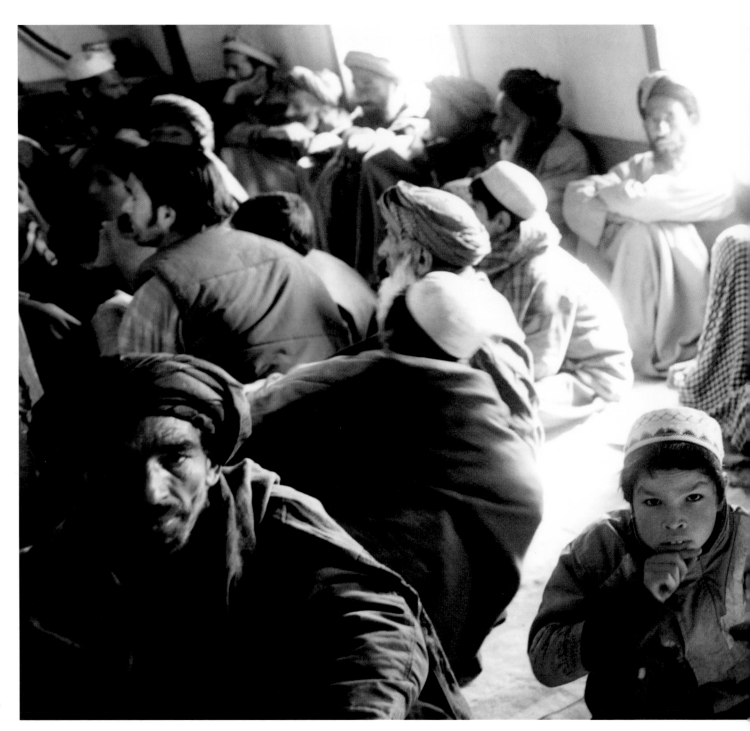

These men await the distribution of radios, a public-information project sponsored by the International Organization for Migration. Information is an integral tool in the reconstruction of a nation. Guldra, Istalif

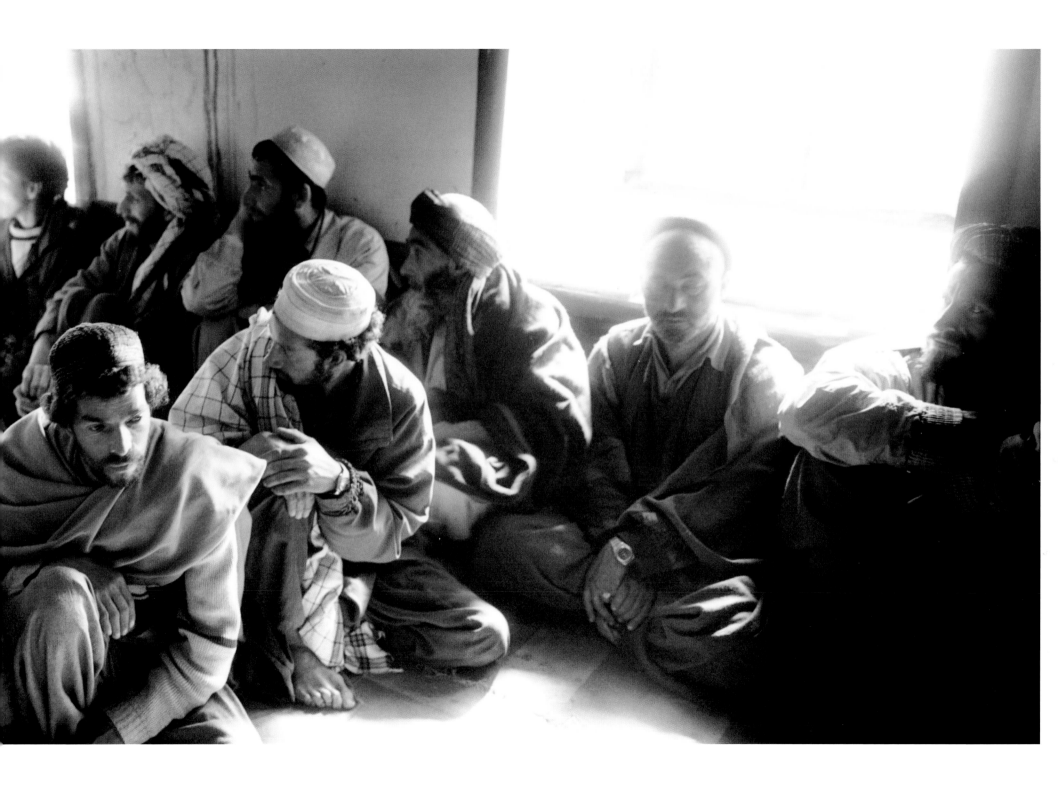

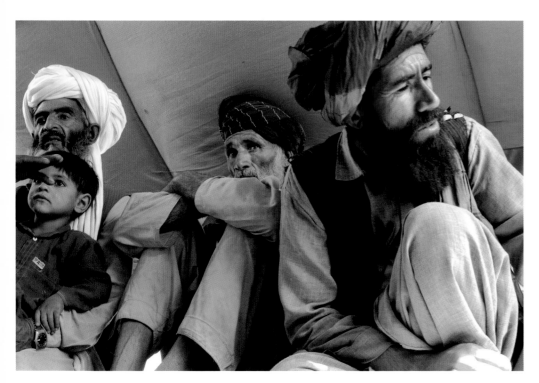 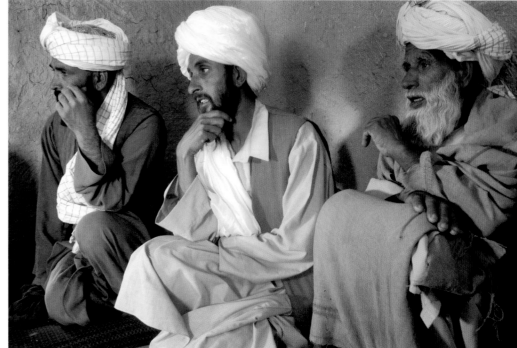

Minority Pashtuns in the north
of Afghanistan discuss issues of
security with a UNHCR representative.
Qal'eh-ye Now, Badghis

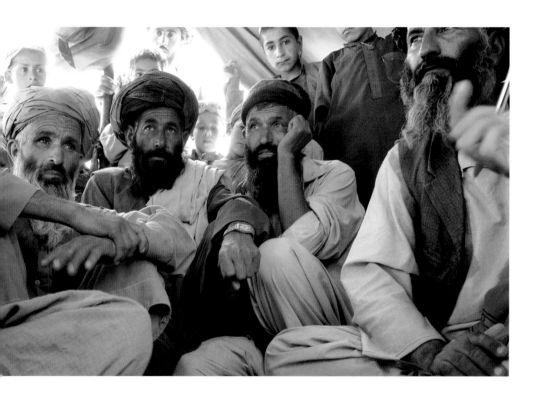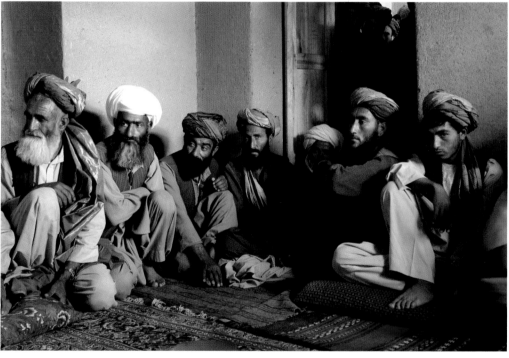

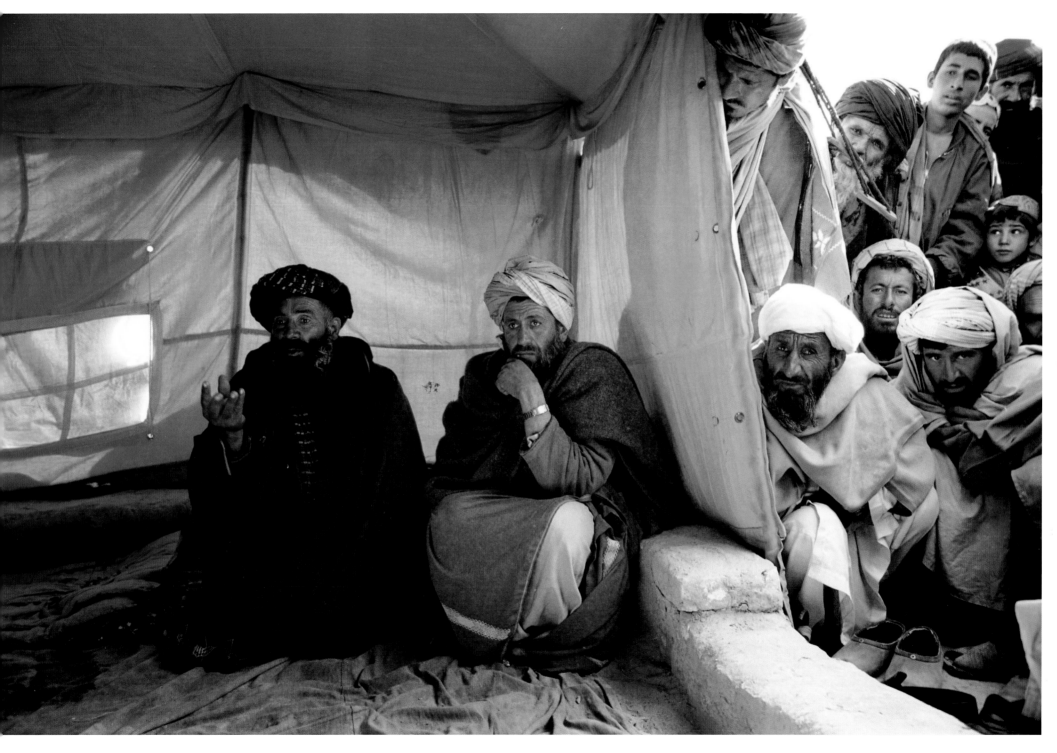

Local officials from a camp for internally displaced persons meet to organize the distribution of humanitarian assistance. Penjwayi camps, Kandahar

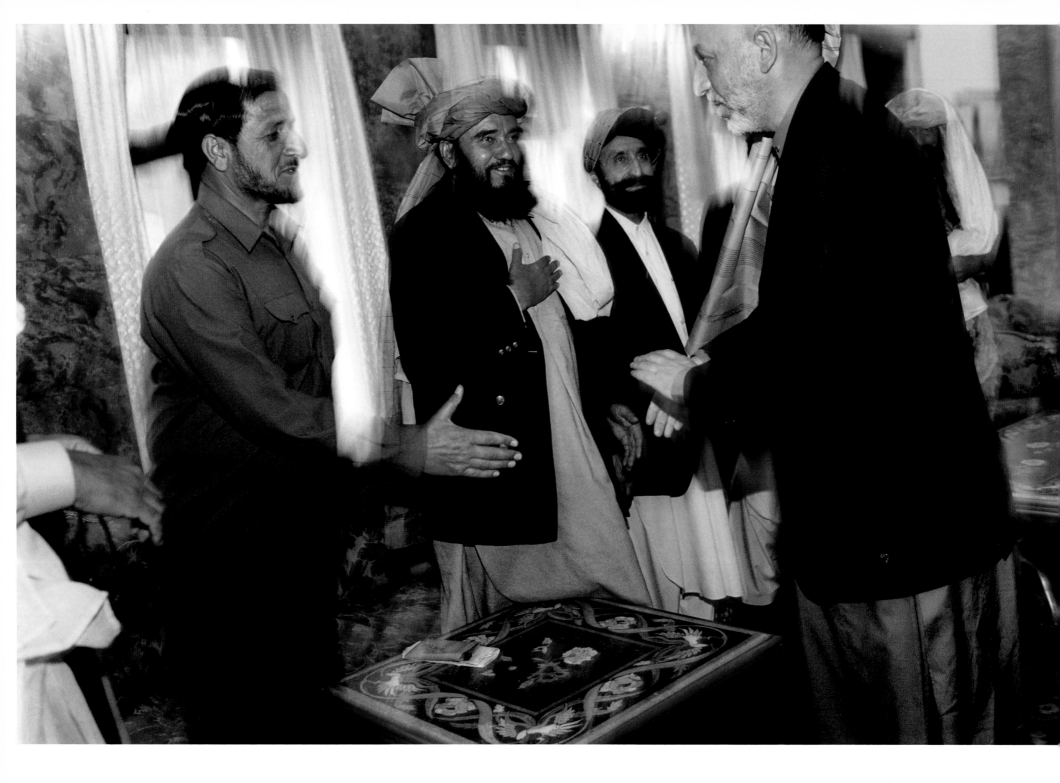

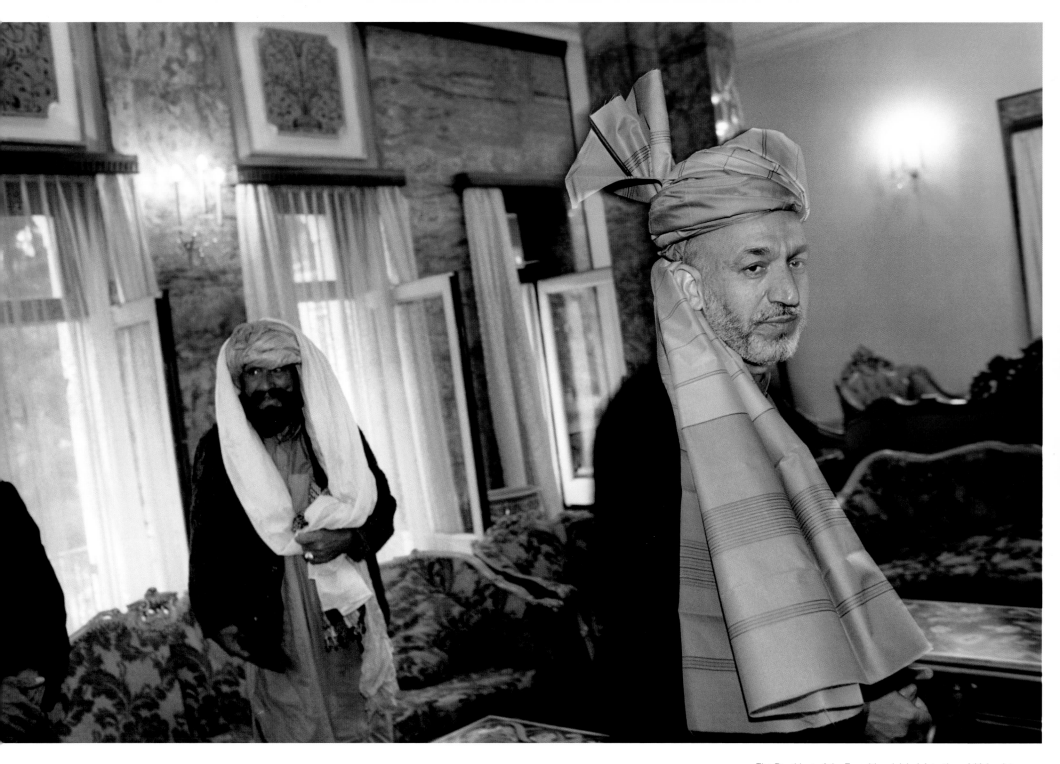

The President of the Transitional Administration of Afghanistan, Hamid Karzai, deals with security issues and ethnic tensions; he is busy receiving different groups of people throughout the day. Kabul

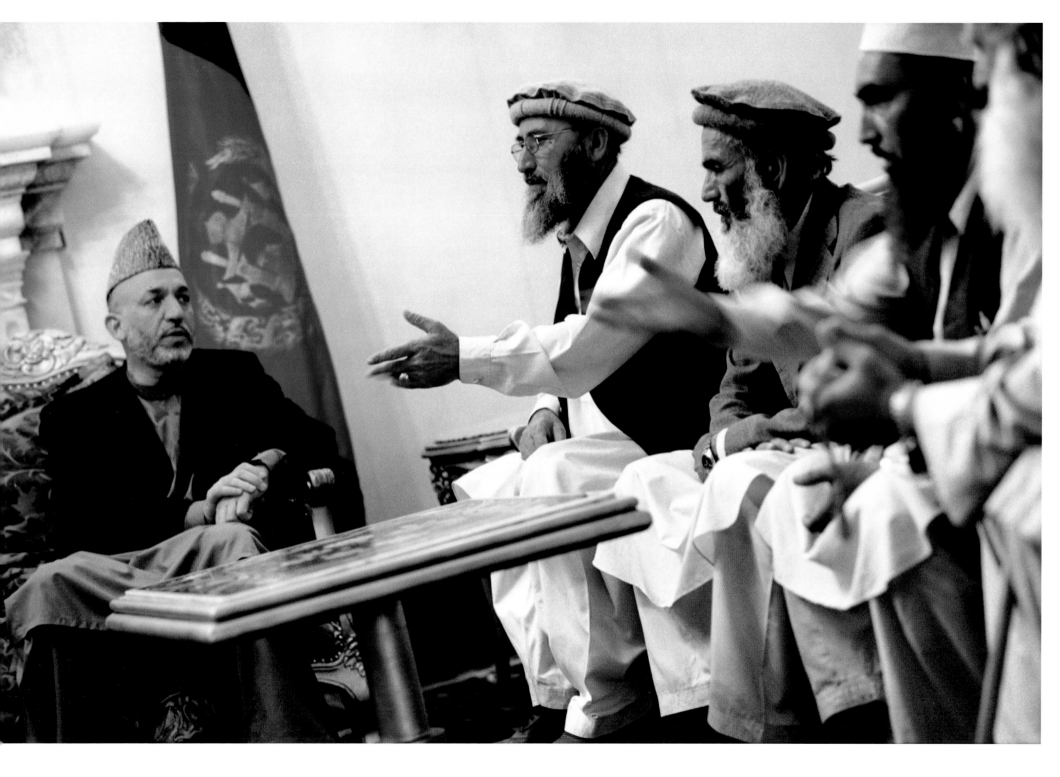

President Karzai discusses the security
situation with village elders. Kabul

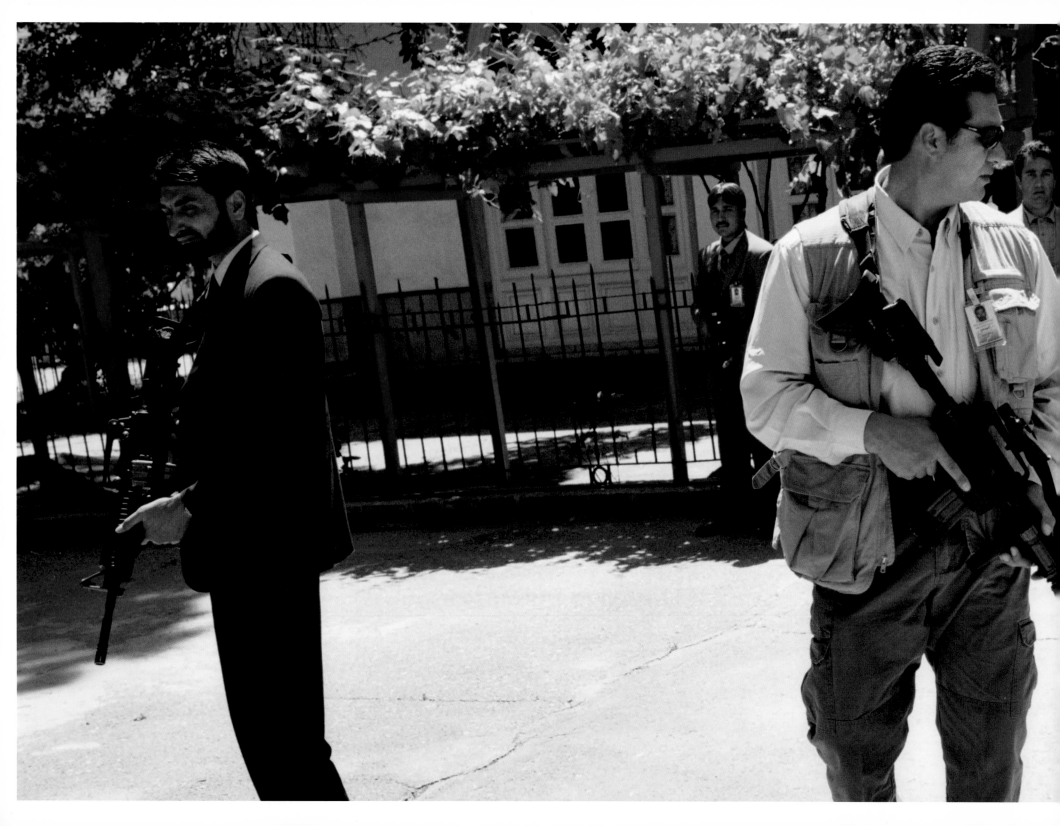

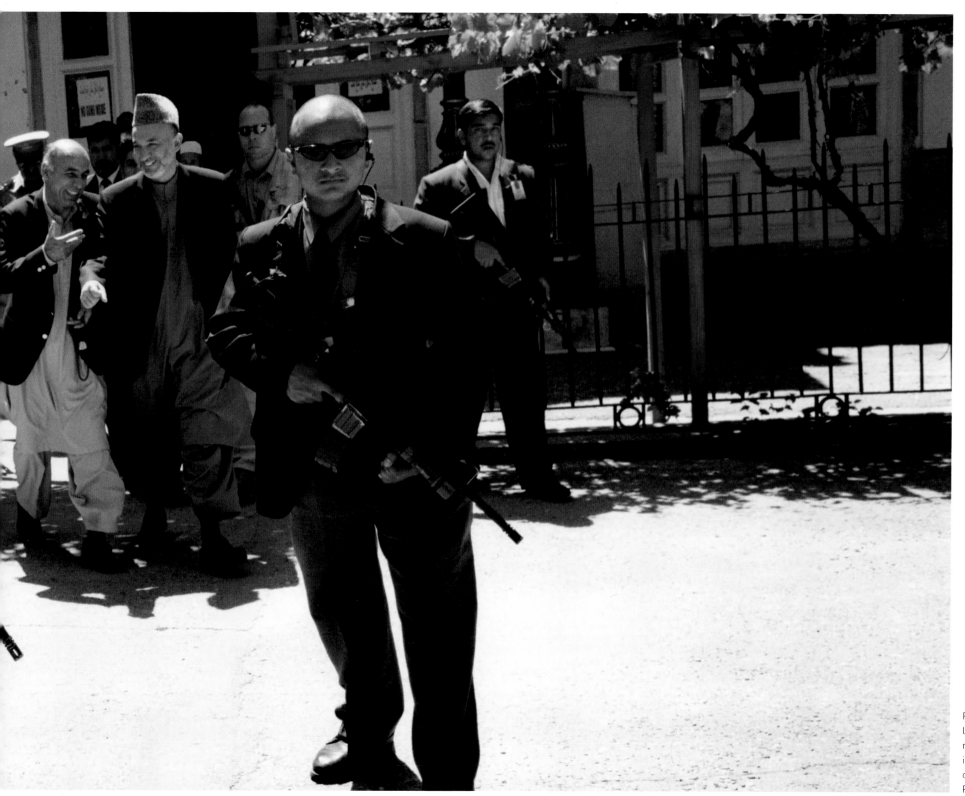

President Karzai
leaving the
mosque located
in the compound
of the Presidential
Palace. Kabul

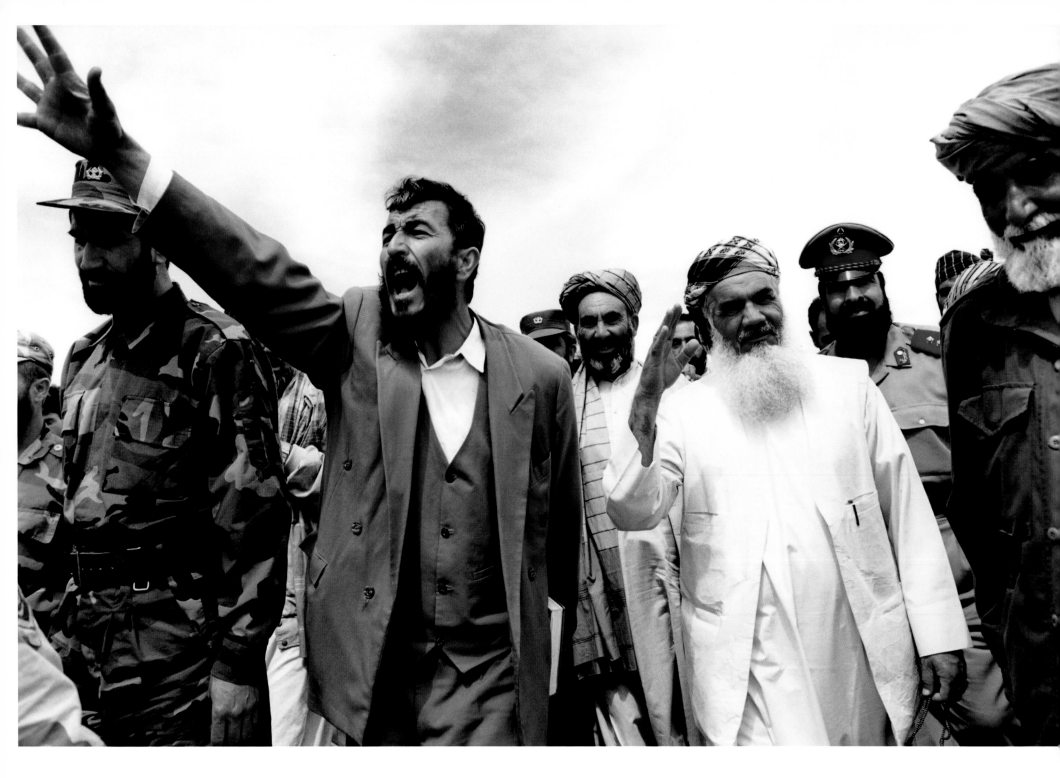

Ismail Khan, governor of Herat, and his body-
guards visit a remote village. Shikyban, Herat

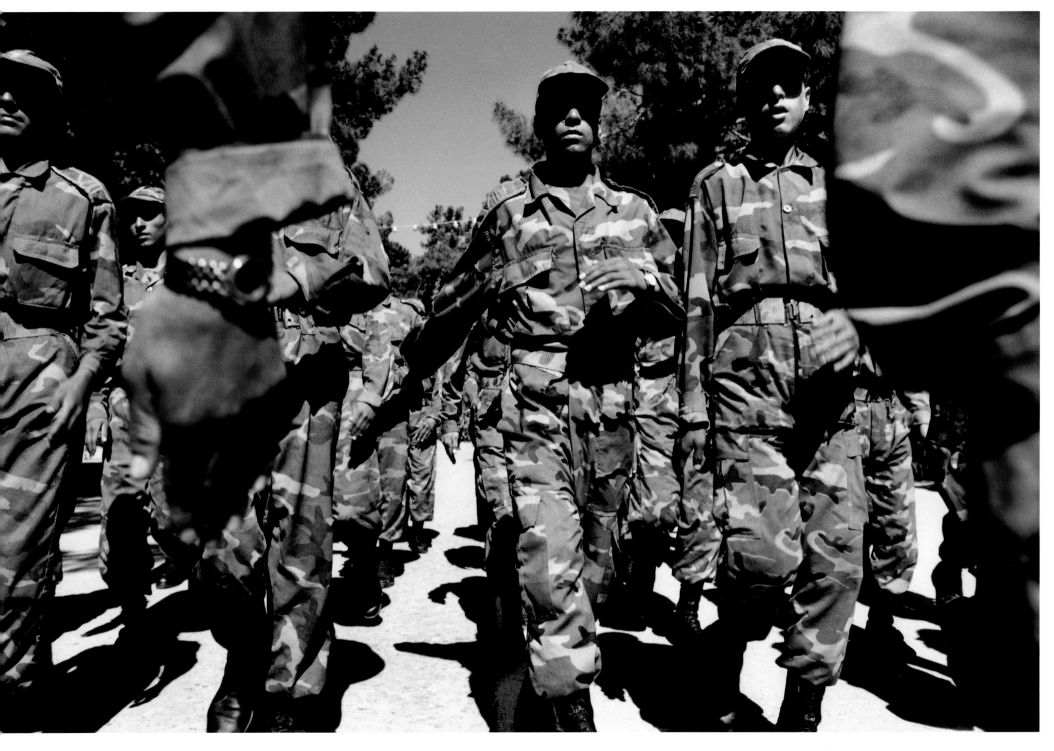

Ismail Khan's soldiers on parade during the country's Independence Day celebrations. President Karzai has attempted to create a new national army by unifying the various militia factions. Herat

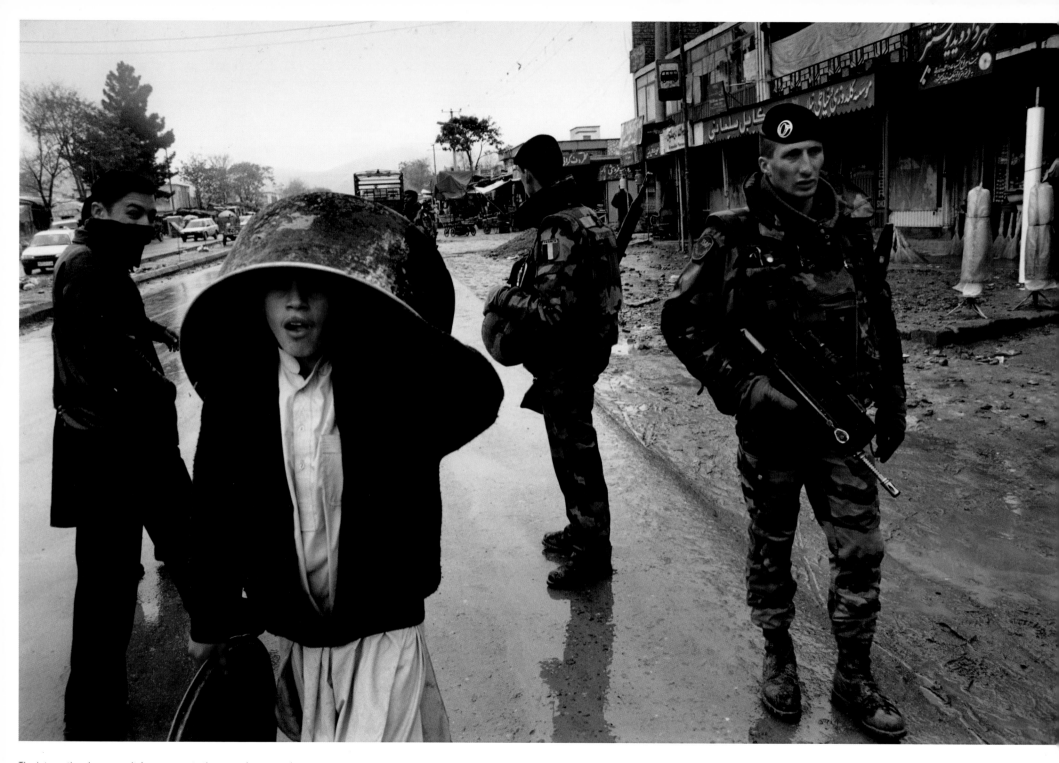

The international community's response to the precarious security situation in the country has been the installation of a limited contingency of foreign soldiers, here patrolling the streets of the capital. Kabul

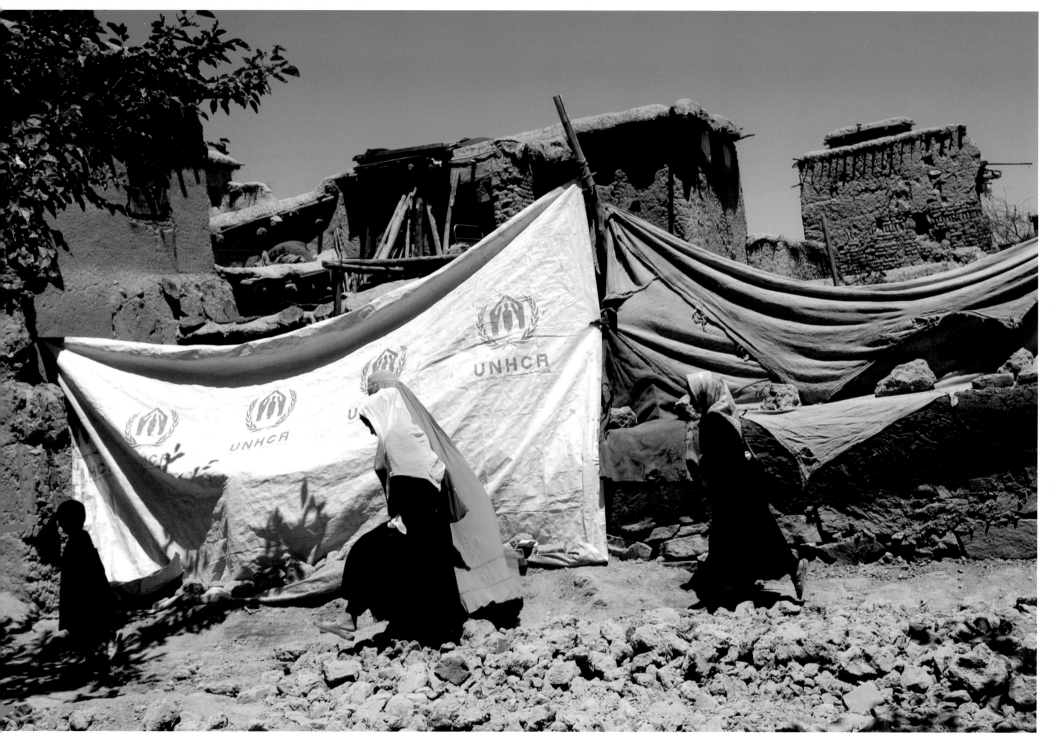

The first steps toward rebuilding homes. Most of the funds provided by
the international community have gone toward the emergency assistance
of Afghanistan's uprooted population. Shomali Plain, Parvan

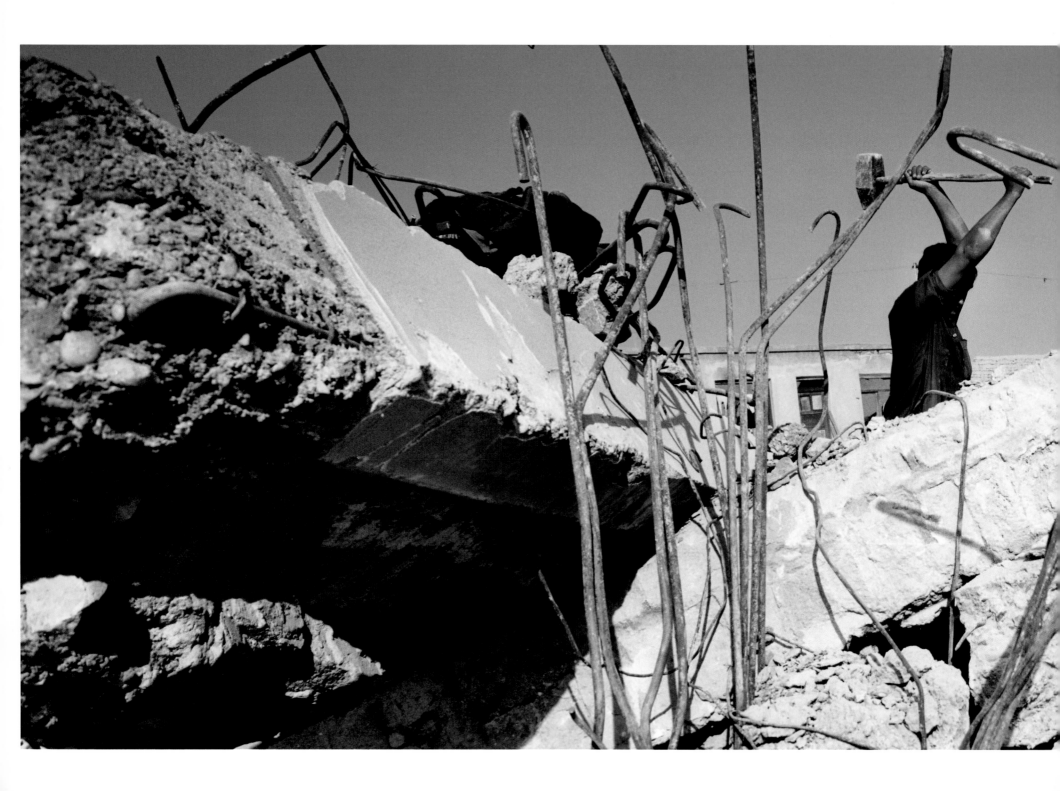

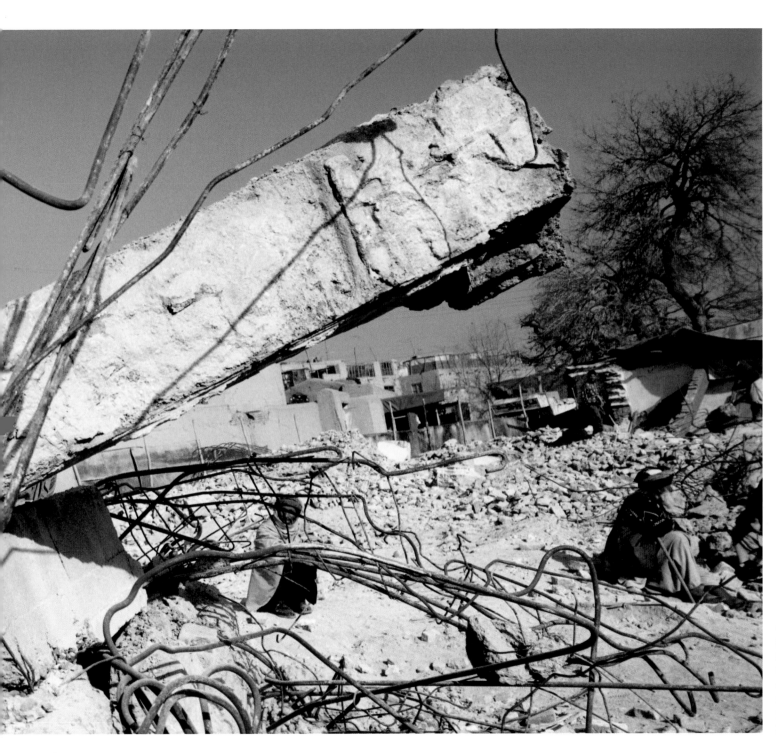

Reconstruction
must begin from
scratch; often,
the arduous task
of demolishing
damaged buildings
is undertaken with
bare hands. Kabul

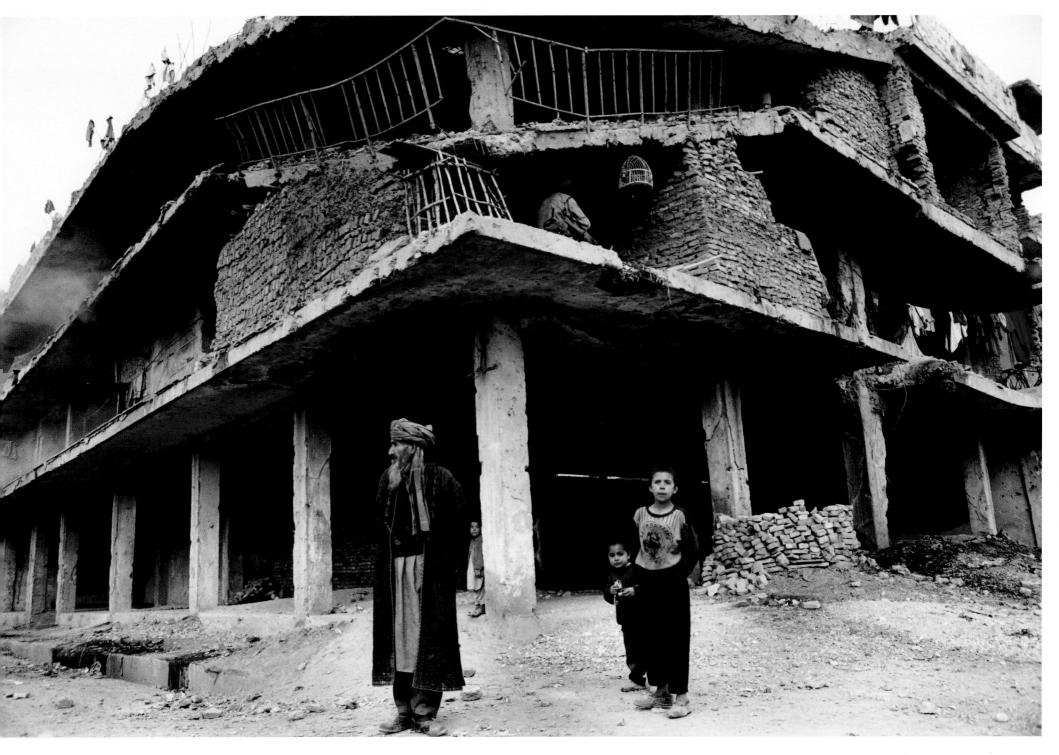

A makeshift camp has sprung up amid the ruins of what was once the biggest shoe factory in the capital. Deh Mazing, Kabul

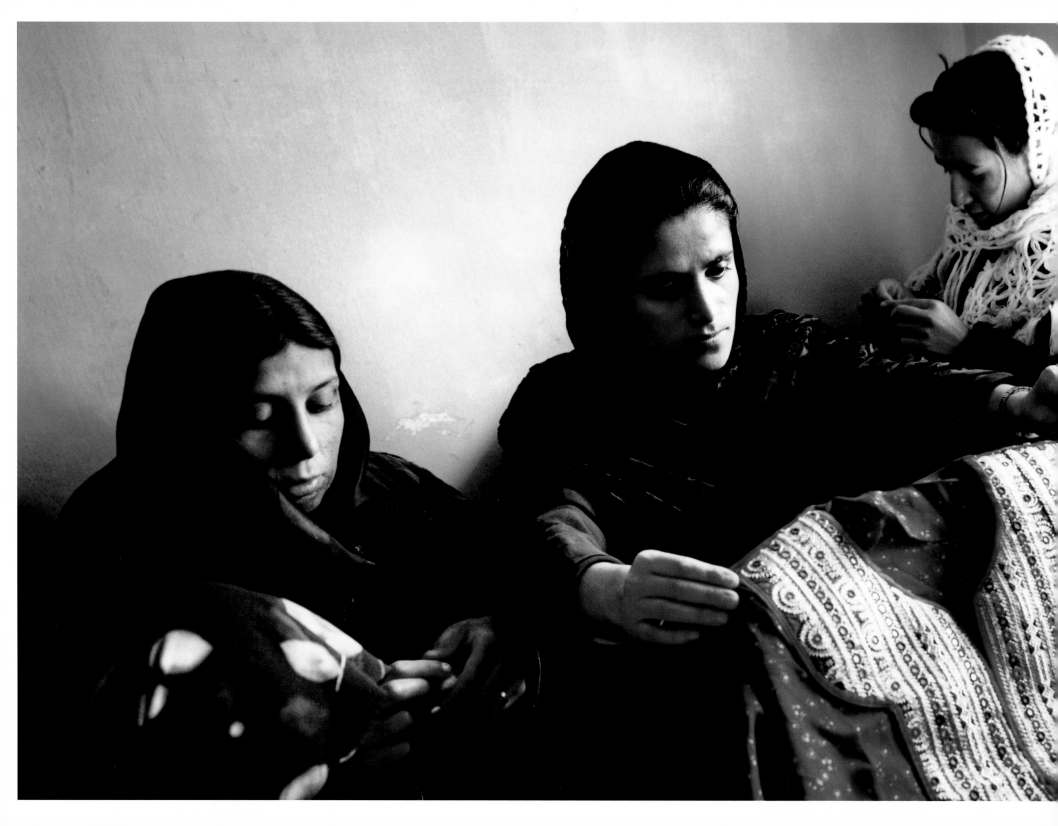

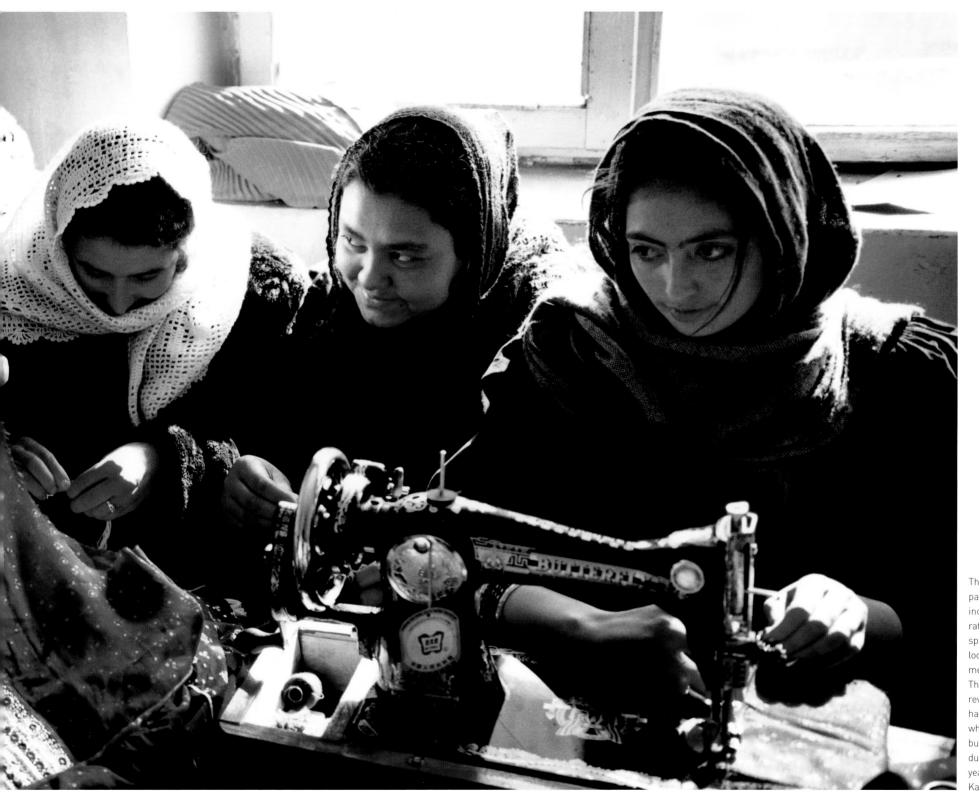

These women participate in an income-generating project sponsored by a local non-governmental agency. They work to revive Afghan handicrafts, which have all but disappeared during the long years of war. Kabul

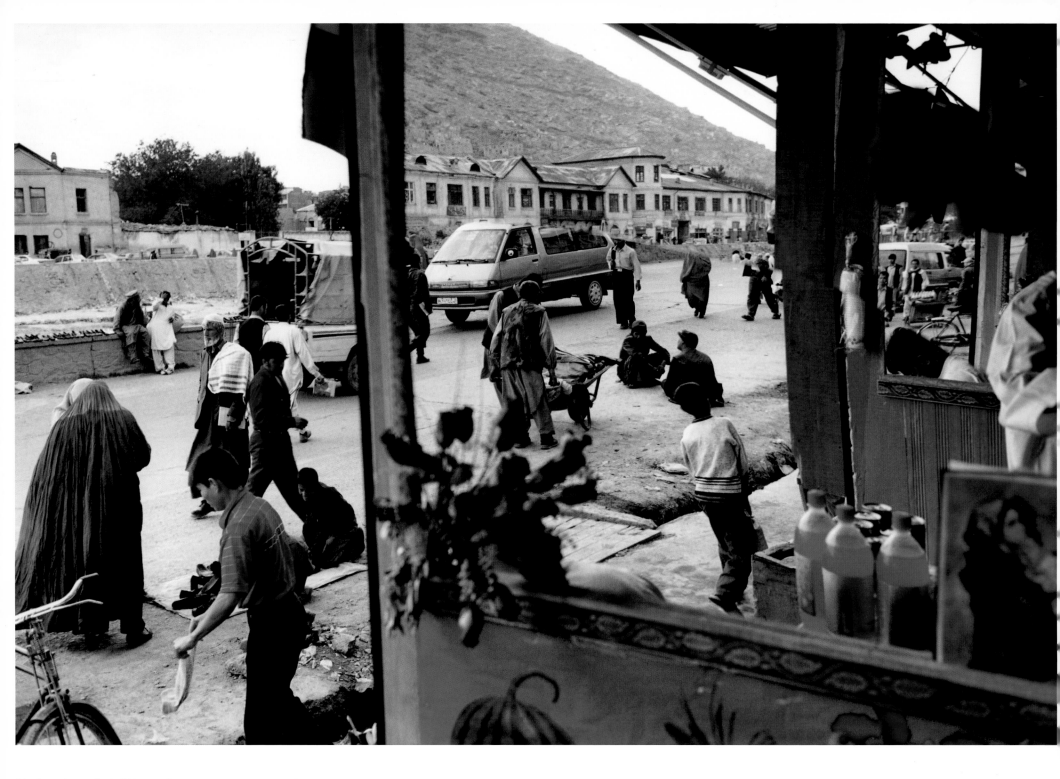

A broken mirror reflects Afghans going
about their daily lives. Central Kabul

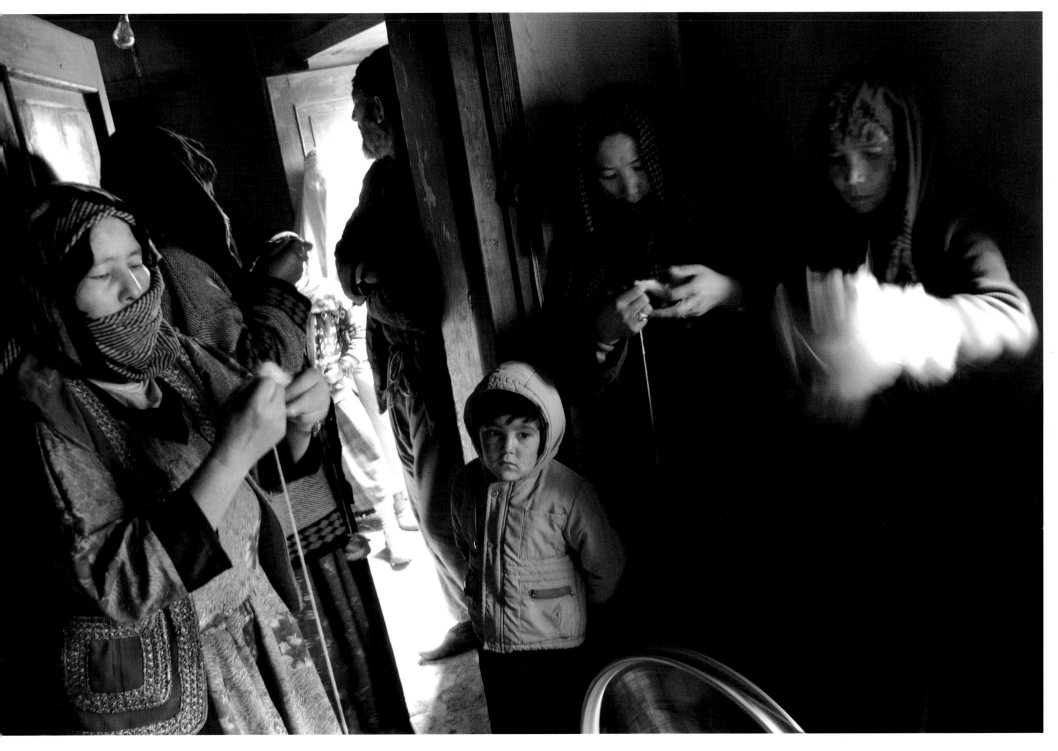

A young Afghan entrepreneur, returned from Pakistan, has opened a rug factory to help rebuild the local economy. Kabul

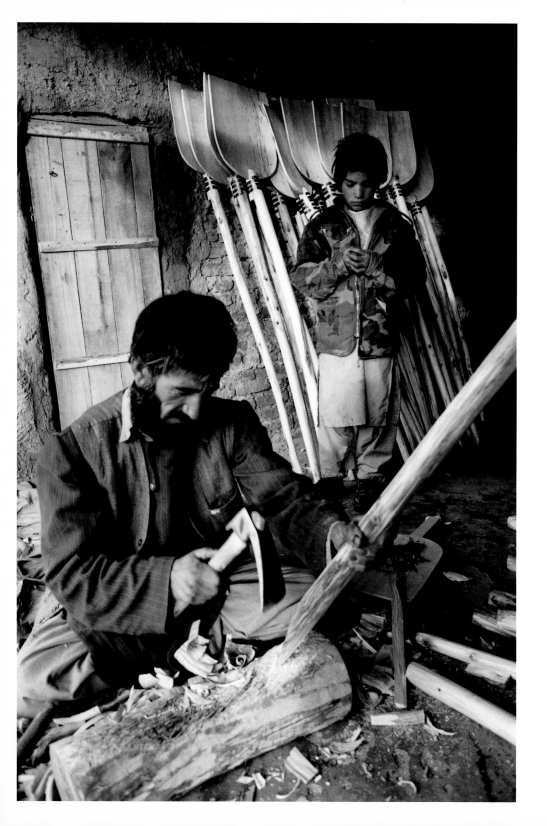
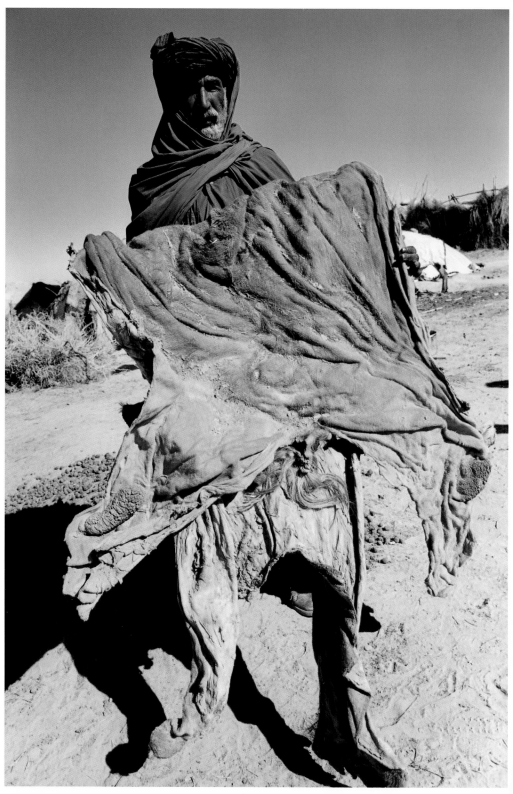

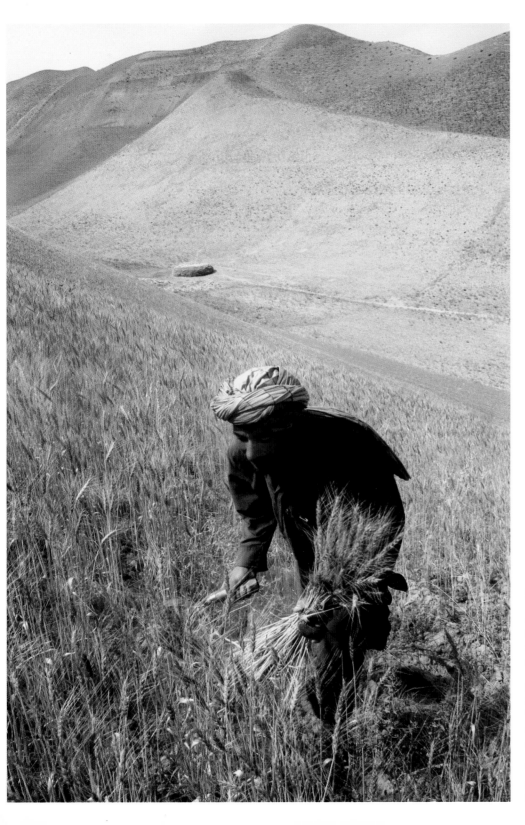

From far left:

A father-and-son snow shovel business makes and sells goods in preparation for winter. Darlaman, Kabul

Mourning the loss of his livestock, this man asks: "How can I restart my life without my flock?" Mukhtar camps, Kandahar

The first harvest following one of the worst droughts of the century. Badghis

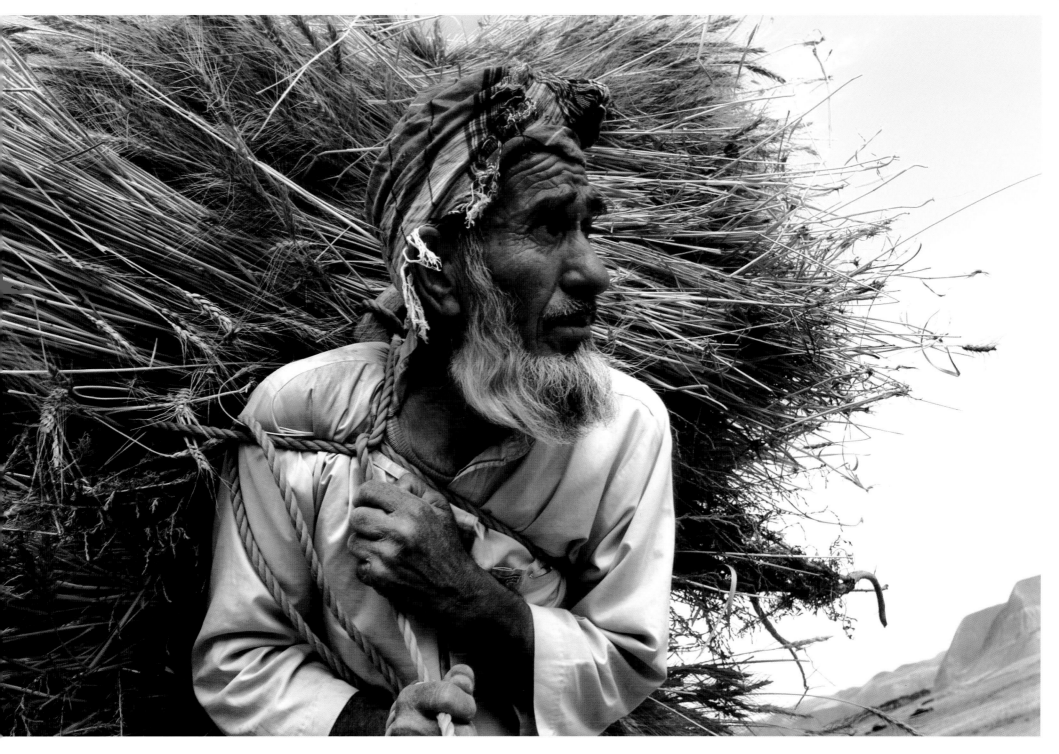

Recently returned from exile, a farmer harvests the land of his ancestors for the first time in six years. Qal'eh-ye Now, Badghis

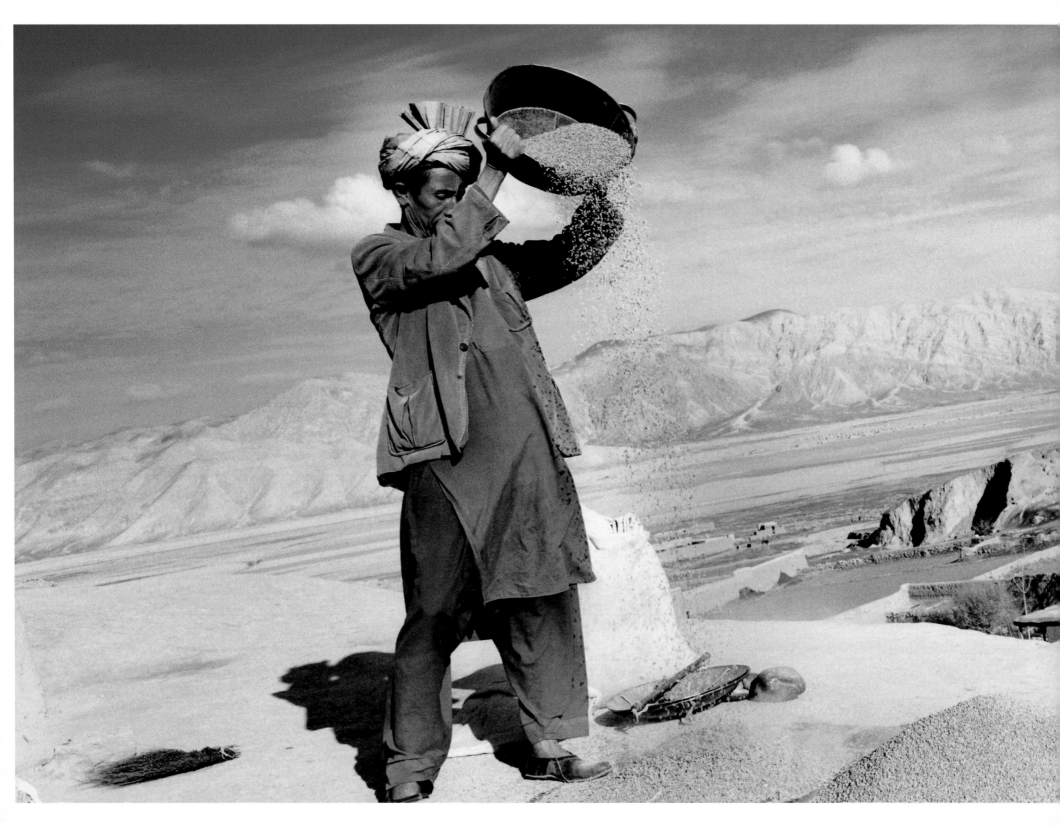

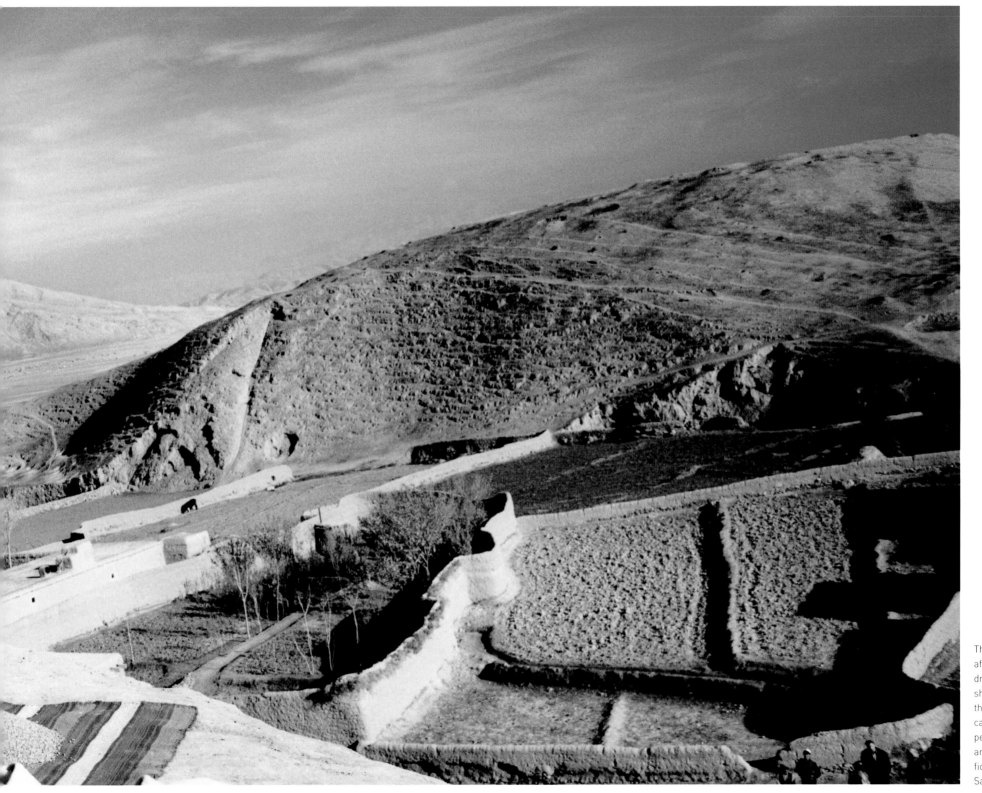

The first harvest, after years of drought and war, shows promise that the country can return to peace, stability, and self-sufficiency. Aybak, Samangan

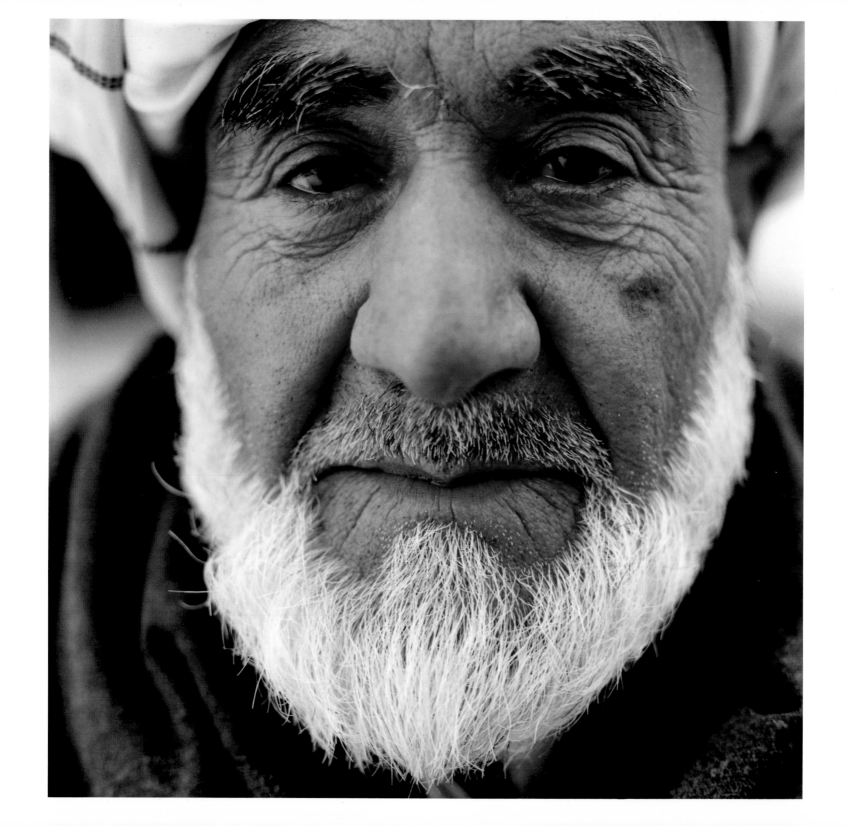

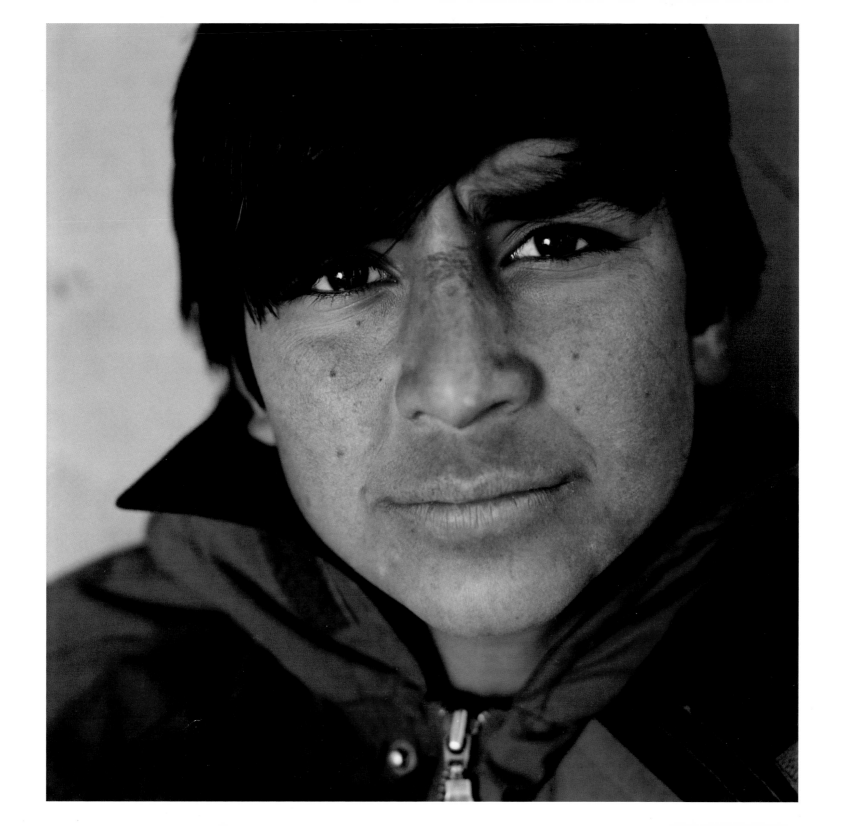

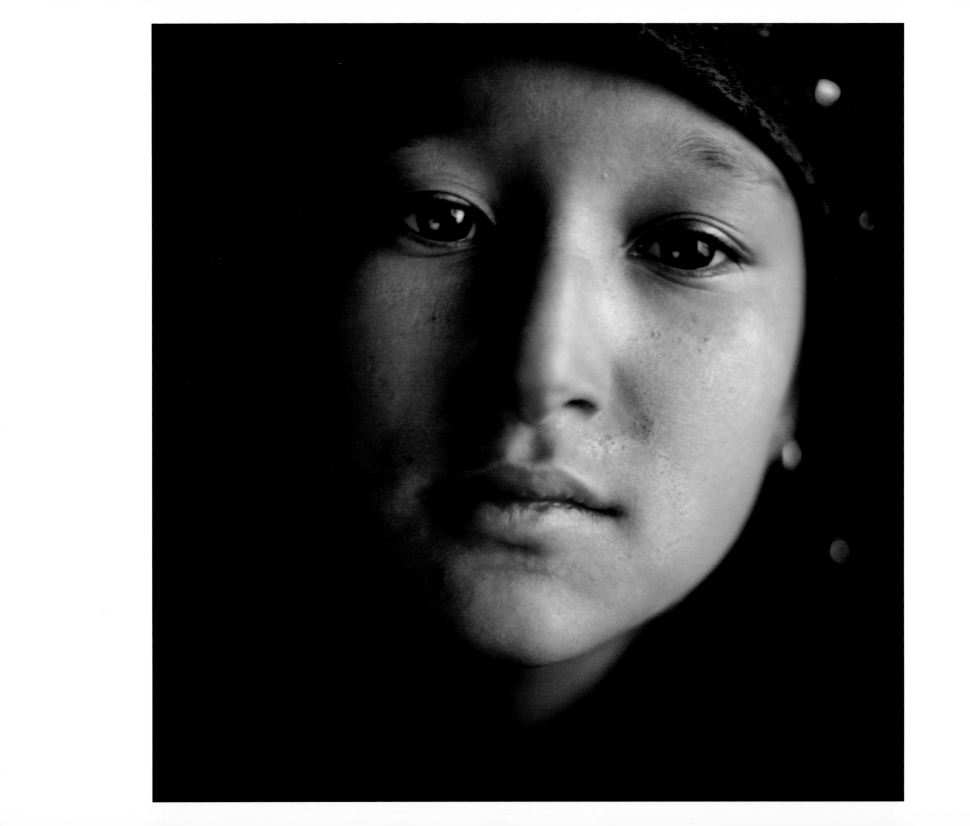

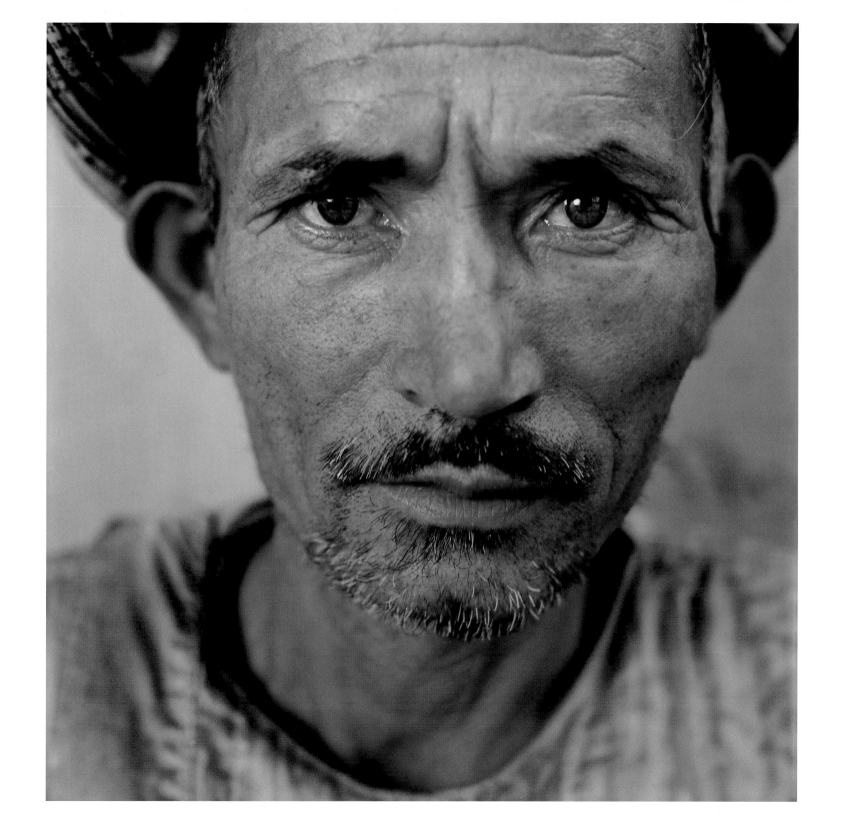

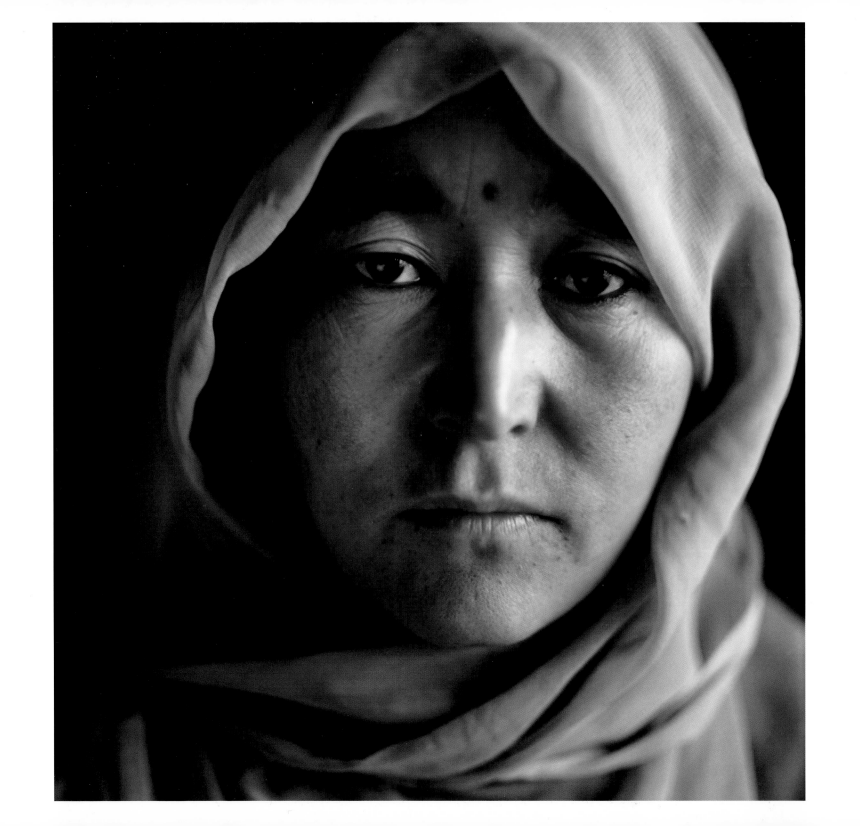

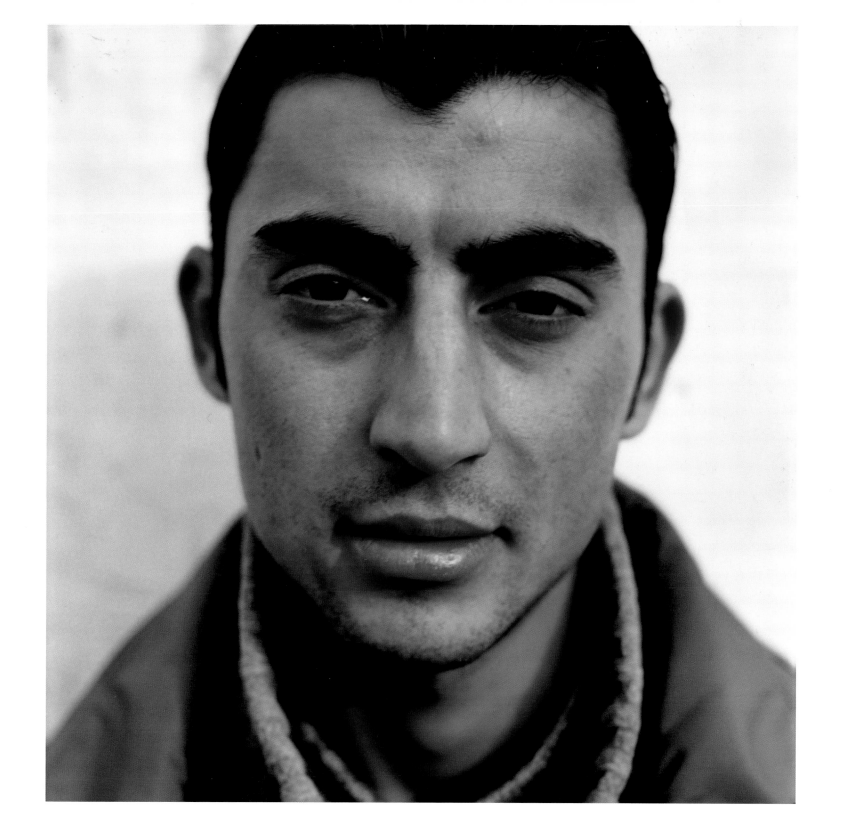

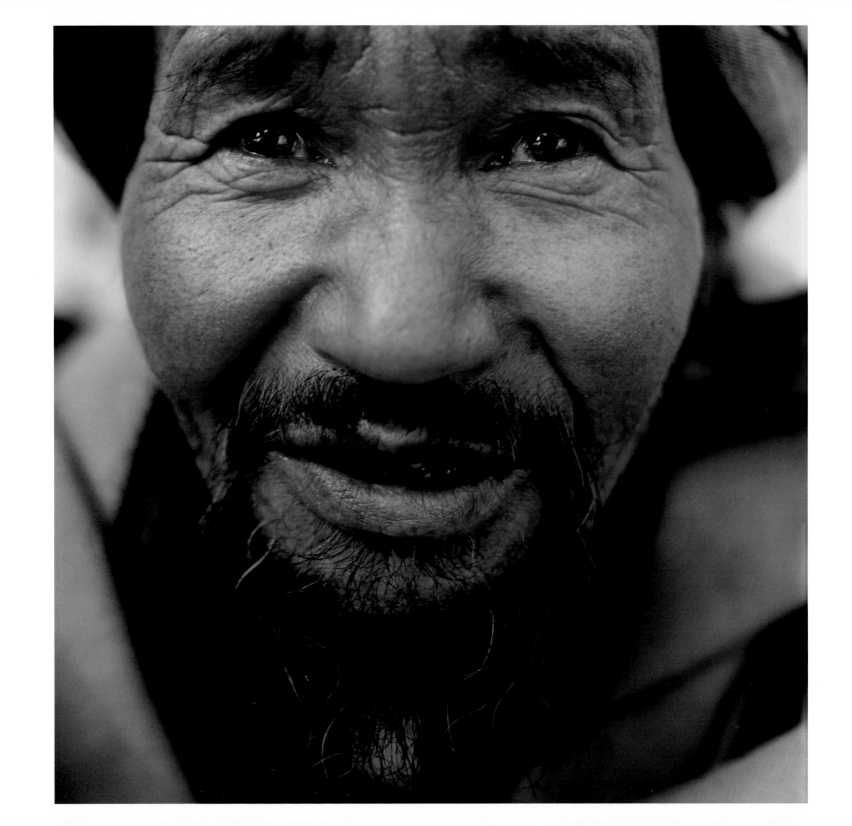

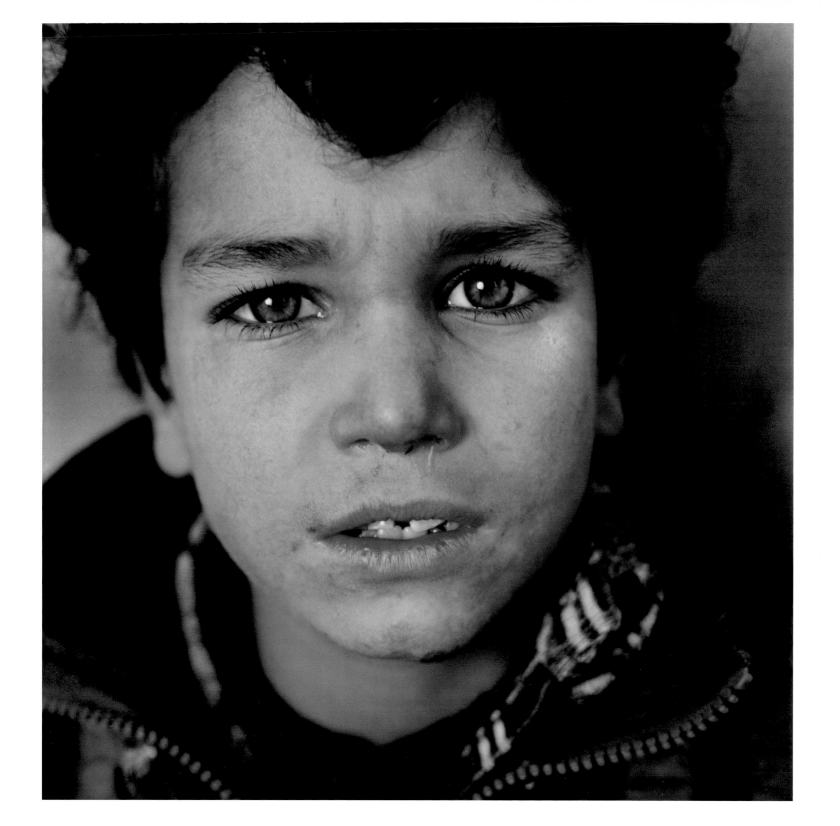

RETURN, AFGHANISTAN

RETOUR, AFGHANISTAN

When I first arrived in Kabul from Peshawar in early 1979, after a daylong taxi ride through the breathtakingly beautiful Khyber Pass and Kabul River gorge, I saw how foreign interference was tearing Afghanistan apart. The city seemed under siege as a shadowy group of Afghan gunmen had taken the American ambassador, Adolph Dubs, hostage. He was quickly and brutally killed in a shoot-out between his kidnappers and Afghan security forces that were controlled by Moscow's KGB. With pro-Soviet Afghan president Noor Mohammed Taraki ruling Kabul, the Russians thought they were solidly in charge. But events rapidly began spinning out of control. Within months of Dubs's death both Pakistan and the U.S. were supporting Afghan Islamists and tribal leaders who had begun an armed revolt against Taraki and his reform programs. By September, eighteen months after having seized power, Taraki was dead, having been dispatched by his more radical deputy Hafizullah Amin. Then on Christmas Day, the Red Army invaded Afghanistan, executing Amin and sparking a devastating war that lasted more than a decade.

Afghanistan has always been a land in-between, an expanse of spectacular snow-capped mountains, fertile plains, and deserts, which stronger neighboring powers like Alexander the Great, Persian kings, expansionist Russian czars, Kremlin bosses, the British Raj, and Pakistani generals have constantly tried to influence and control. In the nineteenth century Russia and Britain engaged in the heated "Great Game," vying for suzerainty over Afghan kings. That competition led Britain to fight three Anglo-Afghan wars, the first of which cost the lives of 4,500 British troops and 12,000 camp followers. The past quarter century has been no different. The Soviet Union occupied Afghanistan in the 1980s. Pakistan, viewing Afghanistan as being part of its "strategic depth," consequently armed and tried to control various Afghan factions from the anti-Soviet mujahidin to the Taliban. Even today, Iran tries to project its influence over Dari-speaking Afghans, Russia over northern Afghan warlords, while India works to limit Pakistani influence. This endless foreign meddling has sabotaged the Afghan search for peace.

Indeed, most Afghans have never enjoyed true peace, stability and justice. Their lives have been haunted for too long by constant fighting, chronic insecurity, and the capricious rule of gunmen. More than one-half of today's population of 25 million Afghans was born after the former Soviet Union invaded Afghanistan, igniting an internecine conflict that continues today. The Red Army attacked under the guise of combating Islamic militancy that the Kremlin

Lorsque, après un voyage en taxi d'une journée via le magnifique col de Khyber et les gorges du fleuve Kaboul, je suis arrivé pour la première fois de Peshawar à Kaboul en 1979, j'ai vu l'Afghanistan déchiré par l'ingérence étrangère. La ville semblait être en état de siège et un groupe armé afghan avait pris en otage l'ambassadeur américain, Adolph Dubs. Ce dernier connut une fin tragique lors d'un échange de coups de feu entre ses ravisseurs et les forces de sécurité afghanes contrôlées par le KGB. Avec le Président afghan pro-soviétique Nour Mohammed Taraki installé à Kaboul, les Russes pensaient être maîtres de la situation. Mais une suite d'événements imprévus est survenue. Dans les mois qui ont suivi la mort de Dubs, le Pakistan et les États-Unis ont soutenu les islamistes afghans et les chefs tribaux qui fomentaient une révolte armée contre Taraki et son programme de réformes. En septembre, dix-huit mois après son accession au pouvoir, Taraki était mort, éliminé par son vice-président radical Hafizullah Amin. Puis, le jour de Noël, l'armée rouge a envahi l'Afghanistan et exécuté Amin, s'engageant dans une guerre destructrice de plus de dix ans.

L'Afghanistan, avec ses montagnes spectaculaires aux sommets enneigés, ses plaines fertiles et ses déserts, a toujours été un territoire entouré et convoité par de puissants voisins, tels Alexandre le Grand, les rois persans, les tzars russes expansionnistes, les patrons du Kremlin, le Raj britannique et les généraux pakistanais. Au XIXe siècle, la Russie et la Grande-Bretagne se livraient indirectement à travers le « Grand Jeu » un combat acharné pour la souveraineté des rois afghans. Cette rivalité a entraîné trois conflits anglo-afghans dont le premier a coûté la vie à 4500 soldats anglais et à 12000 de leurs partisans. Rien n'a changé au cours des vingt-cinq dernières années. L'URSS a occupé l'Afghanistan dans les années 80. Le Pakistan, qui considère ce pays comme faisant partie de sa « profondeur stratégique » a armé et tenté de contrôler diverses factions allant des moudjahidin anti-soviétiques aux talibans. Et aujourd'hui, l'Iran essaie d'étendre son influence sur les Afghans de langue dari, la Russie sur les seigneurs de la guerre du Nord, tandis que l'Inde s'efforce de limiter l'influence du Pakistan. Cette continuelle ingérence étrangère a saboté la recherche de la paix en Afghanistan.

En fait, la plupart des Afghans n'ont jamais connu de véritable paix, pas plus que la stabilité ou la justice. Leur vie a été trop longtemps hantée par d'incessants combats, une insécurité chronique et le bon vouloir d'hommes armés. Plus de la moitié des 25 millions d'habitants que compte le pays sont nés après l'invasion de l'ex-URSS, source

feared would spread to its own oppressed Islamic republics. But what the ossified Soviet leaders accomplished, besides scorching much of Afghanistan, was to create an extremist Islamic reaction. Osama bin Laden and most of his al Qaeda leadership were molded and radicalized in that superheated, pan-Islamic, anti-Soviet struggle. Bin Laden's Afghan allies, the Taliban, were also lethal by-products of the anti-Soviet jihad, or holy war. Most Taliban leaders were Afghan refugees in neighboring Pakistan who attended extremist madrasas, or Islamic religious schools, that churned out fanatical young men eager to wage jihad against "infidels" in both Afghanistan and Indian-controlled Kashmir. That destructive legacy still bedevils Afghanistan, and the world, today. Indeed, a peaceful and stable Afghanistan is far from assured as small bands of Taliban and al Qaeda guerrillas continue fighting the forces of the U.S.-led international coalition and the Afghan government.

With the Taliban regime's precipitous collapse in late 2001, many Afghans finally gained hope. Even so they have been unable to shake off the nagging fear that the long nightmare may never end. They've been cheated before; in the 1980s the anti-Soviet Afghan mujahidin, or holy warriors, outfought and outlasted Moscow. But the Afghan carnage did not cease with the Soviet military withdrawal in 1989 and the mujahidin's defeat of the Soviet-supported Afghan puppet regime in 1992. (Unfortunately the U.S., which had largely armed and funded the Afghan resistance, didn't stick around to build the peace but simply walked away as soon as the Russians did.) The triumphant and fractious mujahidin almost immediately turned on one another, intensifying the country's suffering, robbing Afghans of peace and any semblance of a peace dividend. The millions of Afghan refugees who had fled to neighboring countries didn't dare return home.

The mujahidin factions, armed with a panoply of Soviet weapons and led by a number of well-financed warlords, obliterated entire neighborhoods of the capital in Kabul, killing thousands in their insane power struggle. In the provinces, warlords big and small ruled with impunity. Insecurity and injustice were so rampant in the mid-1990s that the Taliban, a radical Islamic movement from southern Afghanistan, took over large chunks of the country almost unopposed, promising peace and discipline under strict Islamic law. Many Afghans, fed up with the chaos and suffering caused by the warlords, welcomed the Taliban. Through sheer intimation and terror, the Taliban brought an oppressive security to the country. Not surprisingly, they quickly wore out their initial welcome. The movement's extreme Islamic orthodoxy, mixed with harsh ethnic Pashtun traditions, forbade women to work, girls to go to school, and men to shave. It prohibited music, cinema, television, and the practice of photography or representation of any human figure, culminating in the destruction of the ancient and magnificent Buddha statues hewn into the cliffs at Bamian. Nevertheless, the Taliban failed to seize total control of the country. Fighting continued in the north as the Taliban, even with the help of bin Laden's largely Arab legions, proved incapable of defeating the predominantly Tajik Northern Alliance.

d'un conflit interne qui perdure aujourd'hui. L'armée rouge affirmait combattre les militants islamistes qui, selon le Kremlin, risquaient de répandre leur doctrine dans ses propres républiques islamiques opprimées. Mais le résultat de cette politique a été, outre de semer la destruction en Afghanistan, de provoquer une réaction extrémiste chez les Islamistes. Oussama ben Laden et la plupart des chefs d'al-Qaïda ont été formés et radicalisés dans le contexte de cette lutte pan-islamiste et anti-soviétique. Les alliés afghans de ben Laden, les taliban, sont aussi directement issus du djihad, ou guerre sainte, anti-soviétique. Pour la plupart, leurs chefs étaient des Afghans réfugiés au Pakistan affiliés à des madrasas, ou écoles religieuses, extrémistes, qui fanatisaient les jeunes et les préparaient au jihad contre les « infidèles » en Afghanistan et dans la partie du Cachemire contrôlée par l'Inde. Cet héritage destructeur continue de peser sur l'Afghanistan et sur le monde aujourd'hui. En fait, la paix et la stabilité sont encore loin d'être assurées en Afghanistan, alors même que des petits groupes de Talibans et de membres d'al-Qaïda continuent de s'opposer aux forces de la coalition internationale dirigée par les États-Unis et le gouvernement afghan.

Lorsque le régime des taliban s'est soudainement effondré à la fin de 2001, beaucoup d'Afghans ont repris espoir. Mais ils n'ont pas réussi à chasser tout à fait la peur que ce long cauchemar ne finisse jamais. Ils ont déjà été trompés ; dans les années 80, les moudjahidin, ou soldats de la foi, anti-soviétiques ont résisté à Moscou. Mais le carnage a continué en Afghanistan après le retrait des troupes soviétiques en 1989 et la chute du régime fantoche pro-russe en 1992. (Malheureusement, les États-Unis qui avaient armé et financé en grande partie la résistance afghane, ne sont pas restés pour rétablir la paix et ont quitté le pays dès le départ des Russes). Les factions de moudjahidin triomphantes se sont presque immédiatement livrées combat entre elles, ce qui a aggravé les souffrances du pays et privé les Afghans de la paix et de tout semblant de dividende de la paix. Les millions d'Afghans réfugiés dans des pays voisins avaient peur de rentrer chez eux.

Ces factions, disposant d'une panoplie d'armes soviétiques et ayant à leur tête des seigneurs de la guerre bien financés, ont détruit des quartiers entiers de Kaboul et tué des milliers de personnes dans leur lutte effrénée pour le pouvoir. Dans les provinces, des seigneurs de la guerre petits et grands régnaient en toute impunité. L'insécurité et l'injustice étaient tellement répandues qu'au milieu des années 90, les taliban, un mouvement islamiste radical du Sud de l'Afghanistan, s'est emparé de vastes zones du pays sans rencontrer de résistance, en promettant la paix et la discipline dans le strict respect de la loi islamique. Beaucoup d'Afghans, las du chaos et des souffrances imposées par les seigneurs de la guerre, les ont accueillis à bras ouverts. Au prix de l'intimidation et de la terreur, les taliban ont instauré une sécurité oppressante dans tout le pays. Mais ils ont vite perdu le soutien de la population. L'orthodoxie extrême du mouvement, combinée à des traditions pachtounes très rigoureuses, interdisait aux

Meanwhile, bin Laden launched his horrendous September 2001 attacks on New York and Washington D.C. from his secure operating base in the Taliban's failed state. Retaliating quickly and massively, American airpower obliterated the Taliban's and bin Laden's resistance, allowing the Northern Alliance's ground forces to capture Kabul. Remaining Taliban and al Qaeda members sought shelter in the country's rugged and isolated eastern border with Pakistan. In the immediate aftermath of the Taliban's defeat, Afghanistan's new, moderate, and articulate President Hamid Karzai, himself a Pashtun from the south, won massive international and solid domestic backing, giving the war-weary nation a newfound optimism for the future. For the first time in nearly three decades, Afghans looked forward to rebuilding their lives in peace and justice with broad international support. Over the past two years, the Afghan transformation has been nothing short of miraculous. Almost three million refugees and displaced people have voluntarily returned home—and hundreds of thousands more are scheduled to be repatriated in 2004—with the support of the United Nations High Commissioner for Refugees. They are rebuilding their modest homes, planting their crops on the war and drought-ravaged land, tending their animals, and trying to normalize their lives. More affluent exiles have come back with valuable know-how and capital acquired in Europe and the U.S.

Kabul is once again a thriving commercial hub. Shops are filled with food and consumer goods. Multi-story buildings are under construction. Heavy downtown traffic becomes gridlocked at rush hour. Girls have returned to school. Women can work. Even a few dare to replace the all-enveloping, sky-blue burqa that was de rigueur under the Taliban with a modest headscarf and an ankle-length dress. A freshly paved and widened highway runs from the capital to Kandahar in the south. A new, stable Afghan currency is circulating. A traditional Loya Jirga council has ratified a new constitution that preserves women's rights as well as the supremacy of Islam. A presidential election is scheduled for this summer. Even a devastating, six-year drought seems to have ended. As a result, for the first time in memory most Afghans have hope. "The common Afghan is for change in this country," Karzai told me. "That's the race right now: to give Afghans tangible change in their lives."

But the recurrent fighting is slowly eroding that hope for change. So far there is not an adequate number of international troops or enough well-trained and disciplined Afghan soldiers to ensure an equitable peace. The some 5,000-strong, NATO-led, International Security Assistance Force is confined to patrolling the streets of the capital, while the more than 9,000 U.S. troops are chiefly tied up in the east and southeast where the Taliban and al Qaeda seem to be regrouping. Sadly, there has been a marked upsurge of violence since last summer. The capital has seen three deadly suicide car bombings. In the countryside more than 550 people, including many civilians, have died in the fighting. This relative insecurity is also hampering the crucial reconstruction effort. Indeed, the pace of rebuilding, though remarkable, is progressing too slowly for many Afghans, especially

femmes de travailler, aux filles d'aller à l'école et aux hommes de se raser. La musique, le cinéma, la télévision et la photographie, ou toute représentation de la figure humaine, étaient prohibés, justifiant notamment la destruction des statues géantes du Bouddha creusées dans les falaises de Bamian. Néanmoins, le régime n'a pas réussi à étendre son contrôle à tout le pays. Les combats ont continué dans le Nord tandis que les taliban, même avec l'aide des légions à majorité arabe de ben Laden, ne parvenaient pas à battre l'Alliance du Nord, majoritairement tadjik. Pendant ce temps, ben Laden a lancé ses attentats meurtriers de septembre 2001 sur New York et Washington D.C. à partir de sa base d'opérations dans l'Etat en faillite des taliban. Ripostant rapidement et massivement, la puissance aérienne américaine a oblitéré les taliban et la résistance de ben Laden, ce qui a permis aux forces terrestres de l'Alliance du Nord de s'emparer de Kaboul. Les taliban et les membres d'al-Qaïda vaincus ont cherché refuge dans la région sauvage et isolée de la frontière Est avec le Pakistan. Immédiatement après la défaite des taliban, Hamid Karzaï, le nouveau président afghan, un Pachtoun du Sud modéré et éloquent, a gagné le soutien massif de son pays et de la communauté internationale, et donné à cette nation éprouvée par la guerre de nouvelles raisons d'espérer. Pour la première fois depuis près de trente ans, les Afghans étaient prêts à rebâtir leurs vies dans un climat de paix et de justice, forts d'un large soutien international. Au cours des deux années écoulées, la transformation de l'Afghanistan a été miraculeuse. Plus de 2 millions de réfugiés pauvres sont volontairement rentrés chez eux — et des centaines de milliers d'autres devraient être rapatriés en 2004 — avec l'aide du Haut Commissariat des Nations Unies pour les réfugiés. Ils rebâtissent leurs modestes maisons, plantent leurs récoltes dans des champs éventrés, élèvent des animaux et tentent de retrouver une vie normale. Des exilés plus affluents sont revenus avec un précieux savoir-faire et des capitaux acquis en Europe et aux États-Unis.

Kaboul est redevenue un centre commercial dynamique. Les magasins regorgent de produits alimentaires et de consommation. Des immeubles à plusieurs étages sont en construction. Et des embouteillages paralysent le centre-ville à l'heure de pointe. Les filles ont repris le chemin de l'école. Les femmes peuvent travailler. Et certaines d'entre elles osent même remplacer la burka, le voile bleu de rigueur sous les taliban, par un modeste foulard et une robe tombant sur les chevilles. Une route récemment pavée et élargie relie la capitale à Kandahar dans le Sud. Une nouvelle monnaie afghane stable circule dans le pays. Un conseil traditionnel Loya Jirga a ratifié une nouvelle constitution qui garantit les droits des femmes ainsi que la suprématie de l'Islam. Une élection présidentielle est prévue pour cet été. Même une sécheresse désastreuse de six ans semble avoir pris fin. Par conséquent, pour la première fois depuis fort longtemps, les Afghans se sont remis à espérer. « L'Afghan moyen est pour le changement dans ce pays », m'a confié Karzaï. « C'est l'objectif à atteindre maintenant : apporter des changements tangibles dans la vie des Afghans. »

those living in poor, isolated rural areas where most people earn and produce just enough to survive. Despite heroic efforts by the UN and other international aid agencies, many Afghans say they are disappointed with their lot since the Taliban's demise. Some 70 percent of the population consumes less than the minimum daily caloric requirement for good health. As a result, most Afghans don't sense a real improvement in their living conditions and purchasing power. They expected more jobs, schools, health clinics, electricity generation, and road and irrigation projects. Another problem is financial. The international community has pledged and delivered far less money than the Afghan government estimates it needs to rebuild and stabilize the country economically. Finance Minister Ashraf Ghani insists that the country will need more than $2 billion in aid annually over the next fifteen years. The Taliban continues to pose a serious security threat. Its cynical but somewhat effective strategy is to stop, or at least obstruct, the vital rebuilding and economic development efforts that would improve Afghans' quality of life and win adherents to the government's side. As a result, Taliban guerrillas have been increasingly attacking "soft" targets like de-miners, road engineers, Afghans working with foreign aid agencies, and even international aid workers. The real threat of violence has forced the UN and many international aid agencies to curtail their projects in parts of the countryside, especially in the south and southeast, leaving some Afghans feeling abandoned. In other parts of the country, such as the north and west, the feuding between rival warlords over land, the control of trade routes, and resources creates fear and undermines the reconstruction effort. Many of these warlords are the same who oppressed the country in the early 1990s, giving rise to the Taliban. The U.S. used these warlords and their private militiamen, numbering as many as 200,000, to defeat the Taliban on the ground. Since then these commanders have reestablished their regional and local dominance. They are nominally allied with President Karzai but still seem to operate as they please. Ismail Khan, who rules the strategic western province of Herat that borders Iran, fills his own and not the nation's coffers with the tens of millions of dollars in customs duties and other taxes that he collects. He also runs his province according to strict Islamic law, not unlike the Taliban. Karzai is making a Herculean effort to establish the central government's control over the provincial warlords but with mixed results. Some of his critics say, unfairly, that his writ doesn't extend far beyond Kabul. That's a pity. In survey after survey Afghans say their number one concern is security. They fear and feel oppressed by the gunmen who still run rampant in many parts of the country. Last summer President Karzai was appalled when he learned that several women and children had jumped into a river and drowned in order to escape a bloody clash between two rival warlords. Unfortunately, a crucial UN program designed to disarm, demobilize, and reintegrate into society the tens of thousands of private militiamen is progressing slowly. So is security, and enforce the law regardless of one's ethnic or religious origins. New ANA soldiers are not being recruited, trained and deployed quickly enough. In another setback, hundreds of ANA soldiers have walked off the job citing low

Mais la reprise des combats mine lentement tout espoir de changement. À ce jour, les forces internationales stationnées dans le pays sont insuffisantes et les soldats afghans ne sont pas assez bien entraînés et disciplinés pour imposer une paix équitable. Les quelque 5000 hommes de la Force internationale d'assistance à la sécurité dirigée par l'OTAN se contentent de patrouiller dans les rues de la capitale, tandis que plus de 9000 soldats américains sont déployés principalement dans l'Est et le Sud-Est où les taliban et al-Qaïda tentent de regrouper leurs forces. Malheureusement, les violences ont repris depuis l'été dernier. Dans la capitale, trois attentats suicides meurtriers à la voiture piégée ont eu lieu. Dans les campagnes, les combats ont fait plus de 550 victimes, dont un grand nombre de civils. Cette insécurité relative gêne aussi l'effort de reconstruction. En fait, le rythme de la reconstruction, quelque remarquable qu'il soit, est encore trop lent pour de nombreux Afghans, notamment les habitants des régions rurales pauvres et isolées qui gagnent et produisent tout juste assez pour survivre. Malgré les efforts héroïques de l'ONU et d'autres organismes d'aide internationaux, de nombreux Afghans se disent déçus par la tournure qu'ont pris les événements depuis la chute des taliban. Quelque 70 % de la population consomment moins du minimum de calories nécessaires tous les jours pour rester en bonne santé. Par conséquent, la plupart des Afghans ne perçoivent pas d'amélioration réelle de leurs conditions de vie et de leur pouvoir d'achat. Ils souhaitent davantage d'emplois, d'écoles, de centres de santé, de centrales électriques, de routes et de projets d'irrigation. Une partie du problème tient aux financements. La communauté internationale a promis et a apporté une aide inférieure à ce que le gouvernement afghan juge nécessaire pour rebâtir et stabiliser le pays sur le plan économique. Selon le ministre des Finances Ashraf Ghani, le pays devrait disposer de plus de 2 milliards de dollars par an pendant quinze ans. Les taliban continuent de poser une grave menace à la sécurité. Leur stratégie cynique mais assez efficace consiste à bloquer, ou du moins à entraver, les efforts vitaux de reconstruction et de développement économique qui amélioreraient la qualité de vie des Afghans et gagneraient des adhérents au gouvernement. À cette fin, les guerriers taliban s'en prennent de plus en plus à des cibles vulnérables telles que les démineurs, les ingénieurs routiers, les Afghans qui travaillent pour des organismes d'aide étrangers, et même le personnel humanitaire international. Cette réelle menace de violence a obligé l'ONU et de nombreuses organisations internationales à interrompre leurs projets à la campagne, notamment dans le Sud et le Sud-Est, faisant ainsi naître un sentiment d'abandon dans la population. Dans d'autres régions, telles que le Nord et l'Ouest, les rivalités des seigneurs de la guerre pour le contrôle des terres, des axes commerçants et des ressources engendrent la peur et sapent les efforts de reconstruction. Beaucoup de ces chefs armés sont ceux qui opprimaient le pays au début des années 90, préparant l'arrivée au pouvoir des taliban. Les États-Unis les ont utilisés, ainsi que leurs milices privées, soit au total près de 200 000 hommes, pour vaincre les taliban au sol. Depuis, ces chefs ont rétabli leur domination régionale et locale. Ils sont explicitement alliés au Président Karzaï mais agissent comme ils l'entendent. Ismail Khan, gouverneur

pay or corruption among the officer corps over the past several months. Most Afghans complain that corruption among the police and the civil service is still a burdensome and growing problem.

Perhaps the greatest threat to the country's long-term stability is the mushrooming narcotics trade. Underdeveloped Afghanistan has long been one of the world's largest producers of opium poppies. Using draconian methods in 2000, the Taliban nearly eradicated the crop. But over the past two years poppy production has metastasized to provinces that had never planted the profitable crop in the past. The 2004 harvest may be Afghanistan's largest ever. Afghanistan now produces some 75 percent of the world's opium and 90 percent of Europe's heroin supply. Not surprisingly, Afghanistan also has begun refining heroin in clandestine labs that are sprouting up in remote border areas for the first time. In the past, Afghan drug traffickers simply exported raw opium to refiners and world markets through Pakistan, Iran, and Tajikistan. But refining heroin locally gives Afghan traffickers more value added. As a result, Afghanistan's drug profits—more than $2 billion annually—are skyrocketing. Tens of thousands of small, poor farmers do benefit from their illegal but lucrative cash crop. "This is the only crop that fills my children's bellies," Hai Raz Mohammed, a forty-two-year-old poppy farmer told me. Ghulam Shah, a poppy farmer in the Laghman province, told me that with the twenty-five kilograms of opium he produced last year he was able to pay off his debts and send his daughter to Pakistan for a successful kidney operation. As a result, farmers in many parts of the country are increasingly eschewing their traditional wheat and bean crops in favor of poppies. But what's most dangerous and destabilizing for Afghanistan is that most of the profits from narcotics trafficking are going into the pockets of government-affiliated warlords, the Taliban and al Qaeda who facilitate the traffic, protect the smuggling routes, and tax the passing drug caravans. In the worst-case scenario, the country's proliferating drug trade could create a common cause among those three powerful and destructive forces. As a result, minister Ghani warns that if effective counter-measures are not taken soon the country could fall into the hands of a wealthy narco-terrorist mafia.

The presidential and parliamentary elections that are scheduled for this summer could be a watershed event. It will be a crucial test of Afghanistan's stability, maturity, and its ability to pull itself together as a nation. Security is a major concern. Indeed some Afghans feel the election should be postponed until law and order improves. Karzai and Washington are determined to proceed with the voting, but there are two major obstacles to overcome. Because of lawlessness in several parts of the country, registration of the estimated 10.5 million eligible voters is running behind schedule. The warlords' militias are another problem. With disarmament and demobilization moving ahead at a glacial pace, it's hard to see how any candidate could effectively run for office, or even survive the campaign, if he or she does not have the backing of the local military commander. In the Taliban-threatened

de la province stratégique de Herat à la frontière iranienne, remplit ses propres coffres, et non ceux de la nation, avec les dizaines de millions de dollars qu'il perçoit en droits de douanes et autres taxes. Il applique dans sa province la règle stricte de la loi islamique, suivant en cela les taliban. Les efforts herculéens de Karzaï pour établir le contrôle du gouvernement central sur les provinces n'ont donné que des résultats mitigés. Certains de ses critiques disent, injustement, que son pouvoir ne s'étend pas au-delà de Kaboul. C'est dommage. Sondage après sondage, les Afghans réitèrent que leur priorité principale est la sécurité. Ils se sentent menacés et opprimés par les bandes armées qui continuent de circuler dans de nombreuses régions du pays. L'été dernier, le Président Karzaï a appris avec consternation que plusieurs femmes et enfants s'étaient noyés en se précipitant dans un fleuve pour échapper à un combat sanglant entre seigneurs de la guerre rivaux. Malheureusement, un programme essentiel lancé par l'ONU pour désarmer, démobiliser et réinsérer dans la société des dizaines de milliers de miliciens progresse lentement. Il en va de même de la formation de l'armée nationale afghane qui doit remplacer les milices, assurer la sécurité et faire appliquer la loi, indépendamment des origines ethniques ou religieuses. Les nouveaux soldats de l'armée nationale ne sont pas recrutés, entraînés et déployés assez vite. Et il faut ajouter que des centaines d'entre eux ont démissionné ces mois derniers, prétextant l'insuffisance de leur solde ou la corruption qui règne parmi les officiers. La plupart des Afghans se plaignent que la corruption existe, et même s'étend, dans la police et les services civils.

La menace la plus grave pour la stabilité à long terme du pays est peut-être la prolifération du trafic de la drogue. L'Afghanistan sous-développé est depuis longtemps l'un des plus gros producteurs de pavot du monde. À l'aide de méthodes draconiennes, les taliban ont pratiquement détruit les récoltes en 2000. Mais ces deux dernières années, la culture rentable du pavot s'est répandue même dans des provinces qui ne la pratiquaient pas auparavant. La récolte de 2004 pourrait excéder toutes les précédentes. L'Afghanistan produit à présent 75 % de l'opium vendu dans le monde et 90 % de l'héroïne consommée en Europe. Et, ce qui n'est pas surprenant, des laboratoires clandestins installés dans des régions frontières isolées ont commencé à raffiner l'héroïne. Dans le passé, les narcotrafiquants afghans se contentaient d'exporter sur les marchés mondiaux de l'opium à l'état brut qui transitait par le Pakistan, l'Iran et le Tadjikistan. Mais le raffinage de l'héroïne leur procure une valeur ajoutée. Par conséquent, les recettes du trafic de la drogue — plus de 2 milliards de dollars par an — grimpent en flèche. Des dizaines de milliers de petits agriculteurs pauvres vivent de cette activité illégale mais lucrative. « C'est la seule récolte qui remplit le ventre de mes enfants », explique Hai Raz Mohammed, 42 ans, qui cultive le pavot. Quant à Ghulam Shah, qui vit dans la province de Laghman, les vingt-cinq kilos d'opium qu'il a produits l'an dernier lui ont permis de rembourser ses dettes et d'envoyer sa fille au Pakistan pour subir une opération des reins. Dans de nombreuses régions du pays, de plus en plus d'agriculteurs

south and southeast, thousands of flyers are already appearing warning Afghans not to register to vote or participate in the voting under the pain of death. Karzai, who is widely respected and admired, is a shoo-in to be elected president. But the election's credibility and his mandate could be weakened if, for example, Taliban threats keep voters in the strategic south at home. In the parliamentary polls, a variety of interests—Islamic fundamentalists with ties to regional warlords, ethnic parties, and even Western-style liberal democrats—will be competing. If the voting is relatively free and fair and the voter turnout is respectable, despite the disruptive presence of gunmen, then the country will have achieved a major victory.

What comes after the voting is even more crucial. The stakes couldn't be higher. If Afghans begin setting their ethnic, religious, tribal, and ideological differences aside and start working together for what all Afghans want—security, justice, and economic improvement—then a new Afghanistan can be born. To be sure, Afghan's transition to democracy from the rule of the Taliban and warlords cannot take place overnight. It will be a long and difficult process. But without a newfound cooperative spirit among Afghan leaders, those common goals will unfortunately remain a chimera. The consequences of such an outcome are simply too disastrous to contemplate.

Ron Moreau

remplacent leurs champs de blé et de haricots par des champs de pavot. Mais ce qui est particulièrement dangereux et déstabilisant pour l'Afghanistan c'est que les recettes du narcotrafic remplissent principalement les poches des seigneurs de la guerre affiliés au gouvernement, aux taliban et à al-Qaïda qui facilitent cette activité, protègent les routes du trafic et prélèvent un impôt sur les caravanes de la drogue. Au pire des cas, la prolifération de ce trafic pourrait rassembler sous une cause commune ces trois puissances destructrices. Par conséquent, M. Ghani a lancé un avertissement : si des mesures efficaces ne sont pas prises rapidement pour s'y opposer, le pays pourrait tomber entre les mains d'une riche mafia narcoterroriste.

Les élections présidentielles et parlementaires prévues pour cet été pourraient être décisives. Elles seront un test essentiel de la stabilité et de la maturité de l'Afghanistan, et de sa capacité à s'unir au sein d'une nation. La sécurité pose problème. En fait, certains Afghans pensent que les élections devraient être repoussés jusqu'à ce que l'ordre public soit mieux assuré. Karzaï et Washington sont bien décidés à organiser ces élections, mais deux obstacles majeurs demeurent. En raison de l'anarchie qui règne dans plusieurs régions, l'inscription sur les listes électorales de près de 10,5 millions de personnes a pris du retard. Les milices des seigneurs de la guerre posent aussi des difficultés. Étant donné que le désarmement et la démobilisation avancent à pas d'escargot, il est difficile d'imaginer qu'un candidat puisse se présenter, ou même survivre à sa campagne, s'il ou elle n'a pas le soutien du chef militaire local. Dans le Sud et le Sud-Est où les taliban se sont repliés, des milliers de pamphlets ont déjà été distribués pour décourager les Afghans. Karzaï, qui est respecté et admiré de beaucoup, est le grand favori. Mais la crédibilité des élections et de son mandat pourrait souffrir si, par exemple, les menaces des taliban décourageaient les habitants de la région stratégique du Sud d'aller voter. Aux élections parlementaires, divers groupes sont en lice : les fondamentalistes islamiques liés aux seigneurs de la guerre locaux, les partis ethniques, et même des démocrates libéraux à l'occidentale. Si les élections sont relativement libres et équitables, et si les électeurs se déplacent en nombre suffisant, malgré la présence dissuasive d'hommes armés, le pays aura remporté une grande victoire.

Ce qui se passera après les élections est encore plus important. L'enjeu est on ne peut plus élevé. Si les Afghans parviennent à mettre de côté leurs différences ethniques, religieuses, tribales et idéologiques et à s'unir pour obtenir ce que tous souhaitent — la sécurité, la justice et le redressement économique — un nouvel Afghanistan pourra naître. Naturellement, la transition du règne des taliban et des seigneurs de la guerre à la démocratie ne se fera pas en un jour. Ce processus sera long et difficile. Mais sans un nouvel esprit de coopération entre les dirigeants afghans, ces objectifs communs resteront une chimère. Les conséquences d'un tel dénouement sont simplement trop désastreuses pour être envisagées.

Ron Moreau

En pleine prière sur le tombeau d'un membre de sa famille, un homme prend le temps de me souhaiter un bon voyage. Dasht-e-Laylie, Jowzjan

Réfugiés récemment de retour. Shirin Tabab, Jowzjan

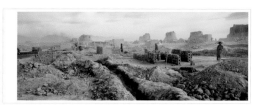

Des Afghans déplacés à l'intérieur de leur propre pays et des rapatriés travaillent ensemble au site d'une fabrique rudimentaire de briques. Kandahar

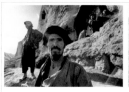

Des familles de retour trouvent un abri provisoire dans les grottes environnant les Bouddhas de Bamian.

Des hommes font des visites d'inspection dans leurs villages, pour apprendre si leur maison est encore debout. Deh Sabz, Kaboul

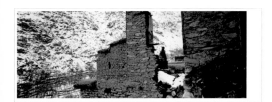

Au milieu de l'hiver, retour à une maison détruite. Istalif

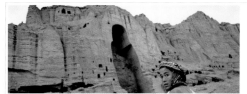

Un jeune homme, récemment revenu des camps de réfugiés de Peshawar, contemple l'ancien site des Bouddhas de Bamian. Il a apris le sort des Bouddhas pendant son exil, et déplore leur destruction. Bamian

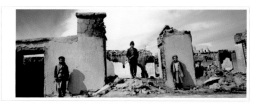

Nés en exil, ces enfants posent devant ce qui reste de leur ancienne maison, qui ne ressemble peu à la maison que leur mère et leur père avaient quittée. Sabzak, Bamian

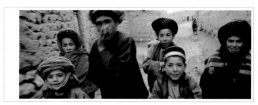

Récemment de retour après un exil en Iran, ces jeunes Afghans parcourent les rues de leur village. Les taliban ont détruit leur école. Faryab

Des réfugiés ont établi un camp à l'intérieur des caves qui abritaient auparavant les Bouddhas de Bamian. Nouvellement arrivée d'Iran, une petite fille réfugiée prends une pose dans un camp du HCR à Maslakh. Herat

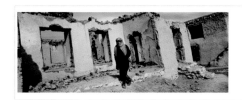

Cet homme est récemment revenu d'exil ; il est actuellement sans logement d'habitation, mais visite régulièrement les ruines de son ancienne maison, se demandant par où et comment commencer la reconstruction. Mushi, Bamian

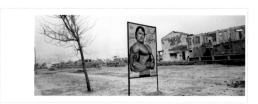

Une annonce pour une salle de musculation et un gym à Kaboul. Karte Seh, Kaboul

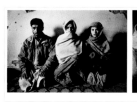

Des familles comme celle-ci sont installées dans l'ancien centre culturel russe. Kaboul

« J'ai entendu qu'ont pouvait retourner en Afghanistan pour reconstruire le pays, mais maintenant que je suis rentré, comment est-ce que je peux aider avec le ventre creux ? » Plaine de Chomali, Parvan

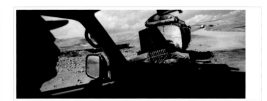

Les débris de la guerre couvrent la route. Baghlan

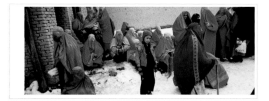

Ceux qui sont rentrés attendent patiemment des couvertures, du charbon, et des petits fourneaux fournis par le HCR et d'autres agences humanitaires. Qa'l eh-ye Shadah, Kaboul

Au milieu d'un immense désert, ce camp offre un abri rudimentaire et de l'eau pour presque 60000 personnes déplacées par la guerre ou la sécheresse. Zare Dasht, Kandahar

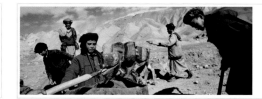

Un projet « nourriture contre travail », soutenu par le Programme alimentaire mondial, offre un moyen de survie temporaire. Bamian

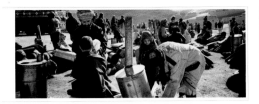

Un village isolé reçoit des réserves qui aideront les habitants à survivre pendant les mois d'hiver. Aybak, Samangan

La voiture dans laquelle je voyageais est tombée en panne, et en pleine nature nous avons trouvé ce garage vide. « Nous n'avons pas honte, ceci est notre vie, notre pays. Prenez notre photo pour que le monde puisse voir combien nous sommes pauvres, » m'a dit un des hommes. Bamian

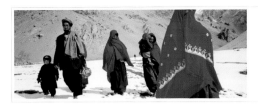

Les Hazaras, habitants de Bamian, ont étés forcés par les taliban de quitter leur pays. Cette famille fait partie des 60 % du demi-million de personnes exilées par la force qui reviennent. Feroz Bahar, Bamian

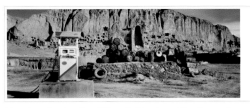

L'ancien site des Bouddhas de Bamian, détruits par les taliban.

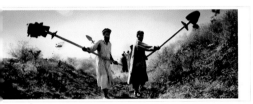

Des villageois travaillent ensemble pour dégager un fossé d'irrigation qui n'a pas été en service depuis 20 ans. L'autosuffisance comme l'agriculture dépend d'un système de circulation d'eau rénové. Parvan

Depuis l'installation d'un nouveau gouvernement intérimaire, jusqu'à 20000 personnes reviennent chaque jour en Afghanistan. A un centre de transit du HCR, cette famille attend l'autorisation de retourner chez elle. Peshawar, Pakistan

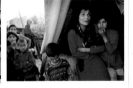

Les camions du pays son décorés selon leur région d'origine ; celui-ci ramène une famille en Afghanistan après un exil au Pakistan.

Une femme vêtue d'une burqa monte dans un camion qui se dirige vers son pays. Peshawar, Pakistan

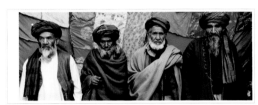

Ces hommes représentent quatre des cinq ethnies en Afghanistan ; pendant la guerre civile, ces groupes étaient sans cesse en guerre. Il reste des tensions, mais des personnes de chaque ethnie se sont réunies à Kaboul et doivent travailler ensemble pour survivre.

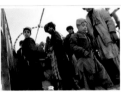

Des réfugiés transférés d'un camp au Pakistan reviennent à un camp pour les déplacés dans leur propre pays. Zare Dasht, Kandahar

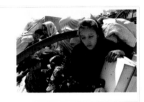

Une fois arrivée à sa destination finale, une famille explore le « nouveau » Kaboul. Centre de Kaboul

Depuis la chute des taliban, les entrepreneurs, tout comme les personnes retournant chez eux ont redonné à la capital. Kaboul

Après des années de calvaire, la demande d'asile de ces hommes a été rejetée par l'Australie. Ici, retour en Afghanistan. Aéroport internationale de Kaboul

« Je suis institutrice, je suis revenue pour apprendre aux enfants à lire et à écrire. J'étais bien loin de me douter qu'il faudrais que j'aprenne à survivre à ma propre fille. » Kaboul

Les ruines d'une ancienne usine, autrefois le moyen qui permettait à des centaines de familles de gagner leur vie, sont devenues un terrain de jeu. Deh Mazing, Kaboul

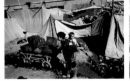

Des familles de retour d'exil essayent de gagner leur vie dans les ruines de la capitale. Kaboul

Après la vie en exil, ces refugiés rentrent dans leur pays natal avec très peu de choses. Zare Dasht, Kandahar

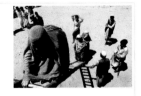

Chaque famille de retour reçoit un paquet du HCR : cinquante kilos de blé, une bâche en plastique, des outils, et $13 par adulte. Centre de transit Pul-I-Charkhi, Kaboul

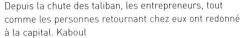

Après la chute des taliban, la plupart des écoles ont été réouvertes, et les filles peuvent enfin continuer leurs études. Aujourd'hui, la plupart des projets de reconstruction sont soutenus par des ONG locales et internationaux. Kaboul

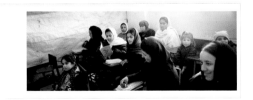

Après six ans sans éducation sous le régime taliban, dans beaucoup de classes on peut trouver une différence d'age de dix ans ou plus. Kaboul

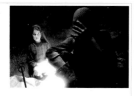 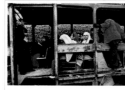

Le rêve de la vie de cette veuve est d'envoyer ses deux filles à l'école pour qu'elles puissent améliorer leur vie. Jadh-e-Maiwand, Kaboul

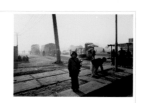

La carcasse de ce bus sert d'école improvisée. Taimani, Kaboul

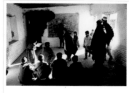

Une fille sur le chemin de l'école. Kaboul

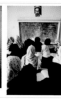

Plus de trois millions d'enfants sont rentrés à l'école depuis que le gouvernement intérimaire est au pouvoir. Malgré la dégradation des bâtiments, les cours continuent. Didawan, Jalalabad/Kaboul/Camps de Maslakh, Herat

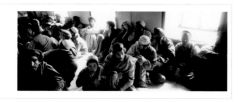

Ces hommes attendent la distribution de radios, un projet d'information publique sponsorisé par l'Organisation internationale pour les migrations. L'information est un outil essentiel de la reconstruction d'une nation. Guldra, Istalif

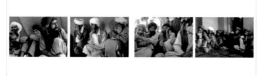

Des Pachtounes, une minorité ethnique dans le nord de l'Afghanistan, écoutent des assurances concernant leur sécurité données par le représentant du HCR. Qal'eh-ye Now, Badghis

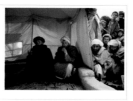

Des fonctionnaires locaux d'un camp pour les déplacés à l'intérieure de leur pays se réunissent pour organiser la distribution d'aide humanitaire. Camps de Penjwayi, Kandahar

Le président de l'Administration provisoire de l'Afghanistan, Hamid Karzaï, s'occupe des problèmes de sécurité et de tensions entre éthnies ; il reçoit plusieurs groupes de personnes différentes tout au long de la journée. Kaboul

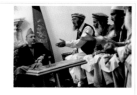

Le président Karzaï discute des conditions de securité avec les aînés du village. Kaboul

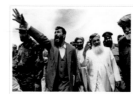

Le président Karzaï quitte la mosquée située dans l'enceinte du palais présidentiel. Kaboul

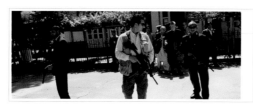

Défilé des soldats d'Ismail Khan pendant les cérémonies à l'occasion de la fête de l'indépendance du pays. Le président Karzaï essayé de créer une nouvelle armée nationale en unifiant les diverses factions de milices. Herat

 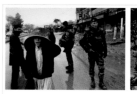

En réponse aux conditions de sécurité précaires dans le pays, la communauté internationale a installé un contingent restreint de soldats étrangers. Kaboul

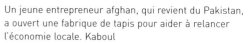

La plupart des fonds offerts par la communauté internationale sont consacrés à l'aide d'urgence. Plaine de Chomali, Parvan

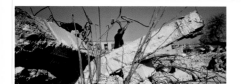

La reconstruction doit partir de zéro ; souvent, la tâche ardue de démolir les bâtiments est entreprise à mains nues. Kaboul

Un camp improvisé est apparu au milieu des ruines de ce qui était une fois la plus grande fabrique de chaussures dans la capitale. Deh Mazing, Kaboul

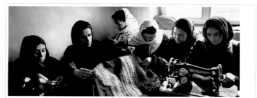

Ces femmes participent à un projet d'activités rémunératrices soutenu par une ONG. Elles travaillent pour promouvoir l'artisanat afghan, qui a pratiquement disparu pendant les longues années de guerre. Kaboul

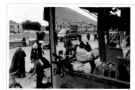

Un miroir cassé reflète des Afghans menant leur vie quotidienne. Centre de Kaboul

Un jeune entrepreneur afghan, qui revient du Pakistan, a ouvert une fabrique de tapis pour aider à relancer l'économie locale. Kaboul